南开大学校史丛书

总主编：刘景泉

南开话剧史话

崔国良 著

南开大学出版社

天 津

图书在版编目(CIP)数据

南开话剧史话 / 崔国良著. 一天津:南开大学出
版社,2017.4(2019.5 重印)
(南开大学校史丛书)
ISBN 978-7-310-05296-7

Ⅰ.①南… Ⅱ.①崔… Ⅲ.①南开大学－话剧－戏剧
史－文集 Ⅳ.①J809.2－53

中国版本图书馆 CIP 数据核字(2016)第 315924 号

版权所有　侵权必究

南开大学出版社出版发行
出版人:刘运峰
地址:天津市南开区卫津路 94 号　　邮政编码:300071
营销部电话:(022)23508339　23500755
营销部传真:(022)23508542　邮购部电话:(022)23502200

＊

天津泰宇印务有限公司印刷
全国各地新华书店经销

＊

2017 年 4 月第 1 版　　2019 年 5 月第 2 次印刷
230×170 毫米　16 开本　20 印张　324 千字
定价:58.00 元

如遇图书印装质量问题,请与本社营销部联系调换,电话:(022)23507125

谨以此书纪念

与我的爱妻王月华女士结婚五十五周年!

崔国良

公元二〇一六年七月一日结婚纪念日前夕

目　录

南开校史的辉煌一页

——序《南开话剧史话》

宁宗一

在南开六十多年，我从没离开过中国古典戏曲和小说的教学与研究。虽然我也喜爱观赏话剧，但对话剧艺术的精髓和话剧史发展的流程却知之甚少，更没有对南开话剧活动有过深入的研究。因此，当崔国良先生的《南开话剧史话》即将付梓之时，他邀我写篇小文，当时，我真的不敢贸然允诺，深怕露怯，甚而说些外行话。承蒙国良信任，一再叮嘱，只好勉为其难，悬疣书端。

国良与我相交整整一个甲子。他在中文系五年学习期间，我并不了解他对话剧萌生了浓厚兴趣。后来他留校，长期从事党政团工作，我更少见他有戏剧研究的论著面世。令我惊诧不已的是，20 世纪 80 年代到 90 年代，国良竟然井喷式地连续发表论文和出版了系列性的以南开话剧社团活动为中心的话剧史专著。这时我才明白，原来国良在长时间就揣着一个为南开话剧史立传、建档的"心结"，而一经时机成熟，他长期积累的南开话剧的文献资料与自己深入的认知和体悟，才有了用武之地并密集地呈现于广大校友和话剧研究、教学工作者中间。

值得注意的是，国良的南开话剧史研究，绝不是孤立地观照南开一校的话剧活动，而是从中国话剧运动中的广阔视野来评估南开的话剧活动的巨大的、开创性的历史贡献。陈寅恪先生在谈到治史的关键时，特别强调"发现意识"。从这点来看，国良在多年的爬梳、搜集、考订文献资料的基础上，他发现和确立了南开话剧运动在中国现代文学史、话剧艺术史上的重大意义。

国良在自序中已明确指出，他无意中惊喜地发现，至今还保存下来的堪称我国早期话剧罕有的、完整的南开自己编创的剧本。这就是我们可以读到的：1915年的七幕新剧《一圆钱》，1916年的六幕新剧《一念差》；更看到被称之为"走在五四时代前面的"反帝反封建的五幕新剧《新村正》。这次对遗存话剧文本的发现，实质上改写了中国现代文学史和中国话剧运动史已成定论的叙述。因为在此之前所有现代文学史和话剧史都说：中国第一部现代话剧是胡适1919年发表的独幕剧《终身大事》。而国良这次的发现和研究的结论却是：南开话剧从1915年就引导了中国话剧艺术进入了真正意义的现代话剧新阶段。胡适先生曾很实事求是地说："北京也没有新剧团，天津的南开学校有一个很好的新剧团。他们所编的戏，如《一圆钱》《一念差》之类，都是'过渡戏'的一类；新编的一本《新村正》，颇有新剧的意味。"胡适进而说："他们（南开学校）那边有几位会员（教职员居多），做戏的功夫很高明，表情、说白都很好，布景也极讲究。他们有了七八年的设备，加上七八年的经验，故能有极满意的效果。"①于是，胡适充分肯定地说："这个新剧团要算中国顶好的了。"在这里，胡适的客观叙述，说明他对南开话剧的编、导、演、舞美和各项设备，都有所了解并给予关注和赞誉。国良为此，还专门征引胡适1915年2月14日的日记，作为旁证。胡适不无谦抑地说："令仲述先我为之"。这就是说，张彭春先生已在1915年就已创作了《闯入者》《灰衣人》和《外侮》。由此可以肯定地说，胡适先生本人已经确认张彭春先生于1915年即已创作了三部现代话剧剧作了。史实确凿地证明，作为南开剧团副团长的张彭春先生，才是开启中国现代话剧新阶段的领军人物。总之，国良的这一学术发现，就将中国话剧艺术发展的开创期推前了整整四年！

这次南开话剧文本文献的爬梳、考订、甄别和发现，竟然使国良萌发了为南开话剧社团活动修史的信念，也可以说，他开始企盼畅快淋漓地完成一次南开话剧史的神游！国良和他的合作者在真正进入状态以后，策马扬鞭，很快就在1984年南开学校创建80周年、南开大学建校65周年、南开话剧75周年之际，推出了他们的第一部《南开话剧运动史料（1909-1922）》，从此一发不可收，1993年出版了《南开话剧运动史料（1923-1949）》，2003年出版了《张彭春论教育与戏剧艺术》和在话剧研究界影响巨大的《南开话剧

① 胡适：《与TEC关于〈论译戏剧〉的通信》的摘录，《新青年》第6卷第3号，1919年3月15日，转引自崔国良主编：《南开话剧史料丛编·编演纪事卷》，南开大学出版社，2009年版，第18页。

史料丛编》包括剧本卷、剧论卷和编演纪事卷。几部大书的开创意义从后来国内出版的几部现代文学史和现代戏剧史的广泛征引并予以充分肯定，足以说明，《史料》提供的确凿史实毋庸置疑。据国良的介绍，在他的第一部《史料》一书出版不久，南京大学的陈白尘教授和董健教授主编的《中国现代戏剧史稿》就引用了近万字的篇幅论述了南开话剧在我国现代戏剧史上的开创意义。并指出张彭春主编的《新村正》是"较早揭露辛亥革命的不彻底性，突出地表现彻底反帝反封建的时代呼声的一部作品。"是"新浪潮的代表作""有划时代的意义""标志着我国新兴话剧一个新阶段的开端"。在谈到《新村正》的问世，指出，它"宣告本世纪初以来中国现代戏剧结束了它的萌芽期——文明新戏时期，而迈入历史的新阶段。"这一系列的评价，都证实崔国良等编著《史料》的无可争议的学术价值。

通过以上的回顾，我在想，一所学校、一个社团和他们的艺术活动，竟然在一定程度改写了我们现代文学史、戏剧史乃至文明史的一段进程！从这一事实出发，我们终于认识到了南开的高度的文明自觉。今天，我们在改革开放的新时期，回望我们南开自己创造的文明自觉，必须给予高度的充分的价值评估，并努力用一切方式使这一文明自觉传承下去。而国良有系统地整理的南开话剧史料，正是这种文明传承的重要组成部分。

今日细思，整整一个世纪前，我们的前辈教育家和他们带领的学子，已经认识到了中华文化面临着几千年来未有之大变局。这个大变局就是中西文化的双向交流，中华文明既要自存又要发展更新。而在当时的学校却有一批敢为天下先的南开师生，首先选择了由西方引进而又进行了民族化审美的淘洗，从而交融为中国的话剧。他们的文明自觉表现在，他们认知到，作为"场上之剧"的话剧，乃是通过血肉之躯的直接的面对面的交流，才能更好地开启学子的智慧，净化学子的心灵。

从为南开话剧活动立传、建档，国良以半生之心血为学术文明的建树，可谓功莫大焉。进一步说，通过南开话剧史料的整理和考订及文字的叙写，更为现当代话剧艺术史建构了一项巨大的文献库的奠基工作。

令我钦佩的还有，国良在做南开话剧史料研究的同时，几乎是密集地陆续发表了一些阐释他所发现的新史料，并继续解读南开话剧艺术活动在我国戏剧史上独特的开创意义。他的近作《南开话剧史话》正是国良为我们开启的认知南开话剧艺术活动和中国话剧史的另一扇窗户。他的带有系统性的论

文、随笔和札记，从各个方面给我们提供了大量的看点，比如南开开明的领导人行状，学校艺术社团的建构，话剧文本和舞台演出的状况，编、导、演的组合以及社会的反响，话剧刊物的编纂和宣传工作等等，这一切，国良都以他娴熟的笔触进行了很有意味的述说，读来十分亲切。

让读者感到最新颖的当然是这本书的"图文并茂"。这部《南开话剧史话》中的三百余幅具有历史文献意义的照片，我认为它不是一般的插图配画，而是具有"铁证"的意味。通过这些画面，每位读者都会有进入文化现场的"亲临感"。你看后，也许会追思，也许会冥想，也许会沉思，也许会好奇，也许会获得更直观的知识。但，可以一言以蔽之，这三百余幅珍贵的照片，绝然会把你的追问与惊异带入文化现场，让你品味和感受话剧艺术在其发轫期的历史感，同时又引发你感受话剧艺术发展进程中特有的艺术魅力。因此，三百多幅珍贵的照片不仅具有文献、文物和史料价值，它还会更多地带给你一种"现场感"，这种现场感又非一般文字可以代替。

崔著《南开话剧史话》对于南开校史的叙事无疑是一个重要组成部分，同时它也像国良编纂的南开话剧史料长编一样，具有文献价值和历史价值。它必然是中国话剧艺术发展史研究的基本资料库，为精神同道所共享。

今天为国良的大作有所推崇，除赏心其自身的价值以外，更想推波助澜，引起同道的重视，以期把南开话剧和中国话剧艺术的研究，推向一个新高度。

2016 年 7 月 30 日
写于南开寓所

自　序

　　记得在北京，我小学三年级的时候，就参加过学校演出的京戏《打龙袍》，我演个小丑的角色，演出了《报花灯》一段，我很惬意。还是在小学四五年级的时候，正是敌伪统治下的沦陷时期，外语是学日语。我在北京东城扶轮小学求学时，参加了在中山公园音乐堂用日文演出取材于日本民间故事的名剧《桃太郎》。这都是少年时期的一些事情。没想到新中国成立以后，我有机会能上大学，竟然对话剧感了兴趣，曾试着写了一篇《光辉的共产党员形象——读〈万水千山〉李有国给我的教育》①。

　　更让我感到意外的是在我毕业后，留校中文系做学生思想政治工作中，主持学生思想教育课。恰巧在 20 世纪 80 年代，中央要求对学生进行爱国主义教育，并且以中国近代史为重点，天津则提出以天津近代史为重点，就此我则更感到以我校历史为例更亲切。遂决定深入了解张伯苓老校长的事迹。在这个过程中，我无意中惊喜地了解到南开话剧在中国话剧初创时期就做出过重要贡献。特别是我们发现了到现在还保留下来，堪称我国早期话剧罕有的、完整的南开早期自己编创的剧本：1915 年的七幕新剧《一圆钱》、1916 年的六幕新剧《一念差》；更看到被称为"走在五四时代前面的"、反帝反封建的五幕新剧《新村正》。这与我学过的中国现代文学史上所讲的中国第一部现代话剧是胡适 1919 年发表的独幕剧《终身大事》相左了？于是，就促使我与时在图书馆工作的校友夏家善联系，请他同我一起继续深入地搜集南开话剧史料。终于在 1984 年，南开学校创建 80 周年、南开大学 65 周年、南开话剧 75 周年的时候，出版了第一部《南开话剧运动史料（1909-1922）》。（1993年，又出版了《南开话剧运动史料（1923-1949）》；2003 年出版了《张彭春

　　① 《人民南开》，1960 年 7 月 1 日。

论教育与戏剧艺术》；2009 年，南开话剧百年的时候，出版了由我主编的三卷本的《南开话剧史料丛编》包括剧本卷、剧论卷和编演纪事卷）

我们的第一部《南开话剧运动史料》出版不久，南京大学的陈白尘教授和董健教授主编的《中国现代戏剧史稿》就引用了近万字的篇幅论述了南开话剧在我国现代戏剧史上的开创意义。并指出了张彭春主笔的《新村正》是"较早揭露辛亥革命的不彻底性，突出地表现彻底反帝反封建的时代呼声的一部作品"，是"新浪潮的代表作""有划时代的意义""标志着我国新兴话剧一个新阶段的开端""《新村正》的问世，宣告本世纪初以来中国现代戏剧结束了它的萌芽期——文明新戏时期，而迈入历史的新阶段。"这一评价，给了我们很大鼓舞!不过，不久我们又发现了张彭春 1915 年前后在美国创作的三幕剧《闯入者》（一译《外侮》又译《入侵者》)、《灰衣人》和独幕二景悲剧《醒》，又将"中国现代戏剧新阶段"的时间，应该至少得再提前三年至 1915 年。

我在做南开话剧史料研究的同时，还不断地写一些小文，就是现在展现在诸位面前的这本小书。从这些小文章中可以了解到南开话剧在我国话剧史上独特的开创意义：

一、南开话剧与春柳社间接从日本输入西方戏剧形式不同，南开话剧是由张伯苓、张彭春兄弟二人联袂直接从欧美将西方话剧形式移植到中国来的。

二、南开话剧与我国早期话剧的发展过程不同。我国早期话剧是经过文明新戏阶段逐步转向现代话剧阶段的。春柳社开始也是直接借鉴和仿照西方剧目或日本新剧剧目拿来演出；而南开话剧一开始就直接取材于中国现时生活，并且不用歌唱，而直接运用言语对话形式演出。张伯苓在总结南开话剧发展历史时写道："最初目的，仅在藉演剧以练习演说，改良社会，及后方作纯艺术之研究。"张伯苓开始就把"演剧"看作是练习"演说"的一种最好形式，于是他就把"演剧"作为一种教育的重要手段来看待，结果培养出一大批具有"公能"精神的人才。

三、南开话剧 1915 年起，较早地引导中国话剧进入现代话剧阶段。胡适 1919 年就说过：

北京也没有新剧团。天津的南开学校，有一个狠好的新剧团。他们所编的戏，如《一圆钱》《一念差》之类，都是"过渡戏"的一类；新编的一本《新村正》，颇有新剧的意味。他们那边有几位会员（教职员居多)，

做戏的功夫很高明，表情、说白都很好。布景也极讲究。他们有了七八年的设备，加上七八年的经验，故能有极满意的效果。以我个人所知，这个新剧团要算中国顶好的了。

从上述胡适对南开话剧的评价，可知南开话剧在当时就已为专家、学者所赞扬。特别是创编新剧方面，我们还是看胡适日记，在1915年2月14日写道：

……仲述喜剧曲文学，已著短剧数篇。近复著一剧，名曰：The Intruder——《外侮》，影射时事，结构甚精，而用心亦可取，不可谓非佳作。吾读剧甚多，而未尝敢自为之，遂令仲述先我为之。

从这一段文字可知，曾被中国现代文学史称为1919年初就创作了中国第一部现代剧作《终身大事》的作者的胡适，自认为1915年"令仲述先我为之"，此前"已著短剧数篇（目前仅另见《灰衣人》一剧——本文著者注）。近复著一剧，名曰：……《外侮》"。据此，可以判定胡适已经认为张彭春1915年就创作了三部现代话剧剧作了。作为南开学校新剧团副团长的张彭春的三部现代话剧剧作，已经将中国话剧现代阶段上推到1915年了。

四、南开话剧培养出了带中国话剧走向巅峰、冲上世界的杰出剧作家。南开学校具备了培养高水平的戏剧人才队伍和剧场及其演剧设备的条件。南开学校有以我国第一位话剧导演张彭春及富有十多年演剧经验的教职员如编纂部长尹劭询、演作部长兼导演伉乃如、布景部长华午晴等的新剧团骨干队伍；有以黄佐临、柳无忌、张平群、巩思文等一大批戏剧教学、理论和剧作队伍；有二十世纪二三十年代号称"中国第一舞台"的、有1700个席位的剧场等设备。经过张彭春的亲手培育，特别是采用直接翻译、改编西方著名剧作，吸取其精髓，并举行公演，终于培养出了我国话剧的巅峰人物曹禺，其作品《雷雨》首次冲向世界。

五、南开话剧创作赋有时代感。张彭春在1915年初已经创作了反对日本"21条"的三幕剧《闯入者》；同年创作了反对"一战"的《灰衣人》以及《醒》；1918年创作了呼唤"五四运动"的《新村正》；张平群1931年5月就改译了反对外来侵略的《最末一计》；王松声在昆明1945年"一二·一事件"的第二天就完成并演出了《凯旋》；后两剧，分别在抗日战争及解放战争中，同《放下你的鞭子》一样，均演遍祖国大地。曹禺更创作出不朽的杰作《雷雨》。

值得一提的是还有本书所收录的舞台演出及话剧各种活动的图照。特别要强调的是其中南开早期话剧舞台演出的十多套整套剧照，这近百帧图片，在我国早期话剧史上也是罕有的，这些图片为中国话剧舞台演出史增添了珍贵的可视史料。

　　在本书即将出版的时候，我要提到早期搜集史料时的合作者夏家善和李丽中同窗所做的工作；我还要感谢提供保存这些珍贵史料和剧照的无私奉献者，恕不一一列出。

　　感谢我的老师、中国古典戏剧史家宁宗一先生在酷暑中为我写序，感激之情，让我难以言表！

　　最后还要感谢南开大学出版社我的同事薄国起和李力夫二位为我把关；南开大学领导和校史研究室的支持和关注。

<div align="right">

崔国良

2016 年 6 月 26 日搁笔

2016 年 7 月末补就

</div>

北方最早的话剧团体

——南开学校新剧团

　　二十世纪初，在国家危亡之际，南开中学校长张伯苓于 1908 年受派赴美参加世界第四次渔业大会，顺便考察欧美教育。在考察中，他学到了许多西方的教育方法。其中之一，就是利用话剧培养学生。

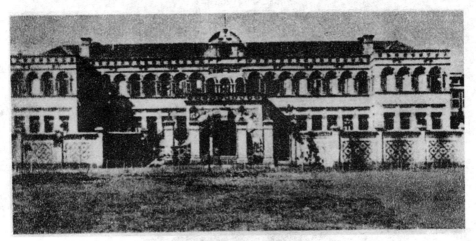

私立第一中学堂（1907 年）

张伯苓（1908 年）

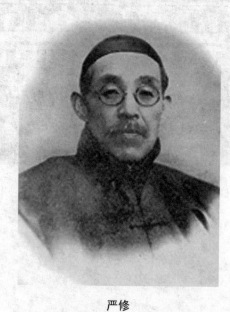

严修

回国后，他立即在 1909 年初，编演了三幕剧《用非所学》。这是中国人直接自欧美引进西方戏剧形式演出新剧（相对于传统旧剧）之始。此后每年校庆都会编演新剧，如：《箴膏起废》（1910）、《影》（1911）、《华娥传》（1912）、《新少年》（1913），更在演出了《恩怨缘》（1914）[①]等许多剧之后，在校长的倡导下，各个学生团体：自治励学会、敬业乐群会、青年会等都纷纷演剧。随着演剧活动的增多，在严修的倡导下，《恩怨缘》开始对校外公演，并于1914 年 11 月 17 日正式成立了南开学校新剧团[②]。这是一个组织健全，宗旨纯正，领导得力，团结齐心的业余话剧团。（剧团机构设置及领导成员，见《严修倡议公演〈恩怨缘〉成立新剧团》一文）张伯苓确定剧团初始宗旨为"练习演说，改良社会"。团员每年用招考形式，试演合格者才可正式入团。团内大事均采用民主讨论办法。演出剧目由校长审定。

剧团成立后，开始编演大型多幕剧，如 1915 年的《仇大娘》[③]和《一圆钱》[④]，1916 年的《一念差》[⑤]等。

1916 年 9 月，张彭春自美国回到天津，带回了西方演剧的理念。他加入剧团后被推举为新剧团副团长指导演剧。自此剧团采用西方演剧方法并实行了导演制。1918 年由张彭春主笔创作并导演了《新村正》[⑥]。该剧被认为是中国戏剧进入现代话剧阶段的标志[⑦]。1916 年起南开新剧团组织师生编写剧本，实行了剧本制。为了进一步学习西方戏剧经验，提高演剧水平，张彭春直接引进西方外国名剧，演出了《少奶奶的扇子》[⑧]《国民公敌》[⑨]《娜拉》[⑩]《争强》等，许多剧目都是在我国首次译演。

剧团还特别重视戏剧理论建设。周恩来的《吾校新剧观》是我国早期话

① 夏家善、崔国良、李丽中编：《南开话剧演出剧目汇览》《南开话剧运动史料（1909-1922）》，南开大学出版社，1984 年版。

② 《纪事：剧团成立》，《南开星期报》第 25 期，1914 年 11 月 23 日。

③ 《纪事：排演新剧》，《南开星期报》第 44 期，1915 年 5 月 10 日。

④ 《纪事：纪念新剧之排演》，《校风》第 6 期，1915 年 10 月 4 日。

⑤ 《校闻：正式排演》，《校风》第 41 期，1916 年 10 月 9 日。

⑥ 《校闻：排演新剧》，《校风》第 103 期，1918 年 10 月 18 日。

⑦ 陈白尘、董健主编：《中国现代戏剧史稿》，中国戏剧出版社，1989 年版。

⑧ 《南中周刊》第 5 期，1926 年 6 月 3 日；《校闻：女同学会》，《南开大学周刊》第 47 期，1927 年 1 月 7 日。

⑨ 《校闻：易卜生百周纪念》，《南开双周》第 1 卷第 1 期，1928 年 3 月 19 日；《校闻：〈刚愎的医生〉终于公演了》，《南开双周》第 1 卷第 2 期，1928 年 3 月 28 日。

⑩ 《校闻：小弟弟呱呱坠地、姑奶联袂归宁、过生日精神勃勃、小娜拉驾临礼堂》，《南开双周》第 2 卷第 3 期，1928 年 10 月 29 日。

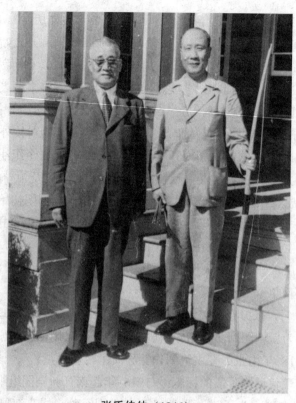

<div align="center">张氏伯仲（1946）</div>

剧史上一篇重要论文。此后巩思文发表了《独幕剧与中国新剧运动》《新剧运动的歧路》《奥尼尔的总批评》和《〈财狂〉改编本的新贡献》①等一系列重要文章。这一时期南开还培养出曹禺、黄宗江、鲁韧（吴博）等一批戏剧家。

　　南开学校南迁后，在大后方的重庆、长沙、昆明等地的南渝中学（1938年改名南开中学）、长沙临时大学以及迁至昆明后改名西南联合大学，以南开为骨干力量的戏剧活动继续开展，并且由于全民抗战情绪的高涨，又出现了新的高潮。南开校友总会在重庆南开中学组成了"南开校友话剧社"（简称"南友剧社"）继续开展话剧活动；南开中学又组织了"怒潮剧社"，演出了《警号》《重整战袍》②等剧目。在重庆举办的第一届中国戏剧节时，参加的 27

　　① 周恩来：《吾校新剧观》，《校风》第 38、39 期，1916 年 9 月；巩思文：《独幕剧与中国新剧运动的出路》等，《人生与文学》第 1 卷第 2 期，1935 年 5 月 10 日。
　　②《第一次公演特写》，重庆南开中学：《怒潮季刊》创刊号，1938 年 10 月 1 日。

支戏剧演出队中，南开中学就有三支队伍①。南开学子在长沙临时大学时成立了"临大剧社"；在西南联大时又组织了联大剧社（先后改名为联大戏剧研究社及联大剧艺社）开展话剧活动。

抗战胜利后，西南联大演出了王松声的反内战话剧《凯旋》等②。南开大、中学均复校天津。南开中学又组织了"南开戏剧研究社"；南开大学也组织了"虹光剧艺社"（后改为"南开大学剧艺社"）③，在轰轰烈烈的"五·二〇"事件中，又演出了反内战名剧《凯旋》、译剧《夜店》等话剧活动等。

① 《第一天的街头剧》，重庆《戏剧新闻》第 1 卷第 8、9 期合刊，1938 年 11 月。
② 西南联大《匕首》第 2 期，1946 年 1 月。
③ 《南开话剧研究社组织一览表》，杜建新：《话剧研究社的成立》，《四二校庆复校周年纪念刊》，1946 年 10 月。

张伯苓最早直接输入西方戏剧

1908 年，张伯苓访问欧美即将回国的前夕，他的同仁合拟了《游仙诗》一首：

> 足迹遍全球，
> 先生壮此游；
> 文明输祖国，
> 翘首盼归舟。①

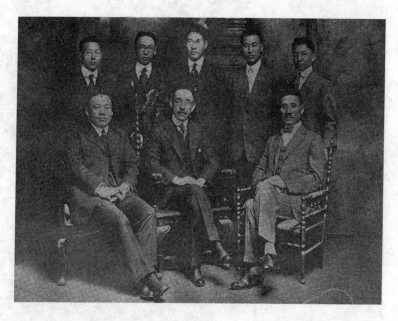

1917 年，张伯苓（前右）与严修（前中）二次赴美考察教育时留影

① 《文苑·游仙诗》，《南开星期报》第 5 期，1914 年 6 月 1 日。

在南开大学八里台校区的张伯苓雕像

张伯苓作为旧民主主义革命时期的先进的知识分子向西方寻求文明和真理。确实，他像其同人所期盼的那样，从西方输入到南开学校许多文明，举其大者，至少有三样：体育、报刊和话剧。这里只谈话剧。他在西方考察教育中，了解到话剧是一种很好的教育形式，对培养学生，改良社会，都是书本和演说所不能比拟的。张伯苓回国后所做的第一件事，就是在1909年初编演了话剧《用非所学》。尽管当时社会上认为戏剧演出是下九流，校长演剧"有失体统"。但是，张伯苓冲破传统思想的桎梏，依然参加了演出。①这是张伯苓，也是我国直接自西方输入话剧形式的开始。《用非所学》一剧，是一个幕表剧。文明新戏时期的话剧，多是幕表剧，没有完整的演出脚本，只有一个幕表。目前我们只能见到一个幕表式的剧情介绍即《用非所学》。（见下文《张伯苓和他的〈用非所学〉》）

这是张伯苓学习西方戏剧的初次尝试，当时学校规模小，学生不过百人。演出也很随意。据严范孙的长孙女严仁清回忆，她刚从日本回国，也参加了

① 胡适：《张伯苓传》，《张伯苓先生纪念集》，台湾文海出版社，1975年版。

演出，"是穿着和服和木屐登场的"。①

张伯苓编演的《用非所学》取材于中国的现实生活。特别是取材于教育，对于张伯苓更有切身感受。这个故事，讲述了留学生学习工程回国，不能为国所用，却被强大的封建势力所吞噬。剧中的贾有志丢掉了自己多年所学的专业，"学而优则仕"，当上了县太爷。贾有志竟真是"假有志"，意志不坚，为封建势力所同化，也是思想教育的失败。张伯苓以此教育青年学生，一定要有坚强的意志，学有专长，学成回国，一定要用所学专业，报效祖国。这个故事，也客观地揭示了有封建统治势力的存在，是谈不上用发展科学事业来建设国家的。

南开话剧与春柳社话剧不同。春柳社是借鉴日本从西方移植来的外国剧目《茶花女》或改编欧美小说《黑奴吁天录》以后，间接地把话剧从日本输入到我国的。而南开话剧却是张伯苓直接自欧美把西方话剧输入到中国，演出以《用非所学》为起点，每年都演出新剧，在文明新戏时期，编演取材于现实生活，大多侧重于教育青年的主题，如前所述。因此，可以说：中国话剧是春柳社间接从日本、南开新剧团直接从欧美，这两条渠道输入汇合而成的。②

① 严仁清：《对祖父严范孙的几点回忆》，《南开校友通讯》，南开校友总会，1990 年第 2 期。
② 《南开早期话剧初探》，夏家善、崔国良、李丽中：《南开话剧运动史料（1909－1922）》，南开大学出版社，1984 年版。

张伯苓和他的《用非所学》

张伯苓在 1909 年所演出的《用非所学》是一出幕表戏，没有脚本，更没有场景保存下来，保存下来的文字，只有一个很简单的剧情介绍：

《南开四十周年纪念校庆特刊》刊登的《用非所学》剧幕表

第一幕，述留学生贾有志（假有志之意）在欧美专修工程学，学成返国，趾高气扬，目空一切，与乃师魏开化（未开化之意）畅谈于饭馆之中。贾高

谈工程救国，魏颇有所感，大为开化。

第二幕，贾至其友人家，友人系日本留学生，现已腐化。贾又大唱高调。友人颇不谓然，告以空论无济于事，欲入官场，花钱尚多，当计议进谒万大帅。

第三幕，述贾有志着红顶花翎见万大帅。万委以县知事。贾行三跪九叩礼，谢委。①

剧中的扮演者，校长张伯苓饰贾有志，教员时趾周饰魏开化，严范孙的儿子严智怡，严智崇分别饰日本留学生夫妇，严范孙的孙子严仁颖饰日本留学生的幼子，范莲青饰仆人。"演出日期：清光绪三十四年冬（即 1909 年 1月——笔者注）；地点：严宅东院（即严宅偏院的大罩棚，既可做大教室，又可做会议用的礼堂——笔者注）。"②从《用非所学》剧情内容看，张伯苓看到了当时许多到外国学习先进科学知识，回国后被强大封建势力所吞噬的知识分子的惨痛教训，告诫人们要警惕封建势力的侵蚀。他把对青年的教育内容镶嵌到西方的愉悦形式之中，一直坚持采用这种形式作为对青年进行思想政治教育的方法。他把话剧作为第二课堂，作为教育的一种重要内容。因此，他提出戏剧的宗旨是"最初的目的。仅在藉练习演说，改良社会，其后方作纯艺术研究"。③

也就是说，南开早期话剧，其基本任务是"练习演说，改良社会"，即用话剧的形式培养具有实际宣传教育能力的人才，用以改良社会上的弊病；其后才把话剧作为艺术品种用以培养艺术人才，以艺术教化人民。南开学校被认为是没有设立艺术系科的戏剧学校。南开新剧团为现代戏剧学科，培养出了一批戏剧人才。

张伯苓还十分注意剧团建设。剧团启用了张彭春任副团长兼导演，建立了导演制；同时还建立了剧本制。我国话剧的创始期，实行的是幕表制，演出时都只有故事情节，按幕列表贴出，称作幕表，依次演出。演员在台上任意发挥，每场台词都各有千秋，不能保证演出质量，也不利于现代戏剧的健康发展。张伯苓决定实行剧本制。1916 年他组织时趾周、周恩来等师生到天

① 颖（严仁颖）：《南开史话：话剧第一人》，《南开校友》第 4 卷第 3 期，1939 年，重庆。
② 《南开史话（二）·第一出话剧》，《南开四十年周年纪念校庆特刊》，重庆南开中学，1944 年。
③ 张伯苓：《四十年南开学校之回顾·训练方针·新剧》，《南开四十周年纪念校庆特刊》，见崔国良编：《张伯苓教育论著选》，人民教育出版社，1997 年版。

津南郊高庄编写剧本①，还将过去演出过的《一圆钱》等整理出版②，并在课堂教学中增加剧本编写内容③。在当时国内普遍缺乏剧本的时候，拥有了源源不断的剧本供应。南开的许多剧本如《仇大娘》《一圆钱》《一念差》《新村正》，改译剧本如《争强》④《最末一计》⑤等，都被国内很多专业和业余剧团所采用。⑥

张伯苓还注重剧团硬件建设。南开学校较早地建起了大礼堂，作为演出场地。1934 年又建起了瑞廷大礼堂。大礼堂有双层看台，设有 1700 个座位。1935 年天津市为冬赈及救济儿童邀请南开新剧团出演大型话剧《财狂》⑦，天津市内找不到大型剧场，只好在瑞廷大礼堂公演。当时，《益世报》称瑞廷礼堂为"中国第一话剧舞台"。⑧

张伯苓为中国现代戏剧的发展做出的许多贡献都是具有开创性的。

① 李福景：《高庄编剧记》，《敬业》第 5 期，1916 年 10 月；周恩来：《校闻：新剧筹备》，《校风》第 38 期，1916 年 9 月 18 日。
② 天津南开学校新剧团编：《一圆钱》单行本，1923 年 12 月出版，现存天津历史博物馆。
③ 《校闻》，《南开周刊》第 5 期，1921 年 4 月 26 日。
④ [英]高尔斯华绥著，南开学校新剧团（张彭春、万家宝）改译：《争强》，1930 年 4 月。
⑤ 平群改译：《最末一计》，《南开双周》第 7 卷第 4 期，1931 年 5 月 21 日。
⑥ 《严修日记》，1916 年 12 月 31 日；《孤松和青玲、春草联合公演》，《益世报》1935 年 6 月 1 日。
⑦ 《〈财狂〉在张彭春导演下演出大成功》，《大公报》，1935 年 12 月 9 日。
⑧ 《〈财狂〉再度公演》，《益世报》，1935 年 12 月 11 日。

天津最早的中国话剧演出地

天津是中国现代戏剧——话剧的发祥地之一。天津人自己编演话剧始于 1909 年南开中学堂监督（即校长）张伯苓所编剧并演出的三幕剧《用非所学》。这是张伯苓 1908 年赴欧美考察西方教育所引进的一种教学方法。该剧演的是一个年轻人留学欧美，学习工程，归国后被当时强大的封建势力腐化为县太爷的故事。张伯苓亲饰主角贾有志（假有志）。据《南开史话（二）》记载："演出地点：严（范孙）宅东院"。①1907 年南开中学迁至现址时，叫"私立第一中学堂"只有"东楼"一座，楼内没有适合演出的场地，所以在严宅东院演出。笔者又查阅到"南开中学戊辰（1928 年）班毕业同学录"（曹禺所在班），收录有"二十四年前之南开礼堂外景"照片一张。此"二十四年前"恰恰只能是当时的严宅。由此可以断定此照片就是《用非所学》一剧的演出地。

该建筑为砖木结构，平房接有木结构窗楼，即通称"大罩棚"，相当于二层楼高，三开间，作为礼堂。现严宅东院（今严翰林胡同，现为轻化工公司办公用房）因修建芥园大道而被拆除，只留存东院靠胡同街面的二层楼数间北房，原东院的礼堂已不复存在，只留下此照片了。

① 颖（严仁颖）：《话剧第一人》，《南开校友》第 4 卷第 3 期，1939 年。

1909 年南开话剧最早演出地——严宅东院（俗称"大罩棚"）外景

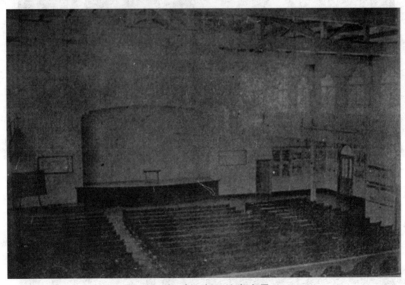

1910 年时的南开礼堂内景

1934 年南开中学的"瑞廷礼堂"外景

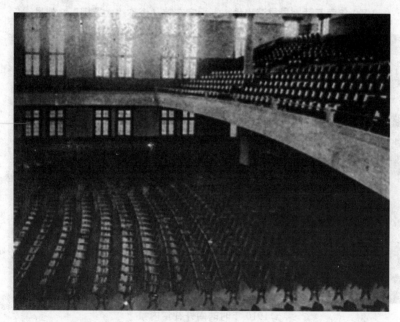

"瑞廷礼堂"内景

演出《华娥传》赞辛亥革命

南开中学堂在演出了《用非所学》以后，每年都演出话剧。1910 年演出了《箴膏起废》，1911 年演出了《影》。但是，都没有留下具体的文字。我们只是在《马千里先生年谱》中找到简单的记述：1910 年"校庆演新剧《箴膏起废》"，1911 年"是年校庆演新剧 X（即《影》——笔者），（马千里）扮演何夫人，日记中写道：'第一次扮女角，脸红耳热，话说不出，勉强为之。'"[①]我们在《严修日记》中，翻到 1911 年 10 月 17 日日记，写道："南开学堂观演剧，剧之名曰《影》，影中国时事也。"[②]这也说明南开话剧才刚刚起步。

到了 1912 年，辛亥革命成功，时年为中华民国元年。这一年，南开中学校庆，南开师生演出了《华娥传》。此时，南开话剧声誉鹊起。《马千里先生年谱》写道："为纪念校庆上演新剧《华娥传》。马千里扮演女主角华娥，系一谋求个人解放之少女。请林墨青、严范孙二先生评戏。后各报皆登赞美之词。"[③]

《华娥传》讲述了华娥支持辛亥革命军的故事。现在先把《华娥传》的新剧分幕幕表及各幕剧照列下：

① 夏家善、崔国良、李丽中编：《南开话剧运动史料（1909-1922）》，南开大学出版社，1984 年版。
② 《严修日记》，南开大学出版社，2001 年版。
③ 夏家善、崔国良、李丽中编：《南开话剧运动史料（1909-1922）》，南开大学出版社，1984 年版。

第一幕《投店》。武汉起义有一军官"黄杰",往援过九江"逆旅",遇有华氏父女者,女名华娥,逃难至此,旅费告罄。父又病危。军官悯而挽救之。

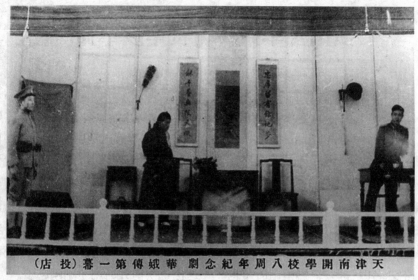

《华娥传》第一幕

第二幕《得金》。军官启行,遣华翁一书,内储纸币。翁发现欲还之,追已不及,遂留作医药及赴申投亲之费。

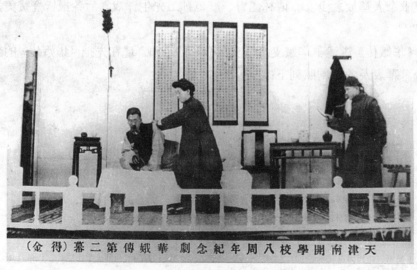

《华娥传》第二幕

第三幕《医伤》。华氏父女到申后，念军官拯救之恩。因不知姓氏，无从图报。华娥遂以救护军人为己任，投身红十字会中充当看护妇，适遇赠金之军官，前敌被伤，留宁医治。华娥闻之，向医官陈明原委，亦愿留宁尽心看护，以报昔日之恩。

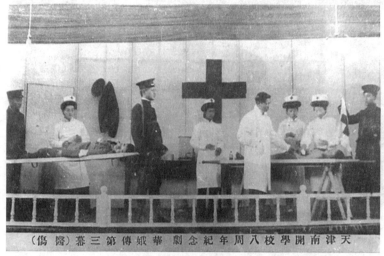

（傷醫）幕三第傳娥華 劇念紀年周八校學開南津天

《华娥传》第三幕

第四幕《探病》。黄军官之母闻次子被伤，率长子赴宁探视。

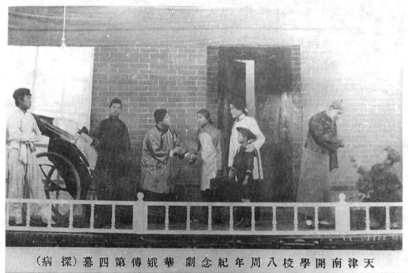

（病探）幕四第傳娥華 劇念紀年周八校學開南津天

《华娥传》第四幕

第五幕《议婚》。黄军官得华娥之尽心看护，伤势渐瘥。黄夫人来视，见华娥品德具优，又悯其境遇之苦，遂为黄杰议婚。

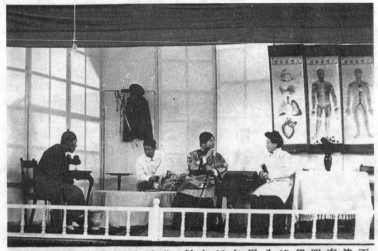

（婚议）幕五第传娥华　剧念纪年周八校学开南津天

《华娥传》第五幕

第六幕《出征》。华娥与黄杰结婚后，伉俪极笃。黄夫人尤钟爱之。未几黄夫人逝世。嫂氏以素日之积忿，遇有小故，即不相容。一日夫妇园中谈心，适部中电调黄杰，驰赴边疆平乱。二人珍重而别。

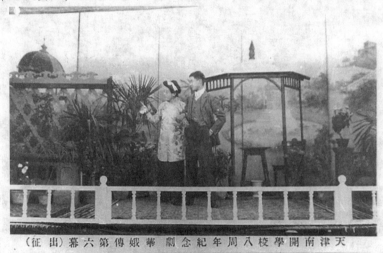

（征出）幕六第传娥华　剧念纪年周八校学开南津天

《华娥传》第六幕

第七幕《逐娣》。华翁自华娥结婚后，即寄居黄府，适患病危笃。因女仆之唆使，嫂逐翁并逐华娥。

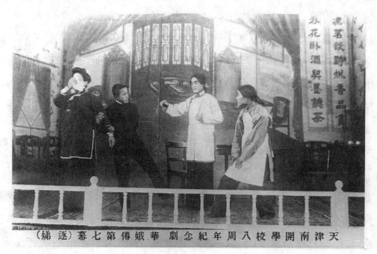

《华娥传》第七幕

第八幕《悔过》。翁被逐后，病益笃，遂至不起。华娥痛己之不能葬亲，又不见容于兄嫂，方欲自裁，而黄杰忽至，嫂及仆潜随来听，闻二人互相引咎，不责他人，遂致愧悔万状、无地自容。

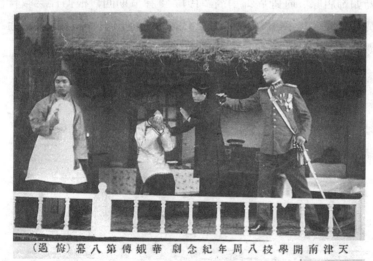

《华娥传》第八幕

全剧共八幕。剧中歌颂了起义军军官黄杰关爱百姓的故事；塑造了华娥这个善良、矢志当一名护士救死扶伤的青年女子的形象。中间又插入了黄、华两家的家庭纠葛，故事一波三折，给人以启示。

南开师生演出的《华娥传》，以话剧的形式，迅速反映现实生活，配合了辛亥革命斗争，受到了学校师生和社会各界的广泛欢迎。严范孙和戏剧家林墨青热情盛赞新剧《华娥传》的演出，加以评论。严范孙不但每场必看，还亲自到场照料："到南开学堂。是日第一日演剧，女宾极多。余佩稽查员之徽章，随同照料……剧演至十二钟半始散。"①

当时，《大公报》多次报道并给以极高的赞颂并推荐给专业剧团公演，认为该剧：

随幕布景，电灯之光色亦随幕而变。扮演诸君牺牲色相，因事说法。至作演态度，无不合宜，而词句警雅，尤为可嘉。至悲惨处，观者无不落泪。其善于感化有如此者，故拍掌声不绝。尤足惊异者，该剧并无丝竹金革之乐，亦无皮黄、秦腔之唱，能使观者赞叹惊服，其精妙可知。倘能将此出介绍于各戏园，则于改良社会之效力，当不可以道里计也。②

因此，《华娥传》成了南开话剧的保留剧目。1916 年新年灯节期间，根据广大师生的要求，又演出了《华娥传》。周恩来饰女主角华娥、黄春谷饰黄杰、优乃如饰店家、时趾周饰华翁。1917 年春节期间，根据社会教育社总董林墨青先生的要求，南开新剧团为社会教育社演出《华娥传》③。奎德社更将《华娥传》改编，丰富了内容成为演出脚本，向社会公演。④

①《严修日记》，南开大学出版社，2001 年版。
②《大公报》，1912 年 10 月 28 日。
③《校闻·演剧先声》，《校风》第 58 期，1917 年 3 月 14 日。
④《严修日记》，南开大学出版社，2001 年版。

《新少年》的新群像

　　1913 年 9 月 19 日南开师生为了迎接南开学校第九周年纪念，准备上演新剧。这一年，虽然没有正式成立新剧团，而南开新剧的演出组织是进一步加强了。演出由教职员负责筹备工作，组成了由时趾周、尹劭询、马千里为编辑部员的创作班子和由华午晴、王祜辰、孟琴襄、周绍曦为布景部员的舞美班子的"临时演剧团",[①]开始筹备工作。除布景部制作布景外，编辑部负责编纂词句，编纂出了新剧稿本，为八幕新剧，定名为《新少年》。其幕表列下：

　　第一幕《缔交》。乡绅陈辅，性情鄙吝，贫儿韩有志规劝之。路旁有学生高义闻其议论中理，颇为倾倒，遂引为知己，力劝向学，并助学费。

　　第二幕《游园》。韩有志得高义之辅助，得以入学校肄业。将近毕业之期。一日，校长、教员率学生多人，游于郊外花园，考验诸生之知识。惟韩生最慧。教育会会长赵育杰赞美不已。

　　第三幕《失助》。高义、韩有志课毕，同游街市。市中车马纷驰拥挤，韩生倒地。高救之，因负重伤。斯时情形为陈辅所见，谮告其家。即诬韩生故为之。高义之父高庸大怒，重斥韩生，断绝补助，并不许再与其子往来。

　　第四幕《留学》。教育会会长赵育杰，悯韩生之无力求学，益以其女赵英之谏，遂慨然解囊，补助出洋留学经费，以遂韩生之志。

　　第五幕《拯急》。韩有志毕业归国，奉部差遣，道经故乡，拟与赵育杰、高义谋一良晤，以叙数年之契阔。路出深林，适见一女子，为贼人掳掠行囊，韩救之。

　　第六幕《访友》。高义自弃养后，出洋游学，即在外国建立殊勋。此次归

　　① 《马千里先生年谱》，《天津历史资料》第 10 期，1981 年 4 月 1 日。

乡破产，半助善堂学校，半持赴外国以了未竟之事业。方欲启行，适韩有志来访，悲喜交集，畅述往事。韩即欲往谒赵育杰，高留之。赵闻韩归喜极，急来就见。谈话间见韩身着军服，始知女儿为韩所救，感谢不已。高义询之颠末，甚喜，以为天缘撮合，爰为之议婚焉。

第七幕《闻警》。赵育杰之女赵英，与韩有志订婚后，又经数载，韩生乃回乡完婚。礼毕，忽接得至友警电，韩生悲痛异常。

第八幕《流芳》。高义在外国身殁后，外人念其有大功于国，不可无以彰厥后，即留纪念，以志不朽。①

剧中刻画了一组旧民主主义革命时期，奋发向上的知识青年群像。其中两位留学生，一位是贫寒但是有志的韩有志，勤奋学习，智慧过人，且勇于救人，学成归国，参加革命军报国；一位是高义，用现今的解释就是他有着高尚的国际主义精神。高义助韩生就学，并为之与赵英议婚。他在游学期间在国外建立了功勋，在外国殉殁后，外国为之建碑纪念之。另一位女青年赵英，有慧眼识韩生这个英才，举荐并助之留学，也是赵家之英才。

这组现代先进青年形象在当时话剧舞台上，即使在各种文学作品中，也是少有的。塑造新剧舞台上现代的先进知识青年形象，用来教育青年，是南开学校早期话剧的一个特色。这在中国话剧史上，也是少见的。

《新少年》演出后，当年还出版了《天津南开学校满九周年纪念演剧撮影》，收录了《〈新少年〉说明书》和八幕八幅剧照。②这是南开早期话剧，目前能见到的第三个幕表剧本和每幕一幅完整的剧照。也是我国早期话剧仅存的十数个幕表剧本和剧照之一。

1917年，在南京金陵大学读书的校友陈汝阆等，为南开母校捐款，还将新剧《新少年》，连同南开1915年编演的新剧《天作之合》，举行了专场演出。这是南开新剧在南方首次演出，扩大了南开新剧在社会上的影响，并且弘扬了南开精神。③

① 《天津南开学校满九周年纪念演剧撮影》1913年。
② 《天津南开学校满九周年纪念演剧撮影》1913年。
③ 《校闻：南开精神》，《校风》第79期，1917年11月21日。

天津南開中學校滿九周年紀念演劇說明書

新少年

一　緒交

鄉紳閔幗性情篤念各資兄朝狀起規勤之路傍有學生高義聞其議論中理顏爲傾倒遂引爲知己力勸同學並助學費

二　遊園

韓有志得高義之輔助得以入學校肄業佯若數年將近畢業之期一日校長教員率學生多人遊於郊外花園考驗諸生之知識惟韓生最慧教育會長趙育傑君甚美不已

三　失助

高義韓有志課畢同遊街市中東馬翁哧哧攜韓生倒地高教之因負重傷斯時情形爲陣幗所見謂吾其家卻譁韓生故爲之高義之父高廂大怒更斥韓生斷絕補助並不脣再與其子往來

四　留學

教育會會長趙育傑憫韓生之無力求學荄以其女趙英之諫遂慨然兼補助出洋留學經費以遂韓生之志

五　拯念

韓有志畢業歸國奉部差遣適逢鄉擬與趙育傑高義謀一良時以救歎年之厄圓路出深林遇見一女子爲賊人搶掠行養韓敕之

六　訪友

高義自荄荄後出洋遊學卽在外國建立殊勳此次歸鄉破產牛助善棠學校牛持赴外國以求荄之事業方欲啓行適韓有志來訪悲喜交集述往事韓卽微往誚趙育傑高留之趙園韓歸喬梓會來就見諜話間見韓身爲軍服始知女兒爲韓所教感謝不已高義詢知題末其喜以爲天緣撮合爰爲姿媒之議婚焉

七　閨警

趙育傑之女趙英與兒不是訂婚後又經數年韓生爲同鄉完婚禮畢忽接得至友警軍韓生悲慟異常

八　流芳

高義在本國身殳後外人念其有大功於國不可無以影賦後卽留紀念以誌不朽

天津南開中学校满九周年纪念演剧说明书《新少年》

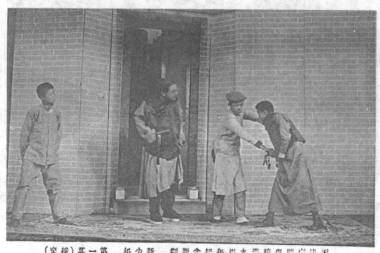

《新少年》第一幕

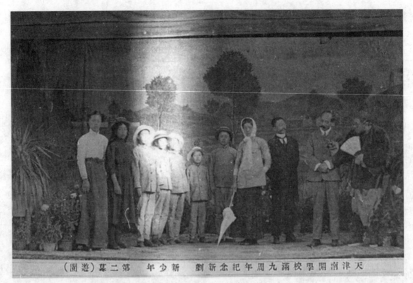

(圖)幕二第　年少新　劇新念紀年周九滿校學開南津天

《新少年》第二幕

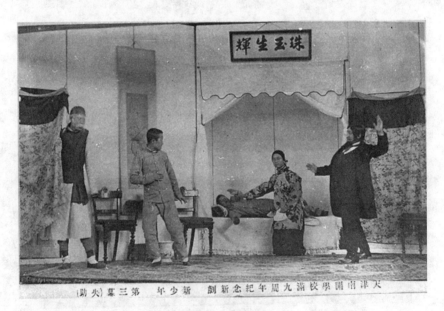

(助失)幕三第　年少新　劇新念紀年周九滿校學開南津天

《新少年》第三幕

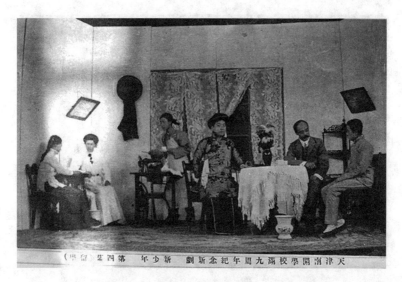

《新少年》第四幕

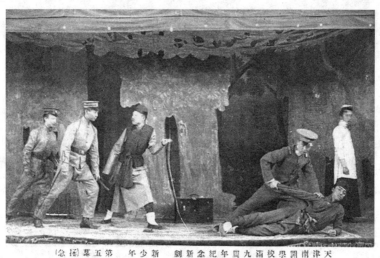

《新少年》第五幕

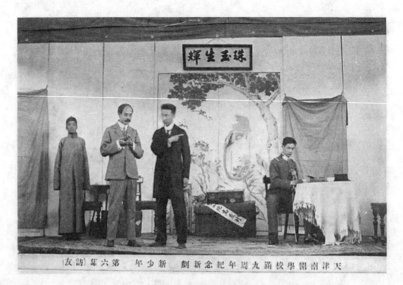

《新少年》第六幕

《新少年》第七幕

（芳涤）幕八第　年少新　劇新念紀年周九滿校學南開津天

《新少年》第八幕

有功世道人心的《恩怨缘》

　　俗话说"清官难断家务事。"而南开学校 1914 年校庆演出的《恩怨缘》，虽然是两家的恩恩怨怨，尽管时有刃火相加之念，但终归喜结良缘。中间发生了几多曲折的故事呢？请看南开新剧《恩怨缘》的幕表：

　　第一幕《种因》。济南富绅刘央，年五旬。妻赵氏，年逾四旬。因有女无子，赴庙祷神。遇乞丐王本及妻胡氏，带幼子淘气，随在讨钱。刘央见淘气相貌清秀，颇恰心意，遂买为子。爰为之改名，曰："活"。

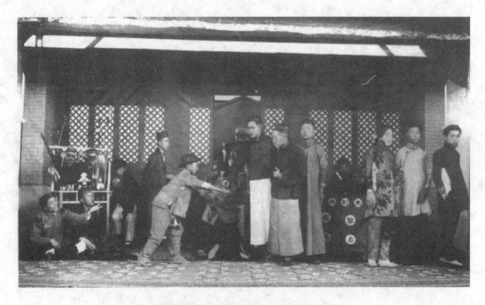

《恩怨缘》第一幕"种因"的剧照

第二幕《得子》。刘央自得活儿，王本夫妇时来讹索钱财。一日，正在门外哭号，适为央故友郝度时所见。疑而问央，始得其详，乃责央买儿之非。又见央种种宠爱活儿，痛加规劝。嗣仆人来报，赵氏生子。央大喜。郝贺之，乃别。

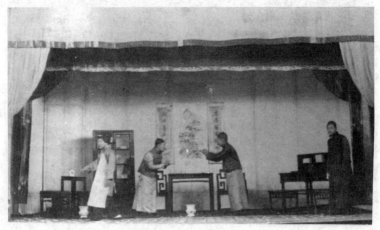

（子得）幕二第　缘怨恩　劇新念紀年周十满校學開南津天

《恩怨缘》第二幕

第三幕《知非》。赵氏见活骄恣日甚，恐有害于家庭，焦思成疾，遂瞽两目。后刘央病笃，将瞽妻及女忠、子厚重托活儿，谆嘱未毕，溘然长逝。王本夫妇侦知央死，急来代为摒挡家务。益以活之威势日增，而赵氏母子三人，遂无安生之望矣。

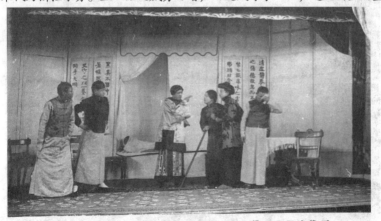

（非知）幕三第　缘怨恩　劇新念紀年周十满校學開南津天

《恩怨缘》第三幕

29

第四幕《逃亡》。王本夫妇谋夺刘氏资产，欲焚烧赵氏母子。忠知之，偕母弟逃，往投郝度时家而不果。正值郊外踌躇，活寻踪而至，诬厚纵火焚毙王本，遂捉之而去。赵氏母女穷途无计，幸冯拯随母经过此处，怜其困苦而救之。

（亡逃）幕四第　　緣怨恩　　劇新念紀年周十滿校學開津天

《恩怨缘》第四幕

第五幕《让产》。胡氏使活痛责刘厚，将欲笞之，厚以大义哀告，愿将家资尽数归活。活乃释之。胡氏闻之复令追回。

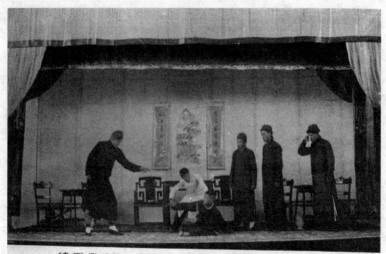

（產讓）幕五第　　緣怨恩　　劇新念紀年周十滿校學開津天

《恩怨缘》第五幕

30

第六幕《遇救》。刘厚不幸复被幽囚。胡氏原欲毒厚，不意反伤生命。厚乘间而逃。

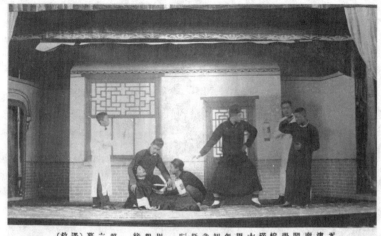

《恩怨缘》第六幕

第七幕《负伤》。刘厚逃至旷野，见兄活为盗所困，状甚狼狈，命且不保，厚忖度良久，毅然往救，因负重伤。

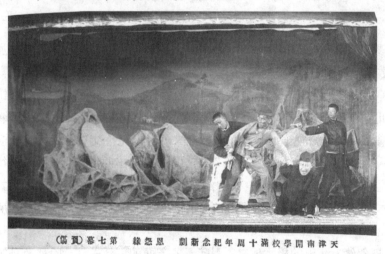

《恩怨缘》第七幕

第八幕《结缘》。活自被救，愧不欲生。赵氏母子欲劝之，乃得不死。遂将刘氏家产原数归还而去。刘忠因此便得良婿焉。

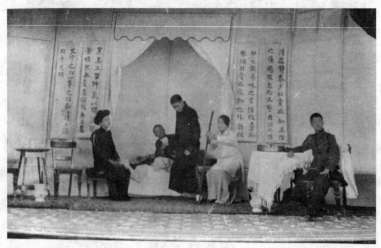

（续结）幕八第　缘怨恩　劇新念紀年周十滿校學開南津天

《恩怨缘》第八幕

　　《恩怨缘》一剧，故事情节几番跌宕，既激动人心，又耐人寻味。加之演员人数众多而富有经验，两位主要演员尹劭洵饰乞丐王本之妻胡氏，马千里饰富绅刘央之妻赵氏，均有数年舞台经验。而首次参加演出的周恩来饰烧香妇，即显露出演剧才能。因此"本年演剧之佳，为以前所未有"。"每演一次，精神增加一次，诚有一日千里之慨。凡来观者，无不交口称赞。良由演剧员热心从事，是以进步若是之猛也。"校庆前后共演出四场。严范孙几乎每场必看。他看后在日记中写道："《恩怨缘》，凡八幕，可歌可泣，入情入理，虽西洋剧本亦未能远过也。"这是严范孙刚刚游欧洲回国后，对《恩怨缘》所作出的评论。

　　《恩怨缘》演出的极大成功，引起了各方面的广泛关注。除严范孙等文化教育界名宿倡议向社会公演《恩怨缘》及组建新剧团外，又由周恩来等创办的《敬业》学报"征题本校新剧《恩怨缘》诗词"。现摘录一首，以飨读者：

王嘉梁：《观本校新剧〈恩怨缘〉有感》

　　笑他刘叟太糊涂，

　　欲把儿孙佛庙图；

　　藉使观音能送子，

　　得来真不费功夫？

报道演出《恩怨缘》之《南开星期报》书影

严修倡议公演《恩怨缘》成立新剧团

严范孙在同林墨青、王劭廉、李金藻看了《恩怨缘》后，商定联名起草了《劝募内国公债演剧布告》写道：

勸募內國公債演劇布告

南開學校每屆周年紀念會例由師生編演新劇以助興味此次所演之恩怨緣鄙人等躬逢其盛劇中布景之新奇作工之妙肖已屬有目共賞其尤動人者描寫家庭社會種種狀態入情入理可泣可歌洵足感發善心懲創逸志有功世道人心良非淺鮮現爲勸募內國公債經鄙人等再三慫恿擬於十月三十一號及十一月一號兩晚重演此劇茲特登報布告務希各界諸君速往臨劵既應吾國之急需兼助該校之學款一舉兩得諸君必表同情也

售劵處　南開學校事務室電話六百四十九號
代售處　河北大胡同商務印書館
售劵期　自十月廿五號起

價目
十月三十一日女賓　甲級大洋一元乙級小洋六角
十一月一日男賓　甲級大洋二元乙級大洋一元

林兆翰
殷修
王劭廉　仝啓
李金藻

劝募公债布告

此次所演之《恩怨缘》，鄙人等躬逢其盛。剧中布景之新奇，作工之妙肖，已属有目共赏。其尤动人者，描写家庭社会种种状态，入情入理，可歌可泣，

洵足感发善心，惩创逸志，有功世道人心，良非浅鲜。现为劝募内国公债，经鄙人等再三怂恿，拟于十月三十一号及十一月一号两晚重演此剧。兹特登报布告，务希各界诸君速往购券，既应吾国之急需，兼助该校之学款，一举两得，诸君必表同情也。

在诸位文化教育界名流的真诚感召下，这次南开话剧首次全面向社会各界公演。观剧的人非常踊跃。即使"募债演剧二夜中均大雨，来宾归去时甚形困难，尤以男宾日更甚。是夜大雨倾盆，且冷风澈人，斯更不便之甚者矣。惟两日来宾不因阴雨而减少"。可见该剧之深入人心了。

《南开星期报》第 25 期报道剧团成立

南开学校鉴于话剧演出对学校声誉影响重大，为保证演出质量，在严范孙先生的关注下，于 1914 年 11 月 17 日召开会议，正式组建了南开学校新剧团。新剧团首届领导成员如下：

团　　长：时趾周
编纂部：部长尹劭询先生、副部长陈钢（学生）

演作部：部长马千里先生、副部长黄春谷（学生）

布景部：部长华午晴先生、副部长周恩来（学生）

审定部：各部部长兼任

庶务兼会计员：王祐臣先生、施奎龄（学生）

书记员：周绍曦先生、张瑞峰（学生）

剧团正式成立后，即成为常设机构。各部立即分别开会研究各自的工作任务。首先编纂部于 26 日召开会议确定："凡此部会员均需编纂一剧。"并且通盘考虑编纂高质量的大型剧目。1915 年校庆纪念，就演出了大型剧目《一圆钱》，后成为南开话剧的保留剧目。

1916 年 8 月 3 日，张彭春自美国回到南开。他带回来自己在美国创作的三个剧本：《闯入者》《灰衣人》和《醒》。更重要的是，他带回来了西方最新的戏剧理念。他被南开新剧团推选为副团长，负责指导剧团的编导工作，连同他导演的《一念差》和他主创的《新村正》，南开话剧初步实行了剧本制和导演制，把中国话剧推向了现代化，即中国现代戏剧阶段，后来又把中国话剧推向成熟阶段。南开新剧团、南开话剧、张彭春为中国话剧的发展做出了自己独特的贡献。

南开教员、新剧团演作部首任部长马千里

南开新剧团布景部首任部长
会计兼建筑课主任华午晴

南开新剧团第二任演作部长
南开学校注册课主任兼校长秘书伉乃如

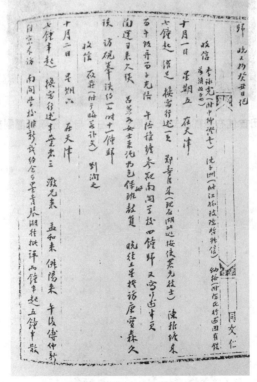

严修商改南开新剧日记书影

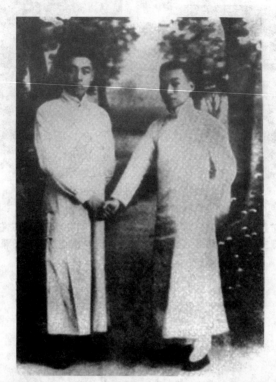

南开新剧团首任布景部副部长周恩来（左）与首任编纂部副部长陈钢

陈钢与喜剧《再世缘》

南开学校新剧团正式成立后，除了学校组织师生在校庆周年纪念时期举行全校性统一演出外，平时还在各种节日、送旧迎新时演出。同时，学生组织如敬业乐群会、自治励学会、青年会、童子会等都纷纷组织演出话剧。南开话剧演出形成了一个热潮。新剧团编纂部就此编撰了一批剧目，"以备各会开会时之邀请"。除演出了大型剧目《仇大娘》外，为了欢送毕业同学等活动，还演出了《小神仙》《鬼面》等剧。其中编纂部副部长陈钢主稿编撰的《再世缘》，得到较好的反响。

陈钢（1893—1982）曾任《校风》等刊主笔，参与《恩怨缘》《一圆钱》等剧编创工作，著有《说戏曲改良》等有关戏剧的文章。毕业曾任河北省政府科长、昌平等县县长，任上编有《河北省县名考原》等。后从事古钱研究，著有《古钱新志录》《古钱史话丛稿》。1949年以后曾任天津文史馆员，有《天津烧河楼教案始末》等。

《再世缘》剧本及幕表均未见。据他的《我在南开新剧团》一文追忆，《再世缘》描写旧时一对夫妇分离了。有人向双方传言，制造了许多矛盾，使得双方不能通信。据双方的传话人说：如果彼此通了信就会被枪杀。后来双方都以为对方去世了。彼此都很伤心：女方誓不再嫁，男方决不再娶。男方家中缺少主妇，有人出面怂恿他纳妾，续娶一个伴侣。又有人劝勉女方再嫁。女方在万般无奈之下应允了。双方在会面的时候，彼此都用袖子挡着脸，面向着观众说："我看他岂不就是我的……"，"我看他怎么越看越像……"这时的台词和动作，二人同时表述，完全像传统戏曲中的打背躬一样。本来都以为对方死了。可是，万万没有想到双方再次重逢，又举行了第二次婚礼。不然怎么起名叫《再世缘》呢？他们双方会晤，最后成了夫妻团聚的喜剧，重新组成了家庭。在排演中大

家反复修改、增删，故事中还穿插了许多矛盾。

《再世缘》是一出喜剧，剧情轻松、欢快，在南开新剧团自编的剧目中是少见的。剧本创作中还借用了中国传统戏曲的创作手法，戏剧性比较强，为群众喜闻乐见。

《再世缘》演出报道

陈钢还回忆：该剧饰演主角中间撺掇人的是新剧团演作部副部长黄春谷。

1915年9月4日，在学校举行的欢迎新同学的晚会上，《再世缘》举行了首场演出，受到了全校师生的热烈欢迎。

《校风》报道说："全校师生莅会，热闹非常。"

1916年3月18日在敬业乐群会成立二周年的纪念会上，除了敬业乐群会的俱乐部演出了自己编的《改良影》外，学校新剧团受敬业乐群会会长周恩来的邀请，再次演出了《再世缘》，受到了与会千余人的热烈欢迎。

周恩来参与编演《仇大娘》

　　周恩来参加了南开学校新剧团早期的许多编创活动。最初，他先后参加了《恩怨缘》和《仇大娘》编创活动，尤其是撰写出南开新剧团最早出版的幕表剧本《仇大娘》的单行本，这是难能可贵的。这也是目前我们所能见到的、我国保存下来的一个珍贵的话剧幕表剧本。

　　1914 年 10 月 10 日，在新剧团为南开学校十周年纪念日演出的第一个大型话剧《恩怨缘》中，周恩来"牺牲色相，粉墨登场"扮演了女角"烧香妇"，获得好评。在演出了《恩怨缘》后，南开学校新剧团正式成立了。周恩来被选为布景部副部长。剧团成立后，演出的第一个大型剧目就是《仇大娘》。这是新剧团为了给《南开星期报》筹款而演出的。《仇大娘》是根据蒲松龄的《聊斋》中的同名小说《仇大娘》改编的。该剧没有完整的剧本，是一个幕表剧。这个剧可能是新剧团编纂部部长尹劭询主持草创的（据《严修日记》：其父尹澄 1914 年 9 月 11 日曾创作了《仇大娘》的前身旧剧剧本《因祸得福》，送严修"商改"），有待进一步考证。

　　该剧从排演到初演，经过一个月的准备，于 1915 年 5 月 30 日首次公演。"在本校礼堂演出时，男女来宾来观者甚形踊跃，约千人。扮演者惟妙惟肖，观剧者鼓掌欢呼。"周恩来在剧中，又"牺牲色相，粉墨登场"，成功地扮演了女角蕙娘。他在第十五场"饯别"一场中，在扮演蕙娘送别被诬"判徙口外"的夫君仇禄时，有一段感人肺腑的对话：夫禄向妻曰："尔我本期百年，何意半途遭故，不克如愿。此心碎矣。无他语，但愿祝缘来世耳！"蕙娘闻言，泣不成声。但曰："郎君此去，切莫自苦，设遇贤宦，定卜生还。即有不幸，亦愿同期来世。老母、寡姊，妾当时往省之。今有衣数袭，携去以御寒凉。第一身体须善自珍摄，口外风寒，非晋地比也。""言毕相视而泣。差役促行，夫妻嚎啕痛哭，如临永诀。将行，禄取一函，授公子。视之，乃离婚字。盖

禄自分不反，虑蕙娘不克守，故有是意也。公子阅毕，持以视女。蕙娘痛哭，碎而投诸地。"

这次演出时，没有布景舞美，是一个所谓"天然剧"，还拍摄了剧照，全套共二十三张，学校还将这套剧照的胶片改做成幻灯片映出。在1916年召开的欢迎新同学会上"首演幻灯，影片系本校所演《仇大娘》新剧，计二十三片，灯光照耀，毕现神情"。这套剧照能够保存至今，也是极其珍贵的。

《仇大娘》作为南开新剧团的一个保留剧目。1916年的春节前后又举行了第二次公演。这次公演共演两场。为了做好《仇大娘》的演出宣传，周恩来利用寒假假期，根据1915年5月演出的内容追忆，编写了《〈仇大娘〉天然剧内容详志》一书。他在作文《试各述寒假中之事况》中，记录了这一年寒假期间，自己的生活和活动情况。文前有《序言》，描述了当时自己的思想和心境，他写道：他虽然"南望乡关归不得，同胞兄弟各西东"，他自己回不了家。而"同窗良友，复回故里。所谓身在异乡为异客，每逢佳节倍思亲者，余于思亲之外，益以思友。冷案寒窗，孤灯弱火，容有兴哉。……而今岁之寒假，则迥非若昔日之沉闷，且增吾若干之兴味"。他在正文中，畅叙了他编剧、演剧、观剧的活动，使得他的寒假"光阴殊未掷之等闲。此执笔自记，颇堪自喜者也"。正文中，他除了记述他参加《仇大娘》的演出："余独处室中，……忽校役持单进，盖新剧团排演新剧时呼余往莅会也。余于是不得不舍笔而代以舌，诣思敏室，共襄盛举……"和2月12日（正月初十日），赴京观剧："今晨挟行囊，之车站，作京都行，与校中新剧团所组织之观剧团也，同行者将及念人"等活动外，着重记述了编撰《仇大娘》的情况：

1月31日，阴历十二月二十六日。假期既放，旋里者莘莘。同室二君，均整装以待归去。午后行矣。余因为会中编纂《仇大娘》稿本事，未得赋送离亭，殊为恨恨。二君既去，余独处室中续稿时许……

二十七日。日间为稿事执笔终日。

二十八日。昨日颇晏，又续稿更余。晨起已红日满窗，急挟稿诣印刷所。时已届岁尽，手民初未之许，商良久，始允加费印。

这样，他排印出了"《仇大娘》稿本"。剧本正文前，周恩来加了说明："斯剧稿本系采诸《聊斋志异》，略加增减。去岁经校中新剧团排演，惟详细词句至今尚未脱稿。本会急于将稿本付印，以饷观剧诸君，故仅以排演之所

知，详为叙明演作及布景之内容，至于新剧体裁有未合之处，则以词句之关系不便越俎代庖，祈阅者谅之。敬业乐群会志。"这是我国早期话剧中有关《聊斋·仇大娘》所仅见的剧本，对研究周恩来的早期思想和戏剧活动及《聊斋》对我国现代文学和戏剧以及我国早期话剧的影响，都有重要的史料价值。

南开学校新剧团编演了《仇大娘》和周恩来编纂的《〈仇大娘〉天然剧内容详志》出版后，京津专业剧团纷纷采用南开新剧团的剧本，演出该剧。北京的广德楼志德社就演出了新剧《仇大娘》。南开学校新剧团还组织了赴京观剧，天津的著名戏剧改革家严修、林墨青等也组织了观剧团赴京观看演出。当年赴京观剧的南开新剧团团员李福景在他写的《京师观剧记》中，写道：他们演出的"《因祸得福》，即我校所演之《仇大娘》也"，而剧词虽然华丽，可是他们的演出，表演却很不自然。"演作者皆系女伶，以北京禁男女合演也。此剧与吾校所演者大同小异，佳处甚多，词句之华丽是最显然者；但词句虽美，只知熟读不甚知说词时之状态，是以一场之中神情如不相属，此言彼如不闻，彼言则此亦如不闻，谚所谓'对面如隔山'者仿佛似之。布景多用布帐，绘景其上，奇妙者颇多，惟有时景在极后，人立极前，两不相和，布景虽有若无，亦一缺憾也。"这正反映了当时专业剧团演剧水平。以下为《仇大娘》之剧照（第二及第十场缺）：

第一场　劝嫁

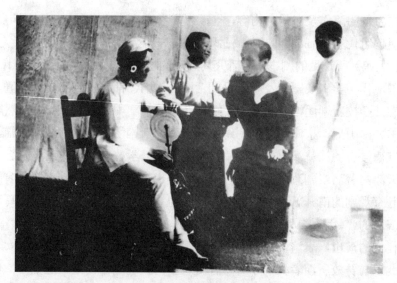

第三场　议婚

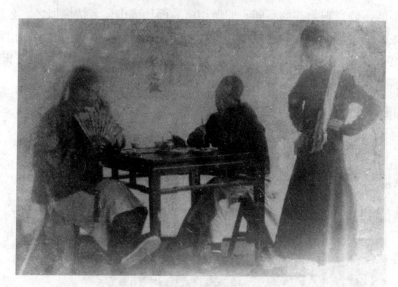

第四场　被诱

44

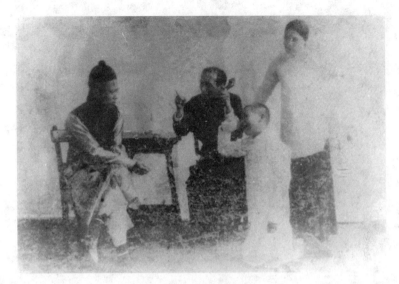

第五场 析产

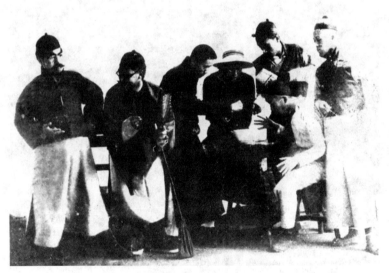

第六场 抵妻

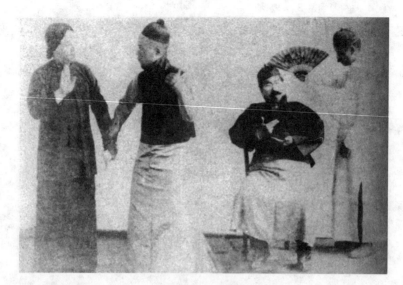

第七场 自戕

第八场 唆讼

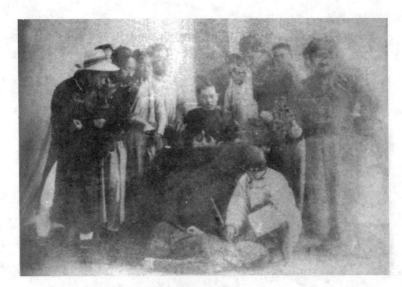

第九场　毙盗

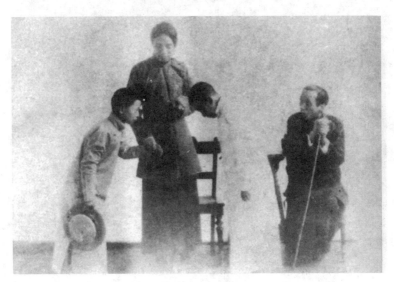

第十一场　归宁

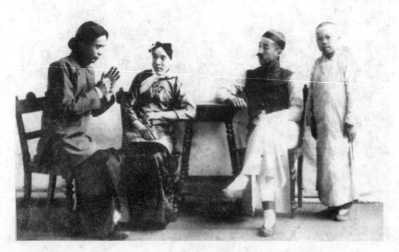

第十二场　追产

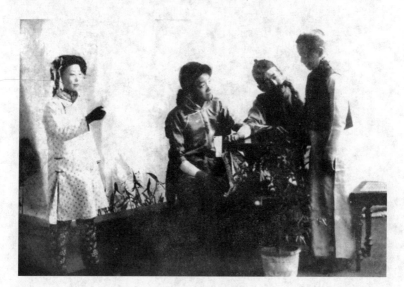

第十三场　游园

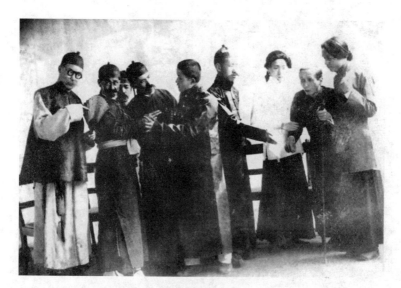

第十四场　贼攀

第十五场　饯别

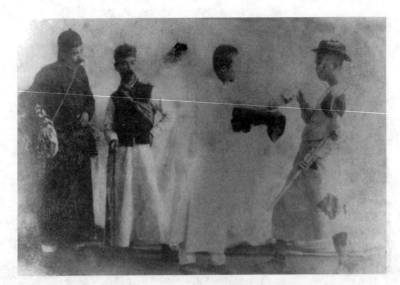

第十六场　遇兄

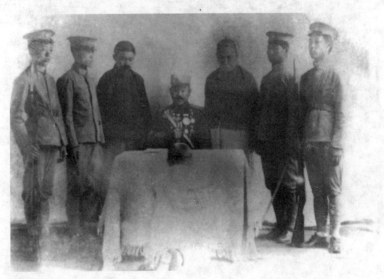

第十七场　认子

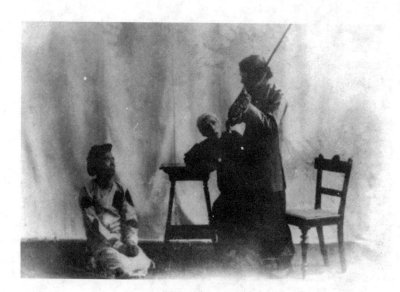

第十八场　悔过

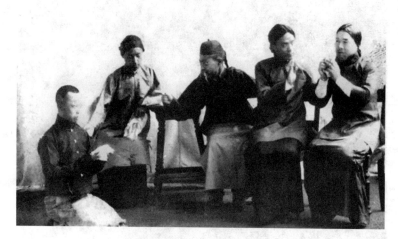

第十九场　负荆

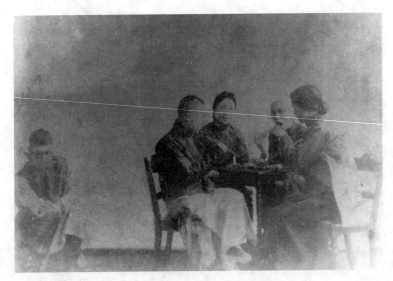

第二十场 放火

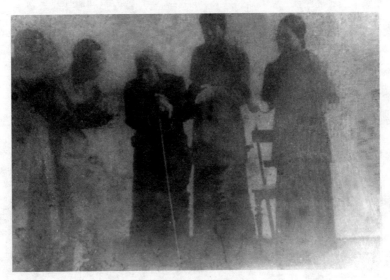

第二十一场 得金

第二十二场　祝寿

第二十三场　乞讨

周恩来著作最早的单行本

——周恩来撰写幕表剧本《仇大娘》

周恩来在南开学校就读期间，曾经在本校《敬业》学报和《校风》周刊上发表过诗歌、小说、新闻纪事、论文等许多文章。但是周恩来这一时期著作的单行本，过去却一直没有发现过。我在编校《周恩来早期文集》时，看到周恩来在 1919 年 2 月写的一篇作文《试各述寒假中之事况》中，述及在这年春节前后"编纂《仇大娘》稿本"一事。但一直未见过此剧的稿本。联系到笔者在《南开话剧运动史料（1909—1922）》一书中曾收入过一篇《〈仇大娘〉天然剧内容详志》，推断此书就是周恩来作文中提到的"《仇大娘》稿本"。

此剧是根据蒲松龄《聊斋》小说《仇大娘》改编的。该剧是一出大型多幕剧，南开学校新剧团曾在 1915 年 6 月及 1916 年 2 月先后两次演出，周恩来在话剧中扮演了仇大娘之弟媳、仇禄的妻子蕙娟。

周恩来为了 1916 年演出的需要，根据 1915 年之演出时所使用的台词，在 1916 年 1 月 31 日到 2 月 2 日用三天时间赶写出了一个剧情介绍性的幕表式剧本（早期话剧一般没有完整的演出脚本，剧本只有简单的人物、角色和故事情节，又称幕表剧）。他还亲自送到商务印书馆天津印刷局赶排，印制出版了一个单行本，除供本校春节演出使用外，还为北京广德楼志德社提供了演出用的幕表剧本。周恩来和李福景等还专程到北京观看了他们的演出。

这个单行本，是一大 32 开本。该书封面题名为行书体"仇大娘天然剧内容详志"十个大字，字体遒劲洒脱。笔者以所见周恩来的书法作品与之比较，

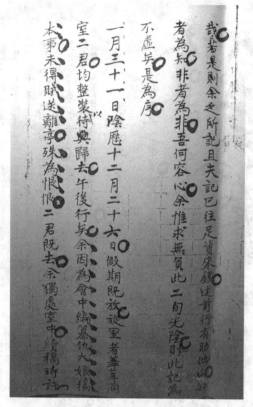

1916 年 2 月，周恩来撰写《仇大娘》时的日记

可以判断，这个题名是当时周恩来亲自书写的（见所附书影）。全书除封面及封底版权页外，正文共 16 页，近万字。全剧共分二十三场：第一场《劝嫁》、第二场《造谣》、第三场《议婚》、第四场《被诱》、第五场《析产》、第六场《抵妻》、第七场《自戕》、第八场《唆讼》、第九场《毙盗》、第十场《递信》、第十一场《归宁》、第十二场《追产》、第十三场《游园》、第十四场《贼攀》、第十五场《饯别》、第十六场《遇兄》、第十七场《认子》、第十八场《悔过》、第十九场《负荆》、第二十场《放火》、第二十一场《得金》、第二十二场《祝寿》、第二十三场《乞讨》。

《〈仇大娘〉天然剧内容详志》是目前我们所见到的周恩来著作的最早的单行本，为我们进一步研究周恩来，特别是他对我国早期话剧发展所做的贡献，提供了一份重要的史料。

仇大娘天然劇內容詳誌

南開學校新劇團編演

南開學校敬業樂羣會印行

仇大娘天然戲內容詳誌
記附錄登場人名單

第一場　勸嫁

登場人物　　邵氏（仇家內室）
　　　　　　仇福
　　　　　　仇祿
　　　　　　仇儉廉

（前略，劇情描述仇家及各人物之情節，字跡漫漶難辨⋯⋯）

〔一〕

第二場　造謠〔街市〕

登場人物　　魏名（街市）
　　　　　　魏友　大姓

第三場　議婚

登場人物　　邵氏（仇家內室）
　　　　　　仇福
　　　　　　仇祿

〔二〕

〔過渡〕

第四場　被誘〔酒館〕

〔三〕

第五場　析產（仇家內室）

登場人物　邵氏　仇福　仇祿
　　　　　姜氏

第六場　抵妻（賭場）

登場人物　魏名　仇福　趙閻羅
　　　　　賭徒四人

登場人物　魏名　仇福　堂官

第七場　自賤（趙閻羅室）

登場人物　仇福　姜氏　趙閻羅
　　　　　趙僕　賭徒四人

第八場　曉諭（途中）

登場人物　魏名

第九場　鳴冤（公堂）

登場人物　縣令　趙閻羅　姜父
　　　　　姜氏　官媒　衙役四人

第十場　

登場人物　遷任

第十一場　歸冤（仇氏內室）

四

五

六

七

登場人物
邵氏　大姐　仇鸞
大姐之子

第十二場　追產（郡守內室）
登場人物
大姐　郡守　郡守夫人
僕人

第十三場　遊園（范宅花園）
登場人物
魏名　仇鸞　范公子
范夫人　丁榮　周丁　范僕

第十五場　餞別（長亭）
登場人物
范公子　仇鸞　蕙娘
解差二人

第十四場　賦詩（仇氏外室）
登場人物
邵氏　大姐　范公子
仇鸞　魏名　仇僕　大盜
雜役二人

仇儍

第十九場　乞荊

登場人物
孔荊
姜父　姜宅
姜母　姜氏
大娘　仇福　姜僕

一三

第十六場　遇兄　（街市）

登場人物　仇福　仇祿解差二人

第十七場　認子　（將軍府）

登場人物　仇仲　仇祿　將軍

第十八場　悔過　（仇氏內室）

登場人物　邵氏　大娘　仇福

一二

第二十二　祝壽　（仇氏中堂）

登場人物
仇仲　邵氏　大娘
仇祿　姜氏　蕙娘　魏名
仇福

一五

第二十場　放火　（仇氏內室）

登場人物　邵氏　大娘　仇福　姜僕　魏名　仇祿　姜氏

第二十一場　得金　（破窰）

登場人物　邵氏　大娘　仇福

一四

以上为《〈仇大娘〉天然剧内容详志》书影

《一圆钱》出台 周恩来显露头角

南开学校新剧团在演出了大型新剧《仇大娘》以后，集中精力编演了一部现代生活题材的大型新剧，这就是轰动一时、影响深远的保留剧目《一圆钱》。

南开新剧团虽然在《仇大娘》编演之前，曾编演过《无理取闹》《橄榄案》和《天作之合》等小型新剧；之后，又演了《小神仙》、天然剧《鬼面》和多幕剧《再世缘》；可是，这些剧目并没有显示出更加引人入胜的风采。于是，新剧团的执事们便披挂上阵，打算一显身手。他们一起聚议，很快编撰出了一个大型新剧，并且决定派"归评议部，分人删改"。"稿凡十数易，至上星期一（即 1916 年 9 月 20 日——笔者）始得将内容编定。经校长认可，即于是日下午在思敏室宣布全剧情节，演作部人员认定角色。计分七幕，上场者需三十余人。"这就是新编七幕新剧《一圆钱》。

《一圆钱》的故事，说的是赵、孙两家的曲曲折折，恩恩怨怨，终结秦晋之好的故事。其幕表如下：

第一幕《周急》。有孙思富者，家有新生一女名慧娟。孙负债，被逼只好向友人求援。友人富绅，名赵凯，有妻和二子名平和安。赵凯见孙难过年关，代为偿还，并为其筹款千金，以为商务。孙感激至极，遂将生女许配给赵家襁褓中之幼子赵安，遂结朱陈。

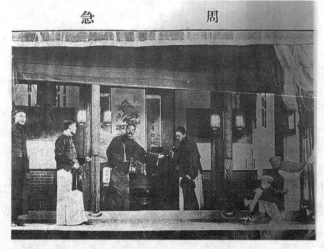

第一幕 周急

第二幕《训子》。十年后，赵凯病殁。长子赵平，受女仆之子胡柱之诱冶游、赌博倾尽家产。其受母弟训劝，决意发愤出走。

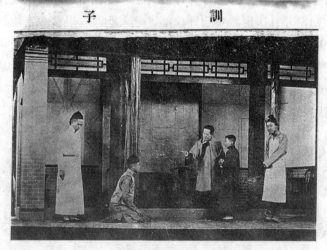

第二幕 训子

第三幕《罹灾》。胡柱被逐衔恨赵妻郑氏，胡母女遂将赵家财要物窃尽，将楼焚之而去。

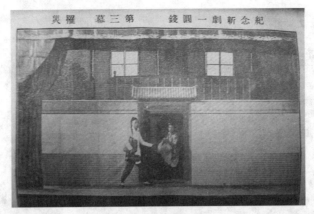

第三幕 罹灾

　　第四幕《背约》。 孙得助于张垣经商致富。郑氏携子避难于张垣城外破庙中,郑氏遣子安赴孙家求援,述及旧交。孙闻赵难,遂生心变,否认世交、定亲、借款之事;而"探囊出一元钱与安"。安再申往事,孙一一驳回。安愤而离去。孙妻闻后劝孙,孙不听。孙妻乃与女慧娟商定:女为母书信及筹银百蚨,遣田妪送去。

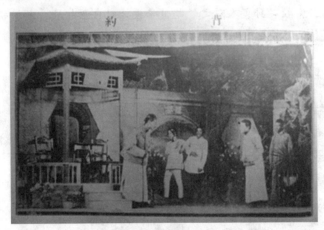

第四幕 背约

　　第五幕《巧遇》。安回破庙禀母,郑氏母子愤愤,及田妪至,始不信;阅信后,才明内情。安急书,誓终身不娶。此时,平携眷至庙避雨,得见母弟,共叙遭际。

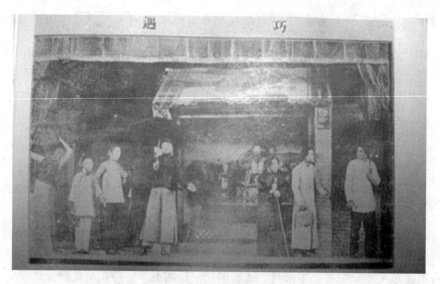

第五幕　巧遇

　　第六幕《诈欺》。孙之银号兵营存款，被挪用，主事逃逸。孙求友而无理之者，方知所交不足信，苦无计摆脱。更于此时，胡柱母子持窃得孙欠赵借款字据，向孙索款。孙差人殴之。胡母子设计以自缢相讹，不料胡母断气。而孙、胡将待法庭决之。

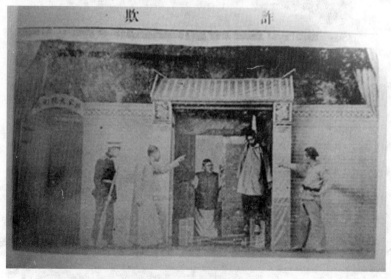

第六幕　诈欺

第七幕《好合》。孙女慧娟，知父欠兵营款玉壶之官司两事难解，再修书遣田妪至赵家求助。赵兄弟二人慨然允助。于是，慧娟母女借机揶揄孙，田妪从旁相助。孙悔悟，痛悔前非，遂与安翁婿如初。

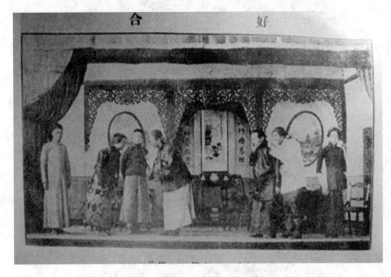

第七幕　好合

该剧故事一波三折，语言诙谐幽默。团长时趾周得意地说："今岁新剧，内容、布景较之前演《华娥传》《新少年》有过之无不及，若演作者再加以精神，则与去岁之《恩怨缘》亦不遑多让。"报道说："先生于今岁剧中，特先生色相，入场演作，以冀感化社会，所言谅非无因也。"这次演出，团长要披挂上第一线，亲自担纲出任一号角色。可见新剧团对该剧下了很大的力量，团长对这次演出的重视程度。

《一圆钱》演出阵容强大。除由团长时趾周饰孙思富外，演作部长马千里饰赵凯之妻郑氏，优乃如饰胡蛙，庶务兼会计施奎龄饰赵凯，李福景、曾中毅饰赵安，编纂部长尹劭询饰田妈，布景部副部长周恩来饰孙慧娟，吴国桢饰秋葵……认定角色后，于9月20日起每日排练几幕，至10月8日还确定每幕的"照料"，10月9日复请津市戏剧家林墨卿、严范孙和李琴襄加以评论，严范孙再为删改，使剧本大为改观。

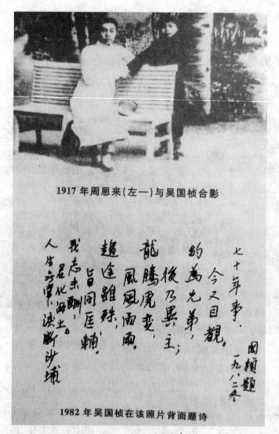

1917 年周恩来（左一）与吴国桢合影

今又目观，
七十年事，
约为兄弟，
後乃异主；
龙腾虎变，
约凤风雨雨，
趋途虽殊，
旨同匡辅，
我志未酬，
人生易化沧土。
浩浩断沙埔。

周桢题
一九八二春

1982 年吴国桢在该照片背面题诗

周恩来与吴国桢同台演剧，在《恩怨缘》中分饰烧香妇和烧香
小孩，《一圆钱》中分饰孙慧娟和秋葵

　　该剧初名《炎凉镜》，经严修润色后，最终定名为《一圆钱》。原稿第一幕初名为《偿金》，第四幕为《失望》，第五幕为《遇兄》，第六幕为《逼亲》，第七幕为《解围》。依次改订为《周急》《背约》《巧遇》和《好合》。修改后的内容不仅更加丰富，文字更加准确、精炼，而且幕名和剧名与情节内容和主题，更加贴切和突显。该剧成为南开新剧的保留剧目。

　　学校庆祝纪念日前后，共演出六、七场。每场千余人，均博得好评。"剧中情节亦悲亦喜，观者时而流涕，时而捧腹，感人至深，有如此者。"因此，各年级语文课都将"观《一圆钱》有感"作为命题作文。《一圆钱》演出，在校内外的影响中，最引人注目的是周恩来扮演的女角孙慧娟。众学子在作文中纷纷加以评论。二年四组的王复恩，文中写道："吾观本校新剧，触目惊心

者，固不一事，而最令人钦佩者，莫若慧娟，……娟一巾帼，实有过人之节，彼庸流女子能不嗟叹欷歔而奋然兴起也哉！"二年五组李福景也写道："吾所独喜者孙慧娟。一弱女子耳；其才干不啻男子，其心地可希圣贤。然藉非肄业女学，何能执笔作书？又安肯致书于夫家？呜呼！吾今而知学之为贵也。"语文教员程玉孙先生评曰："注重慧娟独抒伟论，情真意挚娓娓动人。"

《一圆钱》演出同时，还制成了《天津南开学校满十一周年纪念新剧摄影》影集一册出版，其封面及扉页如下，剧照七幅及剧情说明已见本文前。

《天津南开学校满十一周年纪念新剧摄影》封面

《天津南开学校满十一周年纪念新剧摄影》扉页

该剧 1916 年 4 月又将第一幕译成英文演出；同年，直隶省学务会、华北运动会等均邀请南开新剧团演出《一圆钱》；1918 年春节期间南开新剧团曾

到北京青年会演出，连演两天。《一圆钱》的演出，受到社会各界热烈欢迎。《一圆钱》剧作复于1923年出版演出脚本。《一圆钱》剧本被社会专业剧团搬上舞台。北京的广德楼志德社演出《一圆钱》，直演到20年代，1925年7月11日由白月楼、碧玉花、秦凤云、张少仙、鑫小樵、高嵋兰联袂演出。

《一圆钱》剧本封面题字（1923）　　　　　　　　　　　　管易文题词

二十年代　封建尚存　尊孔祀孔
逆流横行　妇女思想　桎梏难申
极待解放　一元剧典　三度观感
半壶铭心　友蒙振聩　及时且新
翔宇亲演　启迪人群

诺山以左天津市文化局戏剧研究室之约

管易文　一九九二年十二月书

　　1925年《一圆钱》还被搬上银幕，先后在上海、天津公映。上海《申报》在新爱伦放映时标题片名是"中国影片《一块钱》"；而天津的《益世报》和《大公报》分别从6月11日起就发出预告；《大公报》在头版用四分之一的篇幅用特大字"一圆钱"标题并注明本片"根据天津南开中学之警世新剧本摄制而成。中国影片难得如此片之布景得宜、表演得妙、做作自然、光线充足、剧情益世。"然而，影片的制作者英美烟草公司电影部在编剧上却篡改原剧本的内容，歪曲社会现实，丑化人民群众形象，当即受到了当时影剧界和社会各界的严厉批判。至此，南开新剧不但在校内，而且在社会上也产生了广泛的影响。

天津早期明信片上的南开话剧

　　天津是我国近代邮政最早兴起的城市。近代邮政的产生对我国现代化建设起到了重要的推动作用。同时也产生了邮政文化。20世纪初在邮递形式上，也出现了明信片形式。明信片除了具有简便的通信作用以外，还是一种文化的载体。天津的明信片还记录了天津早期的新建筑，如天津利顺德大饭店等老字号的西式建筑等等。同时，也承载了天津早期中国话剧的戏剧文化——南开新剧（话剧的最初叫名，与传统戏剧相对而言），就是一个突出的代表。

　　我们现在能看到早期的南开话剧明信片，就是南开新剧团1912年10月校庆纪念时上演的新剧《华娥传》剧照。《华娥传》是描写少女华娥参加辛亥革命，追求个性解放的故事。我们现在能够看到的南开新剧的说明文字有《天津南开学校八周年纪念剧〈华娥传〉》，依次为：第一幕投店、第二幕得金、第三幕医伤、第四幕探病、第五幕议婚、第六幕出征、第七幕逐娣、第八幕悔过。而有关南开新剧明信片剧照最早的文字记载是1914年10月26日《南开星期报·演剧余音》第26期，在报道演出《恩怨缘》中有"[摄影]本月十日午后，将剧中情形分幕摄影，印成明信片，共八张，每张售铜圆二十枚（校外二角），于四日演剧时销售颇多。"

　　1908年，南开中学堂校长张伯苓赴美参加世界第四次渔业大会，顺便赴欧美多国考察西方教育，将欧美戏剧形式直接引进到天津南开学校，并于1909年春节期间自编、自导、自演了三幕剧《用非所学》。从此，一发而不可收。不但校庆期间演出，而且，在其他节日如国庆日，平时在星期六，学生各个组织也多有新剧演出。南开学校校董严修以及林墨青等1914年在看了《恩怨缘》以后，就发表了《劝募内国公债演剧布告》，首次将《恩怨缘》向社会公演，并且促成了南开新剧团的正式成立。到"五四"时期南开学校已演出了近50个剧目。

明信片上的早期南开新剧剧照现在所能见到的还有六套，全部是自编剧目。每部剧照都按场次编排，每场一或两片，都有六至八片，除前述《华娥传》，还有1913年《新少年》八幕八幅（结交、游园、失助、留学、拯急、访友、闻警、流芳）；1914年《恩怨缘》八幕八幅（种因、得子、知非、逃亡、让产、遇救、负伤、结缘）；1915年《一圆钱·登场团员服装撮影》七幕八幅（周急、训子、罹灾、背约、巧遇、诈欺、好合）；1916年《一念差》六幕十幅；1918年《新村正》五幕五幅；共45幅。这是我国用明信片的形式，保存下来的文明新戏时期极其珍贵的剧照。此外，南开新剧团还有1915年《仇大娘》天然剧照23幅，共68幅。这些是在我国话剧史上绝无仅有的成套的早期剧照，具有极其珍贵的艺术和史料价值。

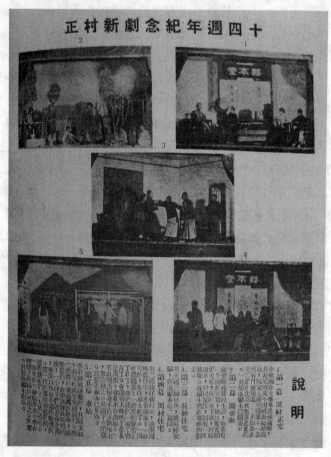

1918年《新村正》剧照及编剧五幕说明

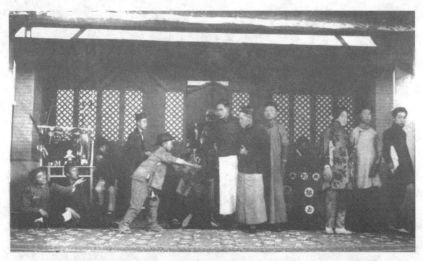

周恩来参加演出的新剧《恩怨缘》第一幕"种因"的明信片剧照

这些明信片上的剧照不仅具象地反映了南开话剧的基本情节，展示了南开演员的表演水平，而且还留下了布景和其他舞美的可视性史料。这些剧照使今人能够真实形象地感受到 20 世纪初期南开话剧代表了我国早期话剧所达到的高度。

所以，胡适在 1919 年写道："北京也没有新剧团。天津的南开学校，有一个很好的新剧团。他们所编的戏……颇有新剧的意味。他们那边有几位会员（教职员居多），做戏的功夫很高明，表情、说白都很好。布景也极讲究。他们有了七八年的设备，加上七八年的经验，故能有极满意的结果。以我个人所知，这个新剧团要算中国顶好的了。"①

补记：据《今晚报》载，1910 年南开新剧《箴膏起废》八幕剧，已经发现有明信片的剧照，报纸发表了第一幕剧照，可做参阅。

① 《新青年》第 6 卷第 3 号，1919 年 3 月 15 日。

严修评改南开剧本

严修（1860—1929）不但是我国著名的教育家，书法家和诗人，而且是我国近代早期戏剧的改革者，还是南开学校新剧团的创建者之一。其为南开新剧团早期发展做出过重大贡献。

晚年严修

严修喜爱并精通中国传统戏剧。1910年寓居天津后，他积极参加传统戏剧的改革，并且把视角关注到新剧的发展上。

1911年，他同王少泉、林墨青建议"蔡提学使邀请汪笑侬主持戏曲改良

事"①。他还打算请汪笑侬开办"改良戏曲学堂"（未成）②，并同林墨青一起到戏曲改良社参观汪笑侬考验学生的活动。③

南开大学校园中严修铜像

　　1911 年他曾到法租界公益茶园看英国人出演的三幕剧，看后写道：剧情"鲜明整洁，歌喉清脆，虽不能解其语言而自觉悦耳。"④他特别关注新剧（当时也叫"文明新戏"），经常到广东会馆、丹桂茶园、大观茶园、大舞台、新开河戏院等地观看正俗社、志德社、学界俱乐部、醒化社、奎德社、智益社等戏剧团体编演的新剧如《双泪碑》《新茶花》《救国镜》《立国难》《河东狮》等，关注着新剧的发展。

　　严修还亲自给新编新剧评改剧本。1911 年他将潘子寅过仁川痛伤韩亡而投海，遗书陈朝政的事件，请袁世凯上奏，还嘱咐李琴襄编为新剧，而且亲自修改，如剧中的"仁川江外水粼粼，莫忘通州潘子寅"等词句，就是严修所加。他还到广东会馆看天津社会教育俱乐部演出的该剧。他还为尹澂的

　　①《严修日记》，1911 年 7 月 20 日，南开大学出版社，2001 年版。
　　②《严修日记》，1913 年 2 月 28 日，南开大学出版社，2001 年版。
　　③《严修日记》，1913 年 6 月 27 日，南开大学出版社，2001 年版。
　　④《严修日记》，1911-1917 年，南开大学出版社，2001 年版。

《因祸得福》《珊瑚传》，正俗社的《离恨》，韩步青的《丐侠》《双鱼佩》《恩仇血》，李直绳的《秦晋配亲》《乡囊记》，李润田的《卢州城》等阅改剧本。

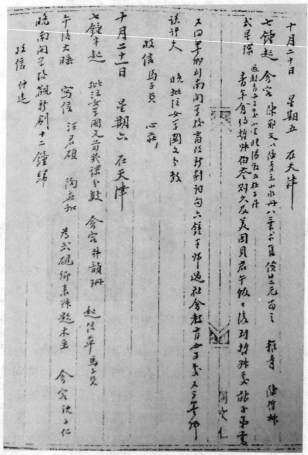

严修到南开学校商改新剧词句日记书影

当然，严修最为关注的还是南开学校的新剧。

首先，他支持张伯苓倡导新剧。张伯苓编演的新剧《用非所学》，首演地就在严宅偏院。严修的长子智崇、次子智怡分饰日本留学生夫妇，孙女仁荫（一说仁颖）饰日本留学生的幼子。①

其次，他组织编写，修订新剧本。1912年起他多次召集林墨青、时趾周、

① 颖（严仁颖）：《话剧第一人》，《南开校友·南开史话》第4卷第3期，1939年。

华午晴、马千里等人研究编写、修改新剧事宜，并亲自修改审定剧本①。1915年《炎凉镜》演出后，原剧分七幕，名为：偿金、训子、罹灾、失望、遇兄、逼亲、解围。经严修再次修改后，剧名改为《一圆钱》，将"偿金"改为"周急"，"失望"改为"背约"，"逼亲"改为"诈欺"，"解围"改为"好合"，使全剧文字更加含蓄而典雅②。1916年演剧时，他又同林墨青一起"商改新剧词句"，并最终将剧名定为《一念差》，使剧名更加醒目，主题更加突显③。

第三，将南开新剧推向社会。1914年他看了新剧《恩怨缘》以后，大加赞赏，认为《恩怨缘》一剧"可歌可泣，入情入理，虽西洋剧本，亦未能远过也"。④他将《恩怨缘》《仇大娘》剧本推荐给奎德社，在北京广德楼演出。也因此，促成了在这一年的11月14日南开学校新剧团的正式成立。⑤

① 《严修日记》，1912年11月25日。
② 《纪事·演剧团排演·戏剧排演》《校风》第6、7期，1915年10月4、11日。
③ 《严修日记》，1916年10月20日；《校闻·新剧改名》，《校风》第42期，1916年10月16日。
④ 《严修日记》，1914年10月17日。
⑤ 《纪事·演剧余音·剧团成立》，《南开星期报》第21期，1914年10月26日；第25期，1914年11月23日。

影射时事的《闯入者》

继天津的李叔同等人在日本间接地学习编演西方戏剧之后，张彭春是中国最早直接到西方学习戏剧理念和创作方法的先行者。他不但观看美国的戏剧，还向戏剧家请教，并且用英文撰写了多个剧本，至今还能见到的有《闯入者》《灰衣人》和《醒》，以及1921年创作的《木兰》四个剧本。

《闯入者》（三幕剧，"The Intruder"，张彭春修订后，又译名为《入侵者》；最早胡适译为《外侮》），描写了唐姓家族（寓意中国）被倪姓（意指日本）近邻逼迫签订了合同：唐姓家业必须托由倪家照管。倪家用欺骗的手段，强占了唐家的家园。唐家三个大的儿子都是败家子；只有四子青年宇文（《入侵者》译名）奋起抗争，撕毁合同，夺回了家园。

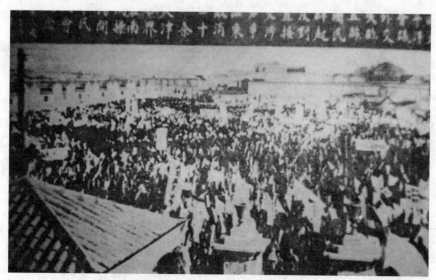

天津废除"21条"国民大会在南开操场召开

这是一个寓意剧。张彭春关注祖国命运，以敏锐的视觉，及时揭露了日本提出亡我的《二十一条》的野心，把希望寄托给青年。日本 1915 年 1 月提出《二十一条》；张彭春以敏锐的观察力和对祖国危亡的高度关切，在 1915 年 2 月就写出了此剧。此剧虽然带有时事活报剧的意味，人物刻画却性格鲜明。后来作者自评此剧写道："它有如情节剧式的警世寓言，每个人物都是一个样板"，特别是剧中的四子玉伟（《闯入者》译名），他还是孩子的时候，一小时前，说要打扫仓库，半小时后就打扫完毕；长大成人后就到山区劳动，管理自家农场。当他得知家产将被霸占时，立即从倪姓闯入者手中夺过合同，当场撕毁，维护了自己的家园和尊严。这个形象是五四前我国戏剧或文学史中均所罕见的。

《闯入者》，1915 年 2 月创作完成并于同年"在纽约交付发表"①。《闯入者》的初稿，于 1915 年 9、12 月连续两期全文发表在天津南开学校的"The Nankai Quarterly"（英文《南开季刊》第 1—2 期）。

1916 年 1 月英文《南开季刊》第 2 期刊载《闯入者》报影

① 《南开季刊》（英文）第 3 期，1916 年。《闯入者》的初稿及"致刘琪的信"的中译文，均见崔国良等编《张彭春论教育与戏剧艺术》，南开大学出版社，2004 年版。

张彭春看到在南开发表的《闯入者》的初稿后，写给英文《南开季刊》主编刘琪的信中说：

您在《季刊》中发表了拙剧《闯入者》，我事先不知道您要用它，否则，我会寄上一份附有许多必要更正的稿子。不甚遗憾地告诉您，事实上您手里的那份，是剧本的初稿，其中有许多粗劣的完全要不得的败笔，而这样的稿子，却原封不动地发表了。我敢肯定，懂行的读者随便瞥一眼，就会发现这些错误。此剧去年在纽约发表时，尽管不是一个完美的作品，但看得出是经过了精雕细琢，内容前后贯通，语言流畅。①

修订后的《闯入者》改名为《入侵者》，中英文稿见崔国良主编《南开话剧史料丛编·剧本卷》。胡适认为："《外侮》（即《闯入者》），影射时事，结构甚精，而用心亦可取，不可谓非佳作。吾读剧甚多，而未尝敢自为之。"②

《闯入者》一剧是中国话剧史上，第一部由中国人自己在美国创作的、直接引入西方现代戏剧观念和方法、反映中国本民族生活题材的现代话剧剧本。这个剧虽然没有看到公演的信息；但是，其剧本当年很快在国内外发表，开了中国话剧剧作现代化的先河。

Vol. 1　　　　　No. 3

The Nankai Quarterly

Published by the Students,
Nankai School,
Tientsin.

4 April, 1916.

发表张彭春《致〈南开季刊〉（英文）主编刘琪》的
1916 年 4 月《南开季刊》第 3 期封面报影

① 《南开季刊》（英文）第 3 期，1916 年。
② 《胡适日记》，1915 年 2 月 14 日，山西教育出版社，1997 年版。

寓意剧《灰衣人》

　　《灰衣人》，是一出独幕寓意剧①。该剧发表在 1915 年 3 月"北美中国学生基督教协会"出版的《留美青年》杂志上。

张新月（张彭春之女）、郑师拙编《张彭春生平及著作》（1995）一书中《灰衣人》剧本首页

　　该剧描述的是一对年轻的同行者从傍晚到晨曦艰难而曲折的登山的故

① 崔国良主编：《南开话剧史料丛编·剧本卷》，南开大学出版社，2009 年版。

事。灰衣人为了躲避嫉妒和反对他的邻居而不得不与红衣人（"战争"）一起登山，到了"非常疲乏"，"精疲力竭"，"难以前行"的程度，"怀疑自己能否坚持到底"；当他看到晚上"火红的云霞，蜂拥的炊烟，熊熊的火焰，都意味着混乱和毁灭"；但他却怀念着被抛弃了的"可怜的姑娘"——"和平"即"白衣人"，坚信"黑暗抵挡不住初升的太阳"。而陪伴着他的红衣人（即"战争"）是他唯一的朋友，陪他走过了"崎岖的小道"；像黄衣妇女——"金衣人"所说的"排除那些使生活难以忍受……的障碍——贫穷、无知、自私、偏见、不公平、虚伪等"，而像"战争"所说的"通向进步、权力、光荣之路"。灰衣人还是躲过了"包围一切的夜雾……饱坠露珠而颤抖的鲜花正在昂首笑迎清新的晨辉。"他终于见到了"爱神"和白衣人——"和平"。

该剧创作于1915年2月前，第一次世界大战刚刚爆发之时，张彭春以敏锐的观察力，广阔的视角，审视第一次世界大战战争初始，他就把"一战"反映在自己的剧作中。他的英文写作表达能力非常强，文字非常优美。此剧是一篇抒情诗剧，唱出了对于祖国人民的关切和反映出世界人民对于和平的向往。

该剧的发表，为我国文明新戏时期的话剧，向现代话剧转变和发展，增添了一个新鲜的剧作品种。

《醒》——中西戏剧理念的较量

　　《醒》（独幕二景剧）①1915 年 12 月创作完成于美国纽约；中文剧稿本于 1916 年 10 月 9 日初演于天津南开学校；英文剧稿本于 1916 年 12 月 23 日南开学校第九次毕业式庆祝会上初演；《醒》剧的英汉两种文字的剧本发表在 1916 年 12 月南开学校出版的 "The Nankaian" No.1.（英文《南开人》第 1 期），是随刊附送的"英汉对照本"。②

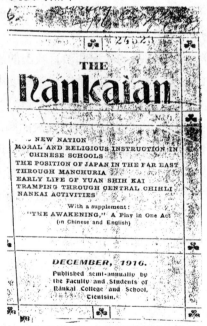

英文《南开人》第 1 期发表《醒》的封面

①　崔国良主编：《南开话剧史料丛编·剧本卷》，南开大学出版社，2009 年版。
②　《校闻：杂志出版》，《校风》第 51 期，1916 年 12 月 20 日。

《醒》剧反映的是一位从美国留学，学成回国的陆君，到北京他的好朋友冯君家中做客时，所发生的一桩悲剧的故事。陆君是一个"理想主义者"，也是一个哲学学者。他善于思考问题。回国后的现实，使他"心绪不宁"，他说："我看不出在今天的中国，有哪个头脑清醒的人会心绪安宁。"认为"需要一次地震把我们唤醒。"其好友冯君和冯君之妹都是三年前留美回国的。陆君开始见到冯君生活条件很好时，认为冯君"春风得意"。而冯君起初对国家的现状有激进的看法，后来采取了"中庸之道"，尽管办事"小心谨慎"，固守着所谓"实事求是地对待这个世界"的态度。即使如此，他所主管的"铁路贪污案"，一桩必需判处死刑的重大贪污案，在拿到证据落实结案的前夕，冯君之妹所担心的"生命危险"竟然发生了：冯君遭到暗杀。而在血的现实面前，陆君才顿然醒悟了。他感受到中国如冯君所说"深知进步是缓慢的，因为真正的问题还隐藏在深处。我们需要一次全面的改革，改变人们的思想，创造你的'新种族'"；表示"我将从教育婴幼儿做起，抚育他们成长，使他们成为具有新体质、新思想、新灵魂，不辜负我们伟大祖国的光荣历史的男男女女，为他们，我将奉献出一切"。

　　该剧反映的是留学人员归国后的状况和教育救国的思想。尽管全剧的发展不够平衡，结尾比较突然且直白；但还是在一定程度上揭露了当时复杂的社会关系和案情的盘根错节，反映了官场内部的黑暗。

　　可以看出，《醒》剧完全跳出了我国传统戏曲大团圆的套路，是一出现代悲剧。故事通过对话和动作展示了每一个人物的性格、理想和抱负。因此，周恩来惊呼"文明新戏时期"的"新剧之派别，归入淘汰。欧美现代所时行之写实剧，Realism 将传布于吾校"。张彭春回国后，于 1916 年 10 月 9 日在南开学校首排了《醒》剧，剧作者张彭春亲自披挂上阵，粉墨登场，饰演剧中陆君，由此可见张彭春对于《醒》一剧的喜爱程度，这也是他唯一的一次参与演出，他与周恩来所饰冯君之妹同台联袂出演，同台演出的还有尹劭询饰冯君，黄春谷饰林君，邓毓坤饰冯宅之仆，此剧与《一念差》同时演出。可是，其效果如何呢？

　　紧接着，周恩来报道说："闻校长与新剧团正副团长已聚商数次，约定两出，惟此种稿本能否合社会心理，收感化之效，是尚在未可知之之数也。"果然，不出所料，曲高和寡，很快就报出了："本剧盖今日西方现行之写真戏也。嗣以本戏情旨较高，理想稍深，虽写实述景历历目前，可以改弊维新，发人

深省，无如事涉遒高，则稍失之枯寂，似与今日心理不合，故议定停演此剧。"
可知，《醒》剧在1916年10月9日首次试演后，由于"西方现行之写真戏"
尚与"社会心理不合"，所以暂时停演。①可见，除了剧作本身的缺陷外，说
明西方的戏剧观念，暂时还不能被一般观众所接受。

《校风》第41期记述张仲述（彭春），周恩来分别饰演《醒》角色

　　不过，当年年底毕业班学生在毕业式上，还是演出了英文剧《醒》，扮演
者有：邹宗彦饰冯君，梅贻琳饰陆君，王允章饰冯君之妹，施奎龄饰林君，
王祖德饰冯仆。②周恩来评价表演说：《醒》剧"颇多引人入胜之点。盖同学
耳聆英语之机甚鲜。获此良辰，聆斯妙剧，佳音佳景，两极其妙矣"。③
　　综上所述，张彭春带回的、在美国创作的这三个剧本，其中《闯入者》

　　① 《校闻：〈醒〉剧停演》，《校风》第42期，1916年10月16日。
　　② 《校闻：排演新剧》，《校风》第50期，1916年12月13日。
　　③ 周恩来：《特别纪事：民国五年冬季第九次毕业式》，《校风》特别增刊，1917年1月15日。

和《醒》1915年起先后在我国首次发表和演出，给南开、也给中国戏剧直接借鉴西方戏剧美学观念和现实主义编导方法开启了一个新的渠道。它们以清新的戏剧艺术风格迎面向国人扑来；开一代戏剧新风，展示了中国戏剧的崭新的面貌。据此，可以说南开话剧自1915年起已经开启了中国话剧现代化的征程。尽管征程中道路还很曲折；然而，张彭春1916年回到南开后，确是大大地加速了中国戏剧现代化的步伐。

周恩来惊呼的"文明新戏时期""新剧之派别，归入淘汰。欧美现代所时行的写实剧，Realism 将传布于吾校"。①实际上，这一"惊呼"是"传布"给我国一条中国现实主义戏剧创作路线。这条路线由张彭春开辟，传递给曹禺，以曹禺为代表的诗化现实主义戏剧路线影响了我国现实主义戏剧的发展。

英语《醒》演出的剧讯报道（《校风·特别增刊》1917年1月）

① 周恩来：《校闻：新剧筹备》，《校风》第38期，1916年9月18日。

张伯苓、时趾周、周恩来高庄编剧

南开话剧，自张伯苓1909年初（光绪三十四年冬）自编并主演了三幕剧《用非所学》始，以后每年周年纪念活动都演出话剧。南开新剧团先后演出了《箴膏起废》（1910）、《影》（五幕，1911）、《华娥传》（八幕，1912）、《新少年》（八幕，1913）、《恩怨缘》（八幕，1914）、《仇大娘》（二十三场，1915）、《一圆钱》（七幕，1915）。当时，南开话剧都是自己编剧，只编出"说明书"或"详志"，有别于传统戏曲，称新剧，有的也叫"天然剧"（没有布景），没有完整的演出脚本。由于是按幕列表写出，后来人们又称之为"幕表剧"。

最初，张伯苓刚刚访问欧美归国后，他直接模仿欧美戏剧模式，形式新颖。内容多是反映现实的，很受大众，特别是知识青年的欢迎，不但在校内，而且在社会上也很有影响。起初每年都是新学年开学后才开始筹备。临时编演，时间紧迫，内容词句都很潦草，表演临场发挥，演出质量受到影响。校长张伯苓鉴于这种状况会影响学校声誉，1916年起就决定提早在暑假期间开始编剧。他们选择了天津南郊的高庄开展编剧活动。

1916年7月9日，张伯苓亲自率领新剧团骨干师生，有团长时趾周先生、编纂部长尹劭询先生、演作部长伉乃如先生、布景部正副部长华午晴先生、周恩来君等，先生7人，学生4人，乘小火轮到高庄（位于海河边，即今津南区辛庄镇境内）。该地"虽无名山胜景，而林木之幽深，民风之朴厚，亦足以悦目娱心"，加之村内有"李氏私立小学堂"，是近代早期建立的现代小学校之一，颇负盛名。张伯苓等就住在校舍里，约住5日。每人均编稿本三四个。经校长认为可演者只有两个，一个是尹劭询先生稿，一个是时趾周先生稿，经大家商定用时趾周先生稿，初名《叶中诚》，是个五幕剧。其后周恩来等参加编剧的人反复修改四次，保留了原稿的三四成，增删后形成初稿。[①]

① 周恩来：《校闻：新剧筹备》，《校风》第38期，1916年9月18日。

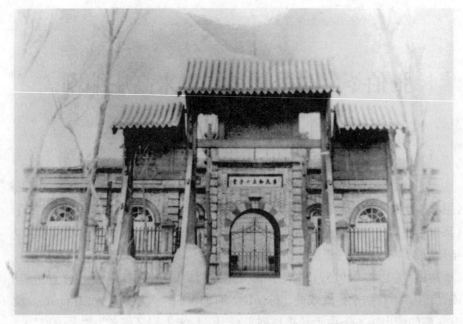

1916 年编剧《一念差》时下榻的高庄李氏小学堂

　　此时，校长的胞弟张彭春先生返校，公举为新剧团副团长。他在美国对西方戏剧多有研究，并写了《醒》等多个剧本，将"欧美现代所时行之写实剧，传布于吾校"。①张彭春指导该剧的排演。计划在校周年纪念日同时演出《叶中诚》和《醒》，经过彩排于 10 月 9 日试演，大家商讨认为《醒》剧"寓意幽深，难以一时领悟"，暂先停演；②而将《叶中诚》由五幕增为六幕。张彭春指导增订工作。③增订后于 10 月 16 日最后试演一次。校庆日专场演出受到社会"各界的嘉许，索券者争先恐后，惟以限于地址，致遗向隅之憾"，因此为社会各界再演出一场；此外还应直隶各府参加第一区运动会的参赛代表及专程从北京赶来的清华学校师生专演一场，先后正式共演出 5 场。④

　　每次排戏和演出，严范孙先生都来观看，并且组织他的诸孙观看后一起讨论。他还邀请天津名士孙子文来校观看批评，并与林墨青一起商改该剧的词句。增订后，改名为《一念差》，成为南开保留剧目。

① 周恩来：《校闻：新剧筹备》，《校风》第 38 期，1916 年 9 月 18 日。
② 《校闻：〈醒〉剧停演·新剧加幕》，《校风》第 42 期，1916 年 10 月 16 日。
③ 同上。
④ 《校闻：新剧加演》，《校风》第 43 期，1916 年 10 月 28 日。

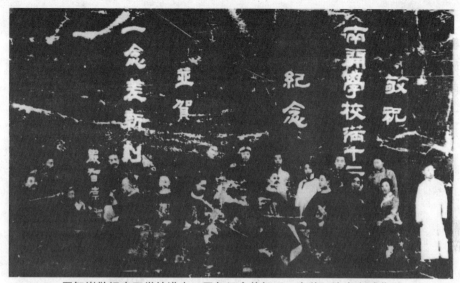

严智崇敬祝南开学校满十二周年纪念并贺《一念差》演出之绒幕下
《一念差》全体演职员合影

《一念差》一剧，写的是清朝末年候补道叶中诚与李正斋争谋粤海关监督一职。李正斋进京贿赂得中，叶中诚不甘失落，遂听信幕友王守义的蛊惑，诬陷李正斋私通革命党，使其被捕入狱致死。而叶中诚虽谋得海关监督职位，可良心未泯，内疚欲狂，于是愿供养李妻及子女。然李妻不明内情而不受。叶良心更受到谴责，以至无地自容，先杀掉王守义，最后自杀，并遗书悔"一念之差"，以赎罪责。

周恩来因届毕业，虽未参加该剧的演出，但专管演幕和布景。并在演出时，追记词句，及时整理出《〈一念差〉内容详记》，以"飞飞"笔名，在《敬业》学报第五期发表。周恩来在文前还加了"记者识"，叙述了该剧的编演情况，他写道："记者仅据最近排演之所知，详为叙明演作及布景之内容。至于新剧体裁，有未合之处，临时有改纂之点，则记者以词句之未定，时期之急迫，不便越俎代庖，致愆本报出版定期，祈阅者鉴之，谅之是幸。"[1]

该剧演出后，脚本于1919年1月《春柳》杂志第二期起，三期连载全文。春柳社的名戏剧家涛痕在发表《一念差》脚本前加了批注：

①《敬业》第 5 期，1916 年 10 月。

"吾国新剧之兴，当然以春柳社为嚆矢。其后，国内新剧团成立甚多，然较诸天津南开学校脚本而欲上之，亦殊不可多得。《一念差》一出，北京某坤班亦演之，惟加添唱词，已非新剧之原则，即鄙人所谓'过渡戏'也。兹以南开《一念差》脚本付梓，以飨嗜新剧诸君——涛痕注"。在刊载剧本的最末一期于剧本末尾并加简评曰："新剧脚本，如此出所编之情节，文笔曲折，是足为近日中国新戏之杰作。"

《一念差》剧本首页

该剧由南开学校新剧团首演后，京津专业剧团多演出该剧。北京的文明园选用该剧本时，加了唱腔改变了话剧应有的特质，把暗场含蓄处弄得明白，缺少戏剧意味，倒了人们的胃口，著名戏剧评论家涵庐在《每周评论》上发表专文，认为《一念差》符合戏剧原理，是一出"写实主义中的问题主义的

戏"，批评文明园把《一念差》"七污八糟的弄坏了"。[①]

南开新剧团从《一念差》起开始重视了剧本的编译建设，1918年编出《新村正》五幕剧，剧本也发表在《春柳》上，1923年还将《一圆钱》追忆词句，编成演出脚本。并初步实行了剧本制，这为我国早期话剧保存了难得的剧本。曹禺与张彭春合作将《新村正》改编为三幕演出；还将外国名剧改译为适合中国上演的剧本。如《争强》《财狂》等，除供本校，还供兄弟剧团演出。

张彭春1916年回国后主持了南开新剧团的剧务工作，负责指导剧团的演出。当时虽然没有明确的叫法，实际上已经可以看作导演制的发端。

南开新剧团自1916年编演《一念差》起，初步实行的剧本制和导演制，在中国话剧史上具有开创意义。

① 涵庐：《评〈一念差〉》，《每周评论》第2号，1918年12月29日。

张彭春执导参编《一念差》

张彭春最初导排的剧目是时趾周主创的《叶中诚》和他自己创作的《醒》。两剧经过彩排于校庆前1916年10月9日试演。结果评议认为《醒》剧"寓意幽深，难以一时领悟"，暂先停演，而将《叶中诚》（初创详情请参看前文）由五幕增为六幕，改剧名为《一念差》。张彭春指导并参加增订工作。增订为六幕后的演出，受到全校师生和社会"各界的嘉许。索券者争先恐后，惟以限于地址，致遗向隅之憾"。

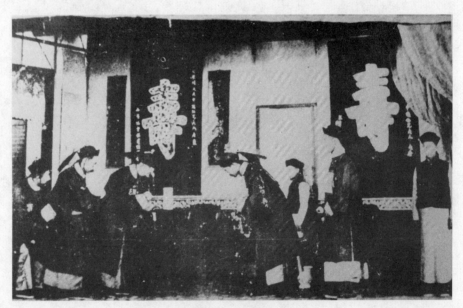

《一念差》第一幕第一节

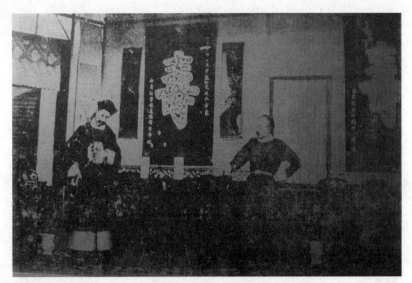

《一念差》第一幕第二节

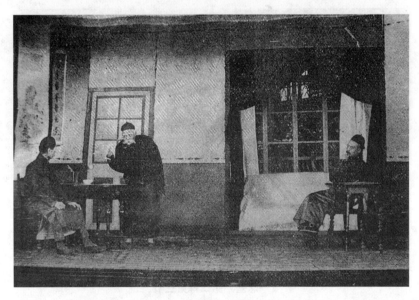

《一念差》第二幕第一节

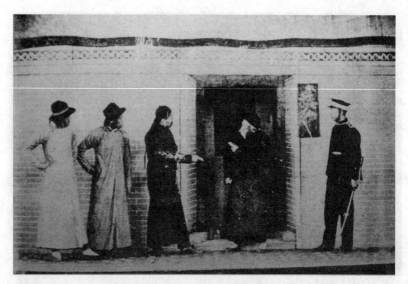

《一念差》第二幕第二节

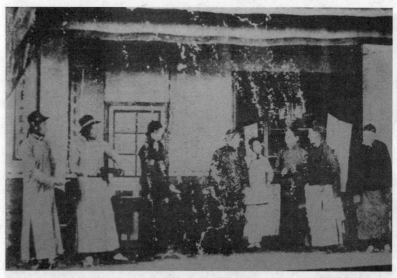

《一念差》第二幕第三节

《一念差》第三幕

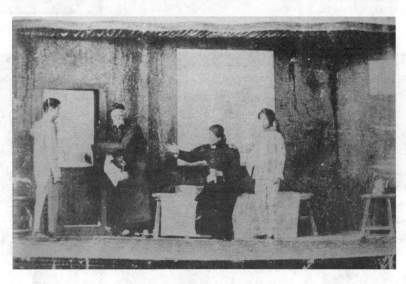

《一念差》第四幕

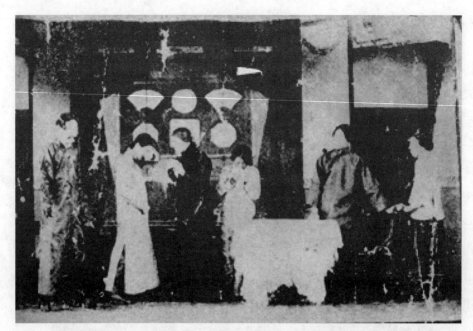

《一念差》第五幕

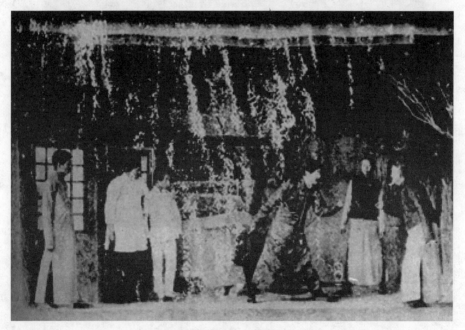

《一念差》第六幕之一

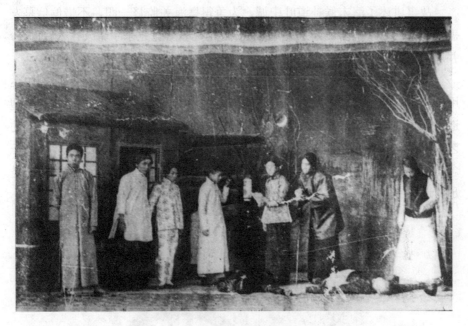

《一念差》第六幕之二

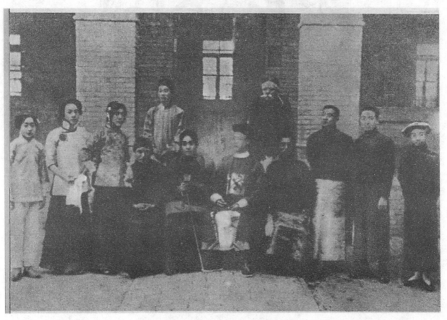

《一念差》主要演员合影

故事讲述了清末候补道叶中诚，为争得粤海关监督一职，不惜偏信幕友蛊惑而将同道李正斋诬陷致死。叶中诚良心未泯，竟先杀了幕友，然后自杀，并遗书悔"一念之差"，以赎前愆。

　　话剧《一念差》的成功之处，是深刻地刻画了人物内心的矛盾。剧中运用心理矛盾的刻画、人物行为失常的描写和周围人物环境的烘托，成功地塑造了叶中诚这个性格复杂的人物，在我国早期话剧史上，是一个不可多得的艺术形象。因此，《春柳》戏剧杂志在创刊后的第二至四期全文发表剧本《一念差》时，编者认为是"不可多得"的，"如此出所编之情节，文笔曲折，是足为近日中国新剧之杰作"。

《春柳》第三期封面

　　我国话剧文明新戏时期多为"幕表戏"，没有完整的剧本。南开新剧团编

出剧本《一念差》并首演后，京津专业剧团多演出该剧。可以说《一念差》为我国话剧实行剧本制起了开路先锋的作用。戏剧评论家涵庐在《每周评论》上发表专文，认为《一念差》符合戏剧原理，是一出"写实主义中的问题主义的戏"，批评北京文明园（戏园）把《一念差》"七污八糟的弄坏了。"

南开新剧团在张伯苓和张彭春的倡导和组织下，开始建立剧本制，排演以剧本为依据，不能任意发挥。1918年编演的《新村正》剧本也发表在《春柳》上。新剧团还将《一圆钱》追忆词句，编出脚本出版，供校内外剧团作演出之脚本，也为我国早期话剧保存了珍贵的新剧脚本。

张彭春从导演《一念差》开始明确了新剧排演中，首先选定演员及专任布景、管幕、各幕照料、司铃、司衣、化装人员等的责任制。当时虽然没有明确提出"导演"的概念，但实际上已经初步实行并建立了导演制。

南开新剧团自编演《一念差》起，初步实行的剧本制和导演制，在中国话剧史上，具有开创意义。

周恩来和他的《吾校新剧观》（一）

周恩来在 20 世纪 20 年代 "是我国话剧的提倡者"（邓颖超语），对南开和我国早期话剧运动做出过重要贡献。[①]

他 1913 年入南开中学后，就参加了新剧活动。他是南开学校新剧团的创建者之一。1914 年新剧团成立时，他担任了布景部副部长[②]。在学期间他几乎参加了剧团全部剧目的演出活动，负责布景的制作，参加剧本的创作，撰写文章评述南开和我国话剧运动。他的编演活动和话剧理论建树，对南开乃至我国话剧运动产生了较大的影响[③]。

周恩来（1916）

1914 年 3 月，他参与创建 "敬业乐群会"。在成立大会上，他看到演出

① 《邓颖超同志专程看望天津市南开中学全体师生员工时的讲话》，《南开中学建校八十周年纪念专刊》，1984 年。
② 《南开星期报》第 25 期，1914 年 1 月 23 日。
③ 崔国良：《周恩来对我国早期话剧运动的贡献》，《中外学者论周恩来》，南开大学出版社，1990 年版。

98

的《五更钟》，"描写社会之腐败，发抒少年爱国之精神，令人可歌可泣"①。之后，他立即在本会组织新剧演出。每星期六都演新剧②。

学校成立新剧团后，他参加的大型剧目演出有：1914 年的《恩怨缘》（扮"烧香妇"），1915 年的《仇大娘》（扮"蕙娘"），《一圆钱》（扮"孙慧娟"），1916 年的《千金全德》（扮"高桂英"和"童男"），《华娥传》（扮"华娥"）及独幕剧《醒》（扮"冯君之妹"）③。在《一圆钱》中所扮演的主角孙慧娟"最令人钦佩"为"观众所独喜者"④。

作为布景部副部长，他积极参加布景、道具的制作。南开新剧布景很有特色。胡适说南开新剧"布景也极讲究"。"剧中布景之新奇，做工之妙肖，已属有目共赏"⑤。

周恩来还是编撰剧本的骨干分子。新剧团赴高庄编剧，他就是四名学生之一，尽管他所编写的剧本有"炸弹之类"的内容，未被采用⑥。但他参加了南开许多剧本的修订和现场记录词句的工作。1915 年《〈一圆钱〉内容详记》，虽然未署周恩来的名，却发表在周恩来主持编辑的《敬业》学报上。1916年的《一念差》决定由"周恩来，段茂澜速记一切动作，词句，神情，以便编集成书……希为完善之稿本"。而《〈一念差〉内容详记》在发表时只是周恩来一人完成，署名"飞飞"⑦。1916 年的《〈仇大娘〉天然剧内容详志》，时值 1916 年春节前夕，为满足春节演出需要，而利用三天假期，按 1915 年5 月演出的场景而追忆撰写的。他亲自送至天津商务印书馆天津印刷局排印，并亲自题写书名，出版了单行本⑧。该书出版后，不仅解决了本校剧团和观众的急需，还立即被北京专业剧团志德社采用，在广德楼演出。

这个时期，周恩来对我国早期话剧最大的贡献，应该是在新剧理论建设上。此时他撰写了大量有关新剧方面的报道和评论，现在能见到的有 15 篇，

① 《校闻：本会之成立大会式》，《敬业》第 1 期，1914 年 10 月。

② 《敬业乐群会小史》，《南开周刊》十八周年纪念号，1922 年 10 月 25 日。

③ 崔国良：《周恩来对我国早期话剧运动的贡献》，《中外学者论周恩来》，南开大学出版社，1990 年版。

④ 王复恩：《对于本校之纪念新剧诸生各抒己见以评论之》，南开学校《青年》，1916 年 10 月。

⑤ 严修等：《劝募内国公债演剧布告》，《南开星期报》第 21 期，1914 年 10 月 26 日。

⑥ 《马千里先生年谱》，《天津历史资料》第 10 期，1981 年 4 月 1 日。

⑦ 飞飞（周恩来）：《〈一念差〉内容详志》，《敬业》学报第 5 期，1916 年 10 月。

⑧ 南开学校敬业乐群会（周恩来）编：《〈仇大娘〉天然剧内容详志》，商务印书馆天津印刷局，1916年 2 月；见中共中央文献研究室、南开大学编：《周恩来早期文集》（上卷），中央文献出版社、南开大学出版社，1998 年版。

发表《吾校新剧观》一文的《校风》封面

剧本幕表或剧情介绍 3 篇①，其中《吾校新剧观》是一篇我国早期话剧极其重要的理论文章。文章对新剧的功效，本质特征，话剧流派和现状均作了阐述和评论。他说：话剧是通俗教育和感化社会的最好利器，认为"演讲则失之枯寂，书说则失之高深……通俗教育之主旨，又在舍极高之理论，施以有效之事实。若是者，其惟新剧乎！以此而感昏聩，昏聩明；化愚顽，愚顽格。"他认为话剧的特征是"言语通常，意含深远，悲欢离合，情节昭然。事既不外大道，副以背景而情益肖。词多出乎雅俗，辅以音韵而调益幽"。②文章还敏锐地指出当时社会上新剧的不良倾向，较早地介绍了欧美戏剧的新观念和流派，有分析地吸收外国经验，并较早地提出了中国现实主义的创作方法。这些都是难能可贵的。

① 崔国良：《周恩来对我国早期话剧运动的贡献》，《中外学者论周恩来》，南开大学出版社，1990 年版。

② 周恩来：《吾校新剧观》，《校风》第 38、39 期，1916 年 9 月 18、25 日。

周恩来和他的《吾校新剧观》（二）

1915 年张彭春的《闯入者》在国内发表；1916 年张彭春带着剧本《醒》回到南开，两次演出并发表，同时也直接将西方戏剧理念和创作方法传入南开。无怪乎在排演《醒》剧时，周恩来说："欧美现代所时行之写实剧，Realism 将传布于吾校。"①

周恩来的《吾校新剧观》，可谓中国现代戏剧理论的开山之作。

① 飞（周恩来）：《校闻：新剧筹备》，《校风》第 38 期，1916 年 9 月 18 日。

此前，周恩来所在班，自 1915 年下学期起，除由美教员陶尔图继续讲授英语外，新增世界历史，先由时趾周讲授，后改由张伯苓讲授，世界地理由徐汇川讲授；1916 年以后由张彭春讲授莎氏乐府，美教员洛得伟讲授莎氏乐府本事，张伯苓又讲授英文报等课程；特别是张彭春在新剧团系统地介绍西方戏剧历史和现状，使得周恩来对西方戏剧有了比较深入、系统的了解。[①]此时，周恩来有可能运用西方戏剧理念，站在世界的视角纵观世界戏剧史，放眼大江南北，来介绍世界戏剧发展历史，审视南开和中国的戏剧。于是，他撰写出了著名的《吾校新剧观》。

《吾校新剧观》，全文共分四节：一、新剧之功效；二、新剧之派别；三、极端之理想主义；四、极端之写实主义。南开校刊《校风》1916 年 9 月 18、25 日的第 38 和 39 期，郑重地以社论的名义，分别发表了第 1 第 2 两节，第 3 第 4 节至今未见发表。在《校风》第 38 期发表《吾校新剧观》第一篇文末刊有周恩来的附言："课余有感，遂草是篇。内分四节，以篇幅所限，本期仅登首节。区区苦心，注入意旨，辞之工拙，固非所计。阅者诸君子倘蒙不弃，辱读终篇，许愚者千虑之一得，而以意见为切磋者则幸甚矣。"[②]文章首先比

曹禺题词

杨石先题写《吾校新剧观》词句

① 《南开学校第十次第 2 组毕业同学录·班史》，1917 年。
② 《校风》第 38 期，1916 年 9 月 18 日。

较完整地概括了话剧的本质和特征,他认为话剧是以对话为特征的综合艺术,从理论上对什么是西方话剧与中国传统戏曲给出了明确的界定,对西方话剧的语言表达、故事情节、舞台美术、言语声调都给出了简洁而精当的表述。其次,论述了话剧的社会功效,强调了话剧是最通俗的、对人民群众最合适的教育形式。再次,最早系统地介绍了西方戏剧的三大种类:悲剧、喜剧和感动剧,并且做了细分;同时,对世界三个不同历史时期,先后出现的古典主义、浪漫主义和写实主义及其基本特征和古代希腊、罗马及近代法国、意大利、英国、西班牙、德国等国戏剧代表人物都做了简要介绍。其中,特别指出"吾校新剧,于种类上已占其悲剧、感动剧位置;于潮流中已占有写实剧中写实主义"。这在我国话剧史上,是首次介绍西方戏剧思潮和流派发展史,并且提出了中国现实主义戏剧理论的概念。

中国戏剧现代化的标志——《新村正》

张彭春，字仲述，天津人，祖籍山东，南开中学堂第一届毕业生，清华第二届游美生，在美先后获硕士、博士学位。

他两度在美期间，即已写了三幕剧《闯入者》（又译《外侮》《入侵者》）和独幕剧《灰衣人》、《醒》以及《木兰》等剧本；回国后，又与人合译或改译了外国名剧《国民公敌》（1927）、《争强》（1929）、《财狂》（1935）和《谁先发的信》（1936）等；而由他主笔的《新村正》（1918）则是他的代表作。[①]

张彭春，1917 年在担任南开学校的代理校长时，就曾构思了《新村正》[②]。由于 1917 年天津大水，延宕至 1918 年校庆才编演了此剧。演出"布景新奇，情节尤可歌可泣"[③]。剧照还印成明信片五张发行。[④]演出后，京津一带剧团，不断上演，一时长演不衰。张彭春与曹禺还在 1934 年将此剧改编为三幕剧演出，成为南开新剧团的保留剧目。[⑤]

《新村正》是五幕剧。该剧描写某县城郊周家庄，欠外国公司债款，无力偿还，村正（即村长）周某与众乡绅在一筹莫展时，城里吴绅将周家庄关帝庙一带贫民窟的房地，租押给外国公司，还可以再借 8000 元。关帝庙的贫民，无力交租至受打骂凌辱。适周村正之表侄李壮图，在外地学成毕业，回到寄居的周村正家。他目睹此状便上告县城，请收回国土。李状告未成，反被拘留。县长传问实情时，周村正之子周万年与三乡绅至县城找吴绅共商对策。吴以恐吓三绅各出资 2000 元，运动外国公司魏经理赎地，并命万年以周家房地契抵押借款 35000 元，赎回关帝庙房地，并允委吴以村正职。吴只以半数

① 均见崔国良等编：《张彭春论教育与戏剧艺术》，南开大学出版社，2005 年版。

② 羊誩（陆善忱）《〈新村正〉的今昔》，《南开高中学生》第 2 期，1934 年 11 月 23 日。

③ 《校闻：排演新剧》，《校风》第 103 期，1918 年 10 月 18 日。

④ 《校闻：新剧名片》，《校风》第 104 期，1918 年 10 月 25 日。

⑤ 《校闻：新剧团旧剧新排》，《南开高中学生》三十周年纪念特刊号，1934 年 10 月 17 日。

给公司赎产，另半数悉入私囊。吴女（即周万年之妻）劝父，吴却唱"黄金神圣论"，并接任了村正。时李壮图因与表兄争吵而返自家乡里时，在火车站遇吴，吴说："小孩子们就会念书，毕业以后也不过做教书匠。这一代的事没他们的，还得让咱们。"说毕大笑。李"在侧闻之，怒极，顿足，以手杖指之"。[①]

《新村正》中以吴绅为代表的强大封建势力，同以李壮图为代表的力主改革的弱小新生势力之间的斗争，反映了革命任务的紧迫性和艰巨性，也揭示了封建势力与外国势力相勾结欺压百姓的本质，突现了反帝反封建的主题。

《新村正》还刻画出了一个反映时代精神的新的知识青年的形象，打破了传统戏剧作品大团圆和因果报应的套数，形成了新生力量遭受挫折的悲剧性结局。因此，《新村正》在中国现代戏剧史上占有重要地位。戏剧家陈白尘和董健主编的《中国现代戏剧史稿》认为"《新村正》的问世，宣告本世纪初（注：即 20 世纪）以来中国现代戏剧结束了它的萌芽期——文明新戏时期，而迈入了历史的新阶段"。《新村正》成为中国戏剧现代化的标志。张彭春做出了历史性的贡献。

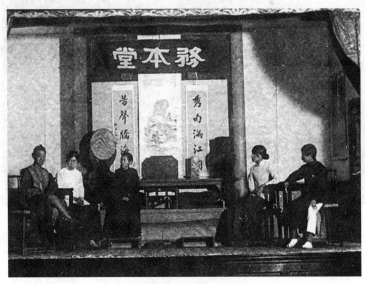

《新村正》第一幕

① 《春柳》第 6、7、8 期，1919 年 5 月 1 日、9 月 1 日、10 月 1 日。

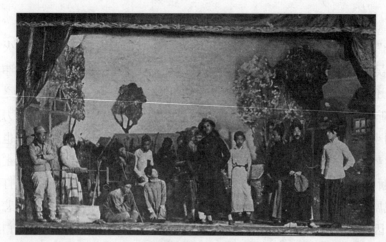

《新村正》第二幕

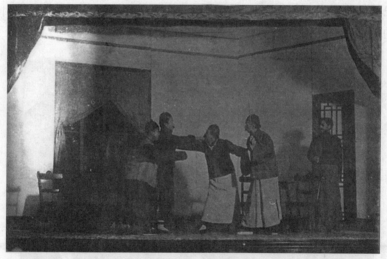

《新村正》第三幕

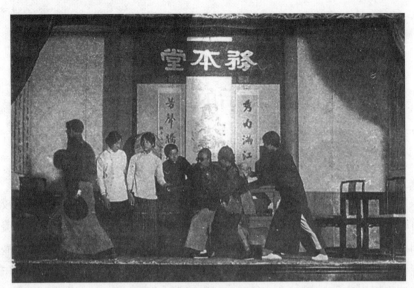

《新村正》第四幕

《新村正》第五幕

"五四"前后的《新村正》

　　1916 年张彭春成功地导演了《一念差》和《醒》，本打算在 1917 年校庆时再编演新剧。这一年张伯苓等采纳了张彭春创办南开大学的建议，赴美进修和考察教育，校长一职由张彭春代理，加之天津遭遇大水灾，学校被淹，只能借校外地方上课。校庆时，无法再编演大型剧目。只好借用天津青年会礼堂演出了滑稽短剧《天作之合》，以作纪念。

　　但是，张彭春早有想法，在新剧团开会时，讲了一个故事：一位有志青年想为地方做事，不幸被社会旧势力打倒了，遭到大众的嘲笑。他说："这个故事演起来必可以有声有色。不过，本年时间仓促，而且没有适当的舞台，只好明年再说吧。"

　　1918 年暑假后，学生全部回南开原校址上课。张彭春经过一年构想的《新村正》，在新剧团筹备校庆 14 周年的会上，说明剧情梗概，然后分幕编写。这个剧是围绕某县城周家庄村长周味农一家亲属展开的。

　　此剧与当时文明新戏不同的是有两个亮点：一个是关注破产的农民和农村，剧中着重描绘了关帝庙一带凋敝的村庄中一群破产的农民，有被撵出门无家可归的老妪和无米下锅、沦为挨家乞讨的陈妇；同时也深刻地揭示了外国资本渗入中国农村与封建地主和买办势力相勾结的现实：另一个是，《新村正》刻画了一群以周味农内侄李壮图为代表的新兴的知识青年，关注国家兴衰和农民疾苦。

　　该剧不但在这年国庆和校庆有多场演出，还为欧战互济会举行了专场演出；1919 年五四运动发生，师生无暇编演新剧，在复课后补行 15 周年校庆纪念和南开大学成立的庆典上，又演出了《新村正》。《新村正》的成功演出，引起了社会的广泛关注。在北京大学、北京农专等地"已经演过四五次"。著名戏剧评论家纷纷发表评论。高一涵 1919 年 1 月在《涵庐剧评》中说："全

剧的精彩，就在这'旁射侧影，含蓄不尽'八个字中。"宋春舫1919年2月在《新潮》上说：看了"觉得非常满意。《新村正》的好处，就在打破了这个团圆主义……把吾国数千年来'善有善报，恶有恶报'的两句迷信话打破了"。"《新村正》与易卜生、萧伯纳的社会问题剧，属于同一范畴。"

《新村正》第二幕之一景

　　《新村正》一剧，充分运用西方戏剧美学思想和典型的现实主义的创作方法，审视现实。将当时社会的主要矛盾呈现在戏剧舞台上。这是张彭春在《闯入者》《灰衣人》和《醒》等剧作之后，创作的一个大型悲剧。从而奠定了他在中国话剧现代化中的开创地位。

中国现代戏剧的第一位导演张彭春

中国戏剧向无导演制。南开学校率先在我国实行了导演制。南开学校的第一位导演，也是我国戏剧的第一位导演，就是张彭春。

张彭春在美国留学期间，虽然所学专业是哲学与教育，却钟情于戏剧。其间，他不但创作了多部剧作，还在好莱坞等地取经，学习了西方戏剧理念和编导艺术方法。回国以后，他立即被推举为南开新剧团副团长兼导演。①

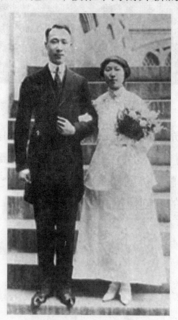

张彭春与其夫人蔡秀珠

从 1916 年起他就导排本校剧团和他自创的剧本《一念差》《醒》和《新

① 《校闻：剧团开会》，《校风》第 36 期，1916 年 9 月 4 日。

村正》；①1921 年他在美国与洪深共同编导了《木兰》，并在百老汇克尔特剧院上演②；1924 年他在清华任教务长期间，为泰戈尔祝寿，导演了泰戈尔的英文剧《齐德拉》等剧目③；1927 年起他在南开又导演了一批中国名剧，有丁西林的《压迫》、田汉的《获虎之夜》④，世界名剧《少奶奶的扇子》《国民公敌》《娜拉》《争强》《财狂》《谁先发的信》等，其中许多名剧在国内都是首演。从中也培养了一批胜任导演任务的人才，如优乃如、吕仲平、陆善忱、严仁颖等骨干力量。⑤

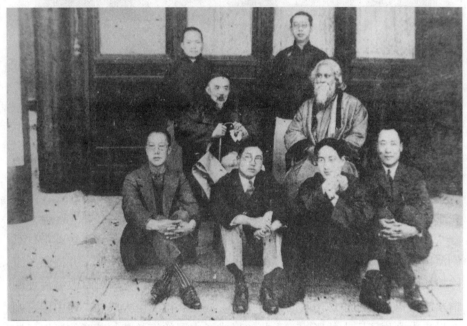

1924 年导演《齐德拉》时，张彭春（前右 1）、徐志摩与泰戈尔在清华合影

① 《校闻：内容披露》，《校风》第 41 期，1916 年 10 月 9 日；《敬业》第 5 期，1916 年 10 月。

② 《〈木兰〉戏单》，[美]哈佛大学图书馆藏；《中国学生为赈灾公演〈木兰〉》，《纽约时报》《戏剧评论》第一卷（1920—1926）（张静潭译）；《洪深学生时代的戏剧活动》，《人民戏剧》1981 年第 8 期。

③ 北京《晨报副刊》，1924 年 6 月 17 日；《徐志摩日记》，《徐志摩全集》，广西民族出版社，1981 年版。

④ 《大公报·戏剧（副刊）》第 1 号，1927 年 9 月 13 日。

⑤ 吕仲平：《导演的话》，《大公报·孤松剧团公演〈雷雨〉专号》，1935 年 8 月 17 日。

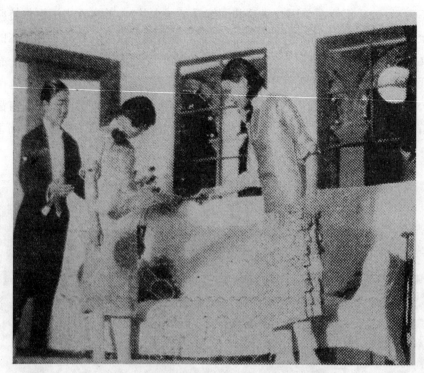

南开大学女同学会演出《少奶奶的扇子》剧照

 1930 年、1935 年张彭春还两次担任梅兰芳剧团的指导赴美、访苏举行京剧演出和戏剧交流。每次演出都对剧目进行筛选、改编、增删，并提出了废除检场陋规，反对为开打而开打，减少纯交代场次等意见。剧目改编后使剧情紧凑，语言更加精炼，时间大为缩短，演出获得了巨大成功，使中国京剧在世界上产生了巨大的影响。于此便形成了中国的梅兰芳与苏联的斯坦尼斯拉夫斯基和德国的布莱希特并称世界三大演剧体系。[①]

 张彭春在导演中，坚持既严肃又民主的风格，取得了丰富的导演经验。这在他的《关于演剧应注意的几点原则和精神》等文章中都有哲理性的阐述。

 张彭春说，艺术生活有三大元素：一是伟大的热情，有了伟大的热情，而后才有创造。才有真正的艺术品；二是精密的构造，他强调，一件好的艺术品，在内容方面必须有充实的意义，在形式方面，必须有精密的构造；三是静淡的律动。他认为凡是伟大的艺术品，全是在非常热烈的情感中，含着

 ① 《张彭春年谱》，崔国良等编：《张彭春论教育与戏剧艺术》，南开大学出版社，2003 年版。

非常静淡的、有节奏的律动。把无限的热情，表现在有限制的形式中，加以凝练、净化，然后成为精美的艺术品。[①]

在导演了《财狂》以后，他更提出了演剧的二原则：一是"一"和"多"的原则。特别是舞台戏剧，一定要在"多"中求"一"，"一"中求"多"。如果我们只做到了"多"，而忘掉了"一"，就会失掉逻辑的连锁，发生松散的弊病……在舞台上无论多少句话，若干动作，几许线条，凡灯光、表情、化妆等，都要含"一"和"多"的原则。他说：凡是生长的必不死板，必有动韵。舞台上的缓急、大小、高低、动静、显晦、虚实等都应该有生动的意味。这种"味儿"就是由"动韵"得来。

张彭春总结说：得到"多"中的成绩，要靠理智力；求得"一"中的"多"的收获，却凭想像力。如要把握"动韵"，须有敏感。理智力、想象力和敏感是从事戏剧的主要条件，也是一切艺术的根本。张彭春的这些对戏剧艺术哲理性的思想，是他多年从事戏剧艺术实践的升华，也是对中国戏剧史，对艺术理论的贡献。[②]

《谁先发的信》之一场景

① 《南开校友》第 1 卷第 3 期，1935 年 12 月 15 日。
② 张彭春：《本学期所要提倡的三种生活》，《南开双周》第 1 期，1928 年 3 月 19 日。

张景泰在《谁先发的信》中饰他　　　　周英在《谁先发的信》中饰她

1924 年 5 月 8 日，林徽因饰齐德拉

张彭春编撰《木兰》在美演出

　　张彭春不但将西方戏剧模式引入我国，开创了中国戏剧现代化的历程，而且首次将话剧形式注入了中国戏剧的传统象征手法，搬到西方演出获得很大成功。这就是 1921 年在美国演出的英文中国史诗话剧《木兰》。

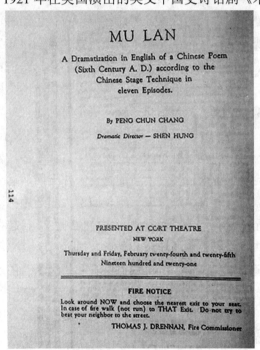

张彭春英文剧本《木兰》首页

　　1920 年，中国北方大水。在美国的中国留学生心系受灾同胞，以演剧的形式募赈捐款。由在美国进修博士学位的张彭春创编，洪深导演，以哥伦比亚大学的 30 名中国留学生充任演职人员参加演出，其中南开学生查良钊饰张

英等角色，洪深饰演青年士兵侯廷宇……

十二段大型话剧《木兰》，剧中除了演绎木兰"怀着笃诚的孝心，非凡的胆识"，代父从军，远征蛮敌凯旋的故事以外，还演绎了木兰的战友、后擢升为御前大将军的侯廷宇受皇帝的派遣，带着赏赐去游说木兰为驸马，但当他见到木兰身着软缎的白色衣装，"理云鬓，贴花黄，重易女儿装"后，侯廷宇却与木兰反而结为夫妻的故事。

《纽约时报》评论说："这些中国演员在演绎真正的中国作品。只不过作者张彭春将一些旋律省略，简明扼要的对话方式表演得恰到好处。剧本《木兰》讲述的故事改编自中国古代民歌：当时国家征兵，女英雄木兰女扮男装，替父从军，度过了十年戎马生涯，后凯旋，成为大将。英雄侯廷宇，也被封为大将，和木兰演绎了一段爱情故事。"

该剧表现的是中国古代的故事，因此在展示古代生活时，运用了中国传统戏剧写意的表现手法，使全剧充满了中国戏剧的氛围：布景用三层厚厚的窗帘，窗帘上有镶边的刺绣，舞台上设置了蓝色的背景；古典、华丽而典雅的服饰，是从波士顿华商会租借的，而道具只设了简单的桌椅；表演也采用中国传统戏剧的象征手法：演员抬腿扬鞭，表示策马出征；转身掸拂靴袜，或者一骗腿即表示下马；指挥官走上椅子，跨过桌子，就表示他们翻山越岭，克服重重困难……运用西方话剧形式，反映中国古代生活，表演中又添加了中国戏剧元素，给外国观众以耳目一新的感觉。在五四运动后，国内一片把传统戏曲打倒声中，张彭春、洪深在话剧表演中大胆运用中国传统戏剧表现手法，也是一种新的尝试。《木兰》一剧 1921 年 2 月 24 日起在纽约百老汇科尔特戏院首演，共演两场，场场爆满。《纽约时报》认为："尽管演员都是业余的，可是像扮演侯廷宇的 Sen Hong（洪深）和扮演木兰的 Eva leeWah，他们的举止文雅，扮相美好"，"与职业演员相比，大有技高一筹之概"。剧中还设计了李愚和张智的幽默片段：李愚由于害怕，临阵脱逃，因为他深爱着自己的妻子；而张智却义无反顾地走上战场，因为他的妻子并不爱他。这使该剧增加了妙趣横生的气氛。[①]

为了使演出取得更好的效果，亨特夫人等七人的演出委员会专门负责演出的组织工作。

[①]《为难民募捐中国学生演出英文剧〈木兰〉》，《纽约时报》1921 年 2 月 25 日。

《东方明矣》（3 幕剧）全体演员前左 2 蔡秀珠(张彭春未婚妻)，左 1 洪深（后为木兰导演兼饰侯廷宇） 1919 年 9 月 5、6 日在俄亥俄省立大学礼堂演出

3 月 18、19 日又在纽约百老汇科尔特戏院公演，5 月 8 日又在华盛顿再次演出，《华盛顿邮报》《基督教科学箴言报》等 1919 年 5 月 11 日也纷纷报道。这是中国话剧在美国的首次演出，受到各界的一致好评。遗憾的是全剧现在只能见到一个分为 11 段的幕表。正因为本剧在美国的成功演出，"木兰的故事"在美国流传至今，成为美谈。

（与人合写 崔国良执笔）

大学首次向社会公演《少奶奶的扇子》

南开学校的新剧编演活动，在五四运动以后，由于新剧团的老团员大都离校，新剧团的活动减少。而在 1923 年以后，南开学校出现了新的情况，大学部迁至八里台新校舍和南开女中部的创办，尤其是 20 年代中后期，张彭春又回到了南开，新剧团又恢复了往日的活跃，并且以追求话剧艺术的新的辉煌而享誉我国话剧界和整个社会。南开的话剧活动当然以全校统一的南开新剧团为代表（将另文论述）。学校各部的和有些班级，特别是大学的文科、理学、商学各学会的编演活动也纷纷活跃起来，这些也是不可忽视的力量，并且南开新剧团通过这些演出发现人才，为南开新剧团输送新的血液。在大、中、女、小四部中，以大学部的编演活动最为活跃，且水平最高。这一时期大学部的编演活动形成了三个特点，一是主要是各种学生学会负责组织活动；二是译演外国名著较多；三是话剧艺术理论研究和评介外国优秀剧作家、作品的文章大量发表，成绩斐然。

根据现有史料证明，大学部自行演出的话剧活动，最早始于 1922 年 10 月 16 日举行的欢迎新师长、新同学大会，由三年级同学表演独幕剧《晨光》。不久，同年 11 月 29 日大学一、二年级同学又举办了乐群会。会上演出了新剧《一圆钱》的四、七两幕。

这一年，最有影响的话剧活动是 12 月 22 日大学部青年会和音乐会为创建会所等募捐，特请本埠万国音乐大家（中、美、英、法、意、日、俄）举行的音乐大会。会上演出了英文剧《圣诞故事》。（据《南开周刊》第 53 期，1922 年 12 月 23 日记）这出英文剧很快就受到市青年会的邀请，转年初在市青年会礼堂举行了公演。该剧共演出了两场，受到了热烈的欢迎。这次演出可以看做是南开大学话剧演出活动走向社会的起点。

最有意义的是大学师生演出话剧的联欢活动，1922 年 12 月 23 日全体师

生开茶话会，会上演出了新剧《新官上任》，是特为联合欢送大学部主任凌冰教授赴豫就教育厅厅长任而编演的。

此时，大学学生会决定设立游艺股，组成了以陆钟元（善忱）、刘友銮为股长的游艺股。游艺股的成立，使大学的新剧活动更加活跃。最初是为了捐款而演出，最早是大学商科同学认识到为发展中国商业，只学课本上的学理不能与事实相符，必须明了商界的现实状况。为了进行全国商业调查，决定演剧募捐。原计划在市内戏院演出《一圆钱》三天，后改为在本校中学礼堂演出《新村正》《一圆钱》各一场。接着，大学 1924 级同学也为捐款而演剧，他们演出的是由该班高镜芹编的一本社会剧，剧名为《热心之果》，全剧共分五幕。评论者认为，该剧体现了易卜生社会问题剧的精髓。两次演出均获得圆满成功。学生演剧也开始成为一种募捐解决学习用款问题的有效形式。

南开大学的新剧活动，从初期的演出英文剧《圣诞故事》开始，在缺少本国剧本，而自己又不能编出适合演出的剧本时，就较多地演出外国名剧。特别是 1925 级的学生，为制作毕业纪念册等活动筹款，又演出了红极一时的、爱尔兰唯美主义戏剧家王尔德的《温得米尔夫人的扇子》，洪深译为《少奶奶的扇子》。这一年适逢王尔德逝世二十五周年，南开大学于五月二、三两日，首次将该剧在津公演，为了纪念此剧的演出还曾准备出版纪念专号。陆善忱在剧中主演少奶奶，孙家燮主演金女士……连演两天，津市观看者不下五、六千人。

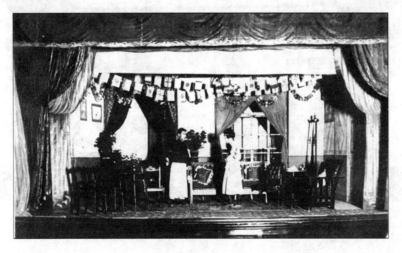

《少奶奶的扇子》第一幕

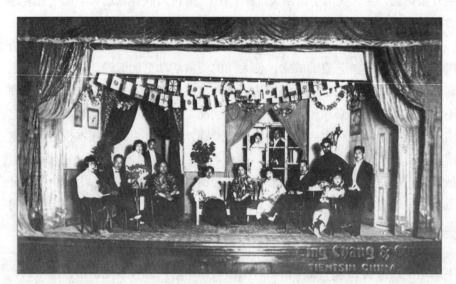

《少奶奶的扇子》第二幕

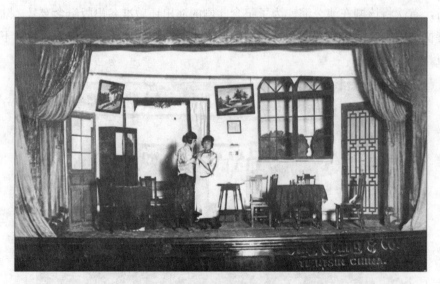

《少奶奶的扇子》第三幕

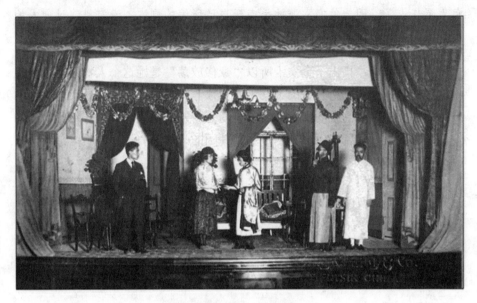

《少奶奶的扇子》第四幕

这次演出还引起了一场不大不小的讨论。5 月 10 日《京津泰晤士报》发表了署名"文卿"的文章，对南开演出的《少奶奶的扇子》一剧中"扮演金女士者过于豪侈放荡，与欲改过自新似不甚合"而提出批评。5 月 22 日《南大周刊》1925 年 5 月纪念专号载稊言著《王尔德在戏剧中"任情底妇人"》一文，文章的主体，用大量篇幅重点介绍和评价了已经翻译到中国来的《莎乐美》（田汉译）和《少奶奶的扇子》等四篇王尔德的著名的剧作。这篇文章仅仅是在文章之末，写了一段《附言》。这段短短的"附言"，是针对"文卿"文章中提出的批评所做出的回复。《附言》写道：

我们要知道王尔德描写金女士是一个任情的妇人。明知道她走错了路，想改过自新。事实上不能不保存其原来"豪侈放荡"的习惯。社会不能让她去改过。这是社会的罪恶。果如文卿君所言：要使金女士是一个矜持朴实的女子，请问如何能表现出她的个性。她在交际场中已经落堕了二十年之久，已经是老油滑了……

"附言"还说：

南开的新剧，在天津已经很有名了。有人批评南开新剧团，只会演《一圆钱》《一念差》一派的剧，不能演这样描写"任情的妇人"的剧本，这话未

免太冤枉人了。因为他们常演的是南开自己所编的剧本。没有排演过他人的剧本。此次居然演得成绩很好，不能不说他们演员的用心研究了……

穉言的文章，指出了金女士所以"豪侈放荡"是她这个人物性格、个性所决定的。南开新剧所塑造的金女士的形象，正是揭露了造成金女士性格的社会的罪恶。这篇回答的文章，反映了南开新剧的扮演者和南开新剧粉丝的戏剧知识水平、戏剧理论修养水平和其开阔的心胸。

女同学会再次公演《少奶奶的扇子》

　　1926 年 3 月 17 日，南开大学部邀请洪深、欧阳予倩参加南开大学学生会主办的师生游艺大会。洪深发表了演讲《表演之难点》。女同学会的蒋逸霄还编著了新剧剧本《剧后》，在毕业同学召开的游艺大会上，由孙家玉，赵光城演出；同台还有男同学演出的新剧《压迫》，演员有王守聪，姚垂绅，尹贤容，罗骥，申郁文，虽然多为初次扮演，但成绩绝佳；表情表意，尽善尽美。

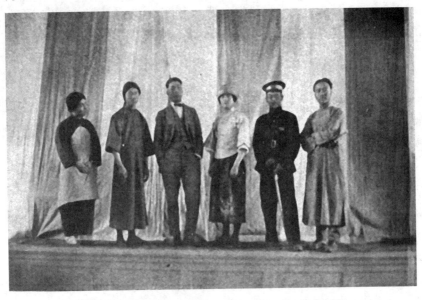

1926 年 4 月 30 日，南开大学演出《压迫》演员剧照

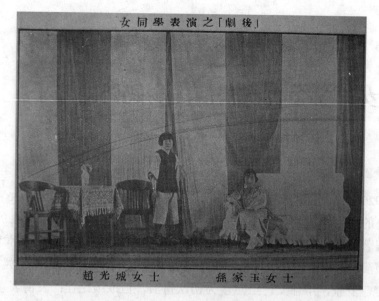

女同學表演之「劇後」

趙光城女士　　　　孫家玉女士

1926 年《剧后》剧照，赵光城与孙家玉合演

1927 年 12 月 2 日大学文科学会第 3 次联欢会在秀山堂 210 室举行。在模仿议会后，又表演新剧《骨皮》，马奉琛扮演的徒弟，配以王维华饰之师父，演来可称双绝；尤其马君之学口吃，更难能可贵。12 月 22 日大学各科学会本学期末次大会，由女同学会的赵光城女士主持，理科同学排演《可怜的斐迦》，演员马奉琛，王伯凭，王文光，剧中塞大夫则由黄（钰生）主任扮演，特聘伉乃如先生导演，预科同学演出了《盲肠》和《新闻记者》两出新剧，可谓是师生新剧大汇演。

更为难能可贵的是：大学女同学会演出了《少奶奶的扇子》，张英元饰少奶奶，郑汝铨饰金女士。这次排演是由刚刚回到南开的张彭春导演。这次演出获得了很大成功，《少奶奶的扇子》成了女同学会的保留剧目。同年 11 月 23 日女同学会假大学礼堂开欢送张校长出国并庆祝女同学会成立一周年纪念之际，再次演出《少奶奶的扇子》，除张英元仍饰徐少奶奶角色外，金女士改由王端驯饰，徐子明由王守媛饰……导演仍为张彭春，再加以去年演出之经验，演出增色不少，"博得掌声笑声不绝于耳"。

特别值得提出的是，1929 年 5 月南开校友会天津分会为了赈灾和建筑南开校友楼募款，特邀请女同学会再次演出《少奶奶的扇子》。该剧在法租界明星大戏院面向全市举行公开演出。这次演出，成绩颇佳。《北洋画报》著名记

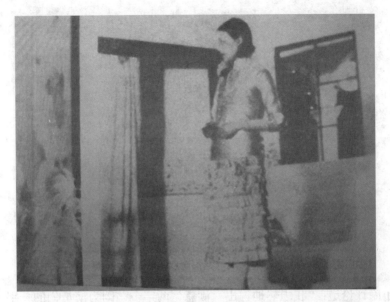

1929年在天津市内公演的《少奶奶的扇子》之一幕周淑娴饰金女士

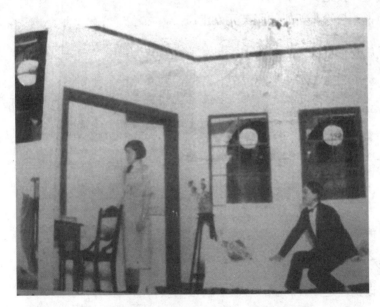

《少奶奶的扇子》中徐子明（右）向俞女士求婚

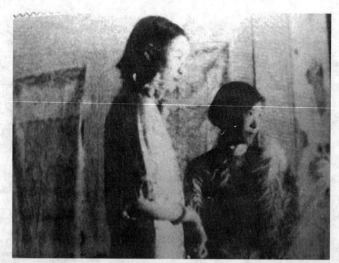

《少奶奶的扇子》中（左）周淑娴饰金女士 （右）张英元饰徐少奶奶

者王小隐评论道："我坦然地说出'满意'两字……因为演员们的一字一句，一举一动都……能够自然地把剧中人的个性，充分表现出来——这一端真值得叫我五体投地。"

他说：扮徐少奶奶的张英元女士：

活脱一位娇贵温柔的少妇，尤其使人满意的地方，便是从旅馆中脱险回来以后，对于子明说话时的表情，一切声音容色，都能做到"真"的境地，把一片"疑惧"的情绪，表现到异常的真切，使观众替她捏着一把汗，长出一口气。这是表演上的力量，只读剧本，没有这样一个境界。

他还认为：扮金女士的周淑娴女士：

表演一个绝世聪明，饱经忧患的女子。一方顾全利害，不能和亲生女儿相认，一方天性所关，又不能不挺身急难，同时引动本人身世之感，处处含有悲哀的情绪，故于旅馆婉劝徐少奶奶时之几段话白，几于声泪俱下，满座眼泪为之同倾，是以热烈的感情于舞台上向各方宣战者也。[1]

应该说这是南开新剧，在社会公演所获得的一种评价。

① 王小隐：《少奶奶的扇子》，《北洋画报》第 321 期，1919 年 5 月 21 日；崔国良主编：《南开话剧史料丛编·编演纪事卷》，南开大学出版社，2009 年版。

女同学会公演《西方世界的花花公子》

1934 年 4 月初，英文学会演出了爱尔兰戏剧家辛格的英文三幕喜剧"The Playboy of the Western World"（《西方世界的花花公子》，一译《西方健儿》）。赵诏熊教授导演[1]。演员是以 1935 班三年级学生为主，二、四两个年级也有学生参加，参加演出的有萧淑庄、萧纯真、林筼因、徐文绮、喻娴文、朱舜之、胡立家、李锡尧、彭梓城、李惠苓、章功叙。在秀山堂 210 室演出，会员可请一二位亲友观看。[2]请木工用床铺板搭成舞台，男同学自己绘制布景，观众欣赏喜剧中优美的对话和逗乐的情节，时时发出笑声。

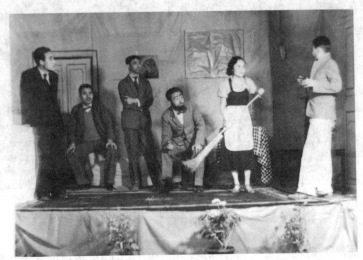

《西方健儿》剧照之一

① 赵诏熊：《值得纪念的演出》，《南开校友通讯丛书》1990 年第 2 期，1990 年 10 月；崔国良主编：《南开话剧史料丛编·剧论卷》，南开大学出版，2009 年版。
② 《两剧公演》，《南大副刊》第 42 期，1934 年 3 月 30 日。

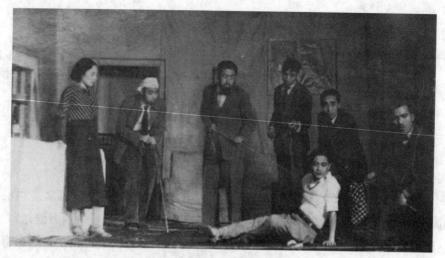

《西方健儿》剧照之二

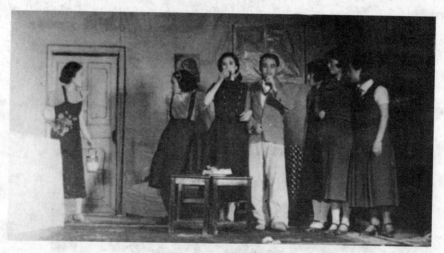

《西方健儿》剧照之三

 这次演出逼真是一大特点。林筠因50年后回忆起她扮演的女主角佩格恩重重地打了男演员一记耳光，对方几乎跌倒时，还心怀歉疚，后来她写信向那位男演员道歉；那位男演员回信道："至于打了一记耳光，谁也不理会，因

为是戏，就要逼真么！"①导演发扬民主，赵诏熊在回忆这次导演时说："我主持讨论，对情节和人物有不同理解的地方，让演员各抒己见，互相争论，直到解决问题为止。"②

林筠因青年时代照片

　　① 林筠因：《几张剧照引起的回忆》，《南开校友通讯丛书》1990 年第 2 期，1990 年 10 月；崔国良主编：《南开话剧史料丛编·编演纪事卷》，南开大学出版社，2009 年版。

　　② 赵诏熊：《值得纪念的演出》，《南开校友通讯丛书》1990 年第 2 期，1990 年 10 月；崔国良主编：《南开话剧史料丛编·编演纪事卷》，南开大学出版社，2009 年版。

大学师生兴起创作改译剧作热潮

1928 年 11 月 25 日，大学商学会为纪念成立三周年，男同学演出《艺术家》，由张平群、伉乃如导演。①

值得一提的是，这一年 12 月 8 日，在中学部大礼堂举行的"欢送张校长出国大中女小四部联合欢送会"，刚刚入学的大学部学生万家宝（曹禺）首次参演了《亲爱的丈夫》。②（见《曹禺在南开学校的戏剧表演活动》）

1929 年的上半年大学各学会话剧演出都很活跃。预科同学会演出了滑稽剧《盲肠炎》；文科学会二周年纪念会，男同学演出了独幕剧《醉了》；女同学演出了《一只马蜂》；商学会除 1928 年演出《艺术家》、滑稽剧《小过年》外，还有新剧《酒后》压场，张英元女士饰太太，卢毅仁女士饰老爷，穆祥淑女士饰客人，"风味特佳，观众莫不倾倒"。③其中备受欢迎的新剧《酒后》，还在校庆和大学游艺会上多次演出。

1930 年，值得提及的是，这一年南开学校兴起了学习和借鉴外国戏剧艺术和剧本翻译演出的热潮。万家宝先后改译了《国民公敌》《争强》《太太》和《冬夜》四部剧本；张平群先后改译了《打是喜欢骂是爱》《求婚》和《别宴》等剧本。在万家宝和张平群的带动下，更多的大学部师生也开始翻译外国戏剧作品。在大学暑期同乐会上，由游艺股组织之末次大会中演出了由念坤改译的新剧《一对》。被称为"惊人之作"，后来在迎新会上再次演出该剧。④11 月 21 日大学商学会第 5 周年纪念，演出了张平群的《最末一计》和《谈心处》，"全体精彩非常"。⑤

① 《南开大学周刊》第 64 期，1928 年 11 月 9 日。
② 《南开大学周刊》第 67 期，1928 年 12 月 14 日。
③ 《南开大学周刊》第 71 期，1929 年 3 月 27 日。
④ 《南开大学周刊》第 91 期，1930 年 9 月 24 日。
⑤ 《南开大学周刊》第 97 期，1930 年 11 月 25 日。

由于 1931 年"九·一八"事变，南开曾一度停止演剧。1932 年，以演剧捐款，支援抗日的活动又掀起了演剧热潮。1932 年 3 月 10 日，理学会主办慰劳抗日将士募捐游艺会，演出新剧两出：一为《工场夜景》，李耀华、顾敬曾演作，均臻妙境，许邦爱女士之搭配，为全剧增色不少；一为《黄莺》，顾敬曾饰主角岳渊，其他主演鹿笃桐、许邦华、沈希咏均经验丰富，亦能各尽其妙。同年 4 月 23 日，大学学生会游艺部发起之慰劳沪战将士募款委员会，在中学礼堂男女两部合办演出由姚念媛负责排演的话剧《最后的呼声》。①

这一时期，大学话剧活动中显露出一批话剧活动的优秀分子，如除前述张英元外，还有鹿笃桐、许邦华、沈希咏、周英等。鹿笃桐在《黄莺》《毋宁死》等剧中扮有角色，显露出她的演剧才华，在后来的《财狂》中她饰韩绮丽与曹禺合作，是"最受观众欢迎"的演员之一，评论认为她的表演"伶俐、机敏，在纤细的地方都能做到活泼的、健捷的"；许邦华在《午饭之前》中出演三姑娘，在《黄莺》《伪君子》中均扮有角色；沈希咏在《争强》中，扮陶美芝、在《黄莺》等剧中均有扮演角色；周英在《哑妻》中扮演主角"哑妻"最为成功，在《伪君子》等剧中也都扮有角色，后来因其在《谁先发的信》剧中表现出色，受到了编导的赞扬。

30 年代初期，南开大学增添了戏剧学科的教学内容。黄佐临、张彭春等先后在大学开设了萧伯纳等的专题研究课程。特别是张彭春 1933 年开始专任大学教授以后，开设英语及教育学课程。这学年的下学期，更开了西方教育与文化课程，专科还有"戏剧与教育行政"，课程实习中有"戏剧排练"的规定内容。在教学中加强了戏剧方面的内容。②张彭春还经常作有关戏剧方面的专题报告。如《中国的新剧和旧戏》和《苏俄戏剧的趋势》③等。

这一时期，大学的戏剧活动，还发扬了自身的优长，针对当时我国话剧演出缺少剧本、缺少对外国编创经验的了解，开展了编剧和翻译外国剧作活动和话剧现状的研究以及理论研究活动。在创作和改译剧本方面：此前，大学部只有少量创作，如：1925 年创作了独幕剧《对语》、1926 年的创作，则有蒋逸霄的《剧后》、衣云的《歧路》；1928 年创作有王维华的《如此这般》和而恭的《围巾》；为配合剧本的出版，从 1929 年起，南开大学还加强了出

① 《南大半月刊·副刊》第 2 期，1932 年 3 月 15 日。
② 《南大副刊》第 32 期，1933 年 6 月 13 日。
③ 《南大半月刊》第 3-4 合刊，1933 年 7 月 15 日。

1926 年《剧后》作者蒋安全（字逸霄）

版工作，成立了南开大学出版社，加强了《南开大学周刊》的出版力量：学术组有陈省身、吴大任等；文艺组有万家宝（曹禺）、孙毓棠等。这一年，《南开大学周刊》发表了小石（曹禺）改译的《太太》和《冬夜》；羽（张羽）创作的《一幕无结果的喜剧》和《一个诚实的人》；1930 年起陆续发表了张平群改译的剧本《打是喜欢骂是爱》《求婚》《别宴》《博弈》《虚伪》《谈心处》《最末一计》等；毕青予创作的《蠢人的蠢事》《蠕动》《不幸的人们》和改编的《群鸦》（此前，他还创作了《桃色的革命》《梦里恬静的灵魂》《一重悠悠的寥寂》等发表在《南开双周》，是一个多产的剧作者）；王珏译的《关于丈夫的事》《印第安之夏》和《蘑菇》等；吻波创作的《最后的呼声》和《生之决斗》。

发表剧本《太太》的《南开大学周刊》的封面及首页（1929）

发表话剧剧本的《南开大学周刊》书影

这一时期，发表的剧作中，创作与翻译约各占一半。创作的作品中除少数作品，如《最后的呼声》等结合时事，举行演出外，多未见演出，大都因作品缺乏艺术感染力所致。而大部分翻译，特别是改译的作品，很多都是首次译介到我国。这些作品很快被校内师生和校外专业或业余剧团搬上舞台，尤其是小石（曹禺）和张平群改译的外国名著，几乎都被采用演出，有的还多次公演。这些翻译的外国作品之所以受到欢迎，一方面是由于我国缺少好的、便于演出的作品；一方面这些译作多是经过多年筛选的、成熟的作品。一般除了有一定的思想意义，更多的是故事情节吸引人，语言优美，总之，作品富有艺术感染力。

1933年《南开大学周刊》改版为《南开大学半月刊》后，又发表了郭沛元译的《亚几民王与无名战士》、林筠因译的《自由的范茜》(《巧遇》)和巩思文译的《屋内》[①]等。

① 以上均见崔国良主编：《南开话剧史料丛编·剧本卷》，南开大学出版社，2009年版。

张平群的《最末一计》及其改译剧

张平群（1900—1987），名秉勋，天津人，南开学校毕业生，1920 年受南洋兄弟烟草公司资助赴英国留学，入伦敦大学经济学院商学专业学习。毕业后于 1924 年在伦敦大学东方研究院任讲师两年，1926 年回国任南开大学商科教授，1930 年任南开大学商学院院长。他抗战中一度任国立剧专教员，抗战后任中国驻纽约总领事等职。

張平群先生
Prof. of Foreign Trade
& Commercial law

张平群

在南开中学和大学期间，他参加南开新剧团。1918 年曾在《新村正》中扮演知识青年李壮图，有"奶油小生"之称。[1]在南开大学任教期间，他在1928 年演出的《天作之合》中扮演主角"太太"。他还多次与万家宝（曹禺）合作，在《国民公敌》中，他（饰医生斯托克芒）与曹禺（饰女主角裴特拉）"幕幕精彩，处处动人""表演至绝妙处，获得掌声不少"[2]。在《娜拉》中张平群扮演律师海尔茂，曹禺扮演娜拉，演出"最佳者两位主角大得观众之好评"[3]。在《争强》中张平群扮演的罢工代表技师罗大为与曹禺扮演的铁厂董事长安敦一，演出引起轰动，场内"每座四人之座，因拥挤故坐六人"，受欢迎之程度"打破本校之记录，恐今日之全国中，无能伯仲者"。[4]

张平群还担任过导演，排演过《寄生草》《月夜》（编导）等剧。在重庆，他与南开校友共同组建了"南友剧社"，举办了《财狂》等多场演出。[5]

最值得称道的是，20 世纪 30 年代，他改译了许多外国剧本。多是独幕剧，供南开新剧团和国内许多剧团使用。现在能见到的有《打是喜欢骂是爱》

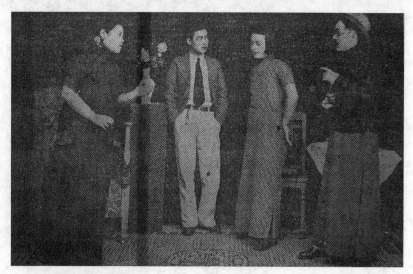

1935 年 5 月 31 日《大公报》刊登孤松剧团演出《打是喜欢骂是爱》剧照

① 《南开高中学生》第 2 期，1934 年 11 月 23 日。
② 《南开双周》第 1 卷第 2 期，1928 年 3 月 28 日。
③ 一个南开学生：《关于〈娜拉〉》，《大公报》1928 年 10 月 16 日。
④ 《刻世纪四部联合庆祝纪念志盛：新剧〈争强〉表演》，《南开双周》第 4 卷第 4 期，1929 年 11 月 3 日。
⑤ 《重庆南开中学建校五十周年纪念专刊》，《苦闷的灵魂——曹禺访谈录》，江苏教育出版社，2001 年版。

（喜剧）、《求婚》（闹剧）、《别宴》《博弈》《虚伪》（讽刺剧）、《谈心处》（笑剧）和《最末一计》（悲剧）等；抗战期间，他又改译了《月夜》（二幕抗战剧）和《灵魂的舞台》这些剧目，大多有讽喻意义和趣味性。多数剧目不仅剧团可以演出，即使一个小集体也可以排演。为许多剧团采用，有的还多次演出。其中《最末一计》，在抗战中发挥了战斗作用。[①]

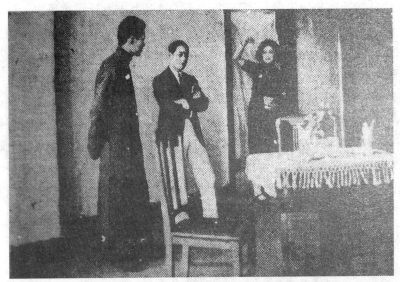

1935 年 5 月 31 日，春草剧社演出《别宴》剧照

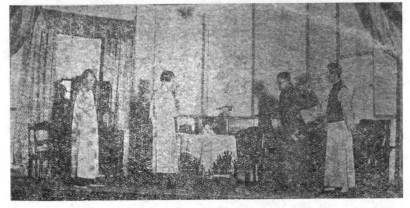

南开演出《虚伪》剧照

① 《最末一计》，《南开双周》第 7 卷第 4 期，1931 年 5 月 21 日。

《最末一计》（一名《马百计》）"九·一八"前夕改译自《凡尔赛的俘虏》。该剧写一个前敌总司令包师长，准备攻下省城，围攻三个月，因守军城防坚固，无法攻破。该城只有一个隧道，可以进入，但他是守军领袖马百计设计的，找不到方位。这时，马百计被俘。马百计"诡计多端"，拒不交代。包师长限他24小时交代。再审问他时，马说："一觉睡到天亮，没工夫思索。"包问："这是你最后一计了吧？"马说："不，这是九十九计。那最末一计，还未用哪！"此时马看到桌子上，被缴获的自己的鼻烟壶。正巧，包师长的兄弟施营长回营，想要鼻烟壶。包不允。马乘机请施闻鼻烟。施不闻。马借机将烟壶偷入衣袋。此时，包要审讯刚刚俘获的青年军官马坤，令他招供。马见被俘虏的青年军官是自己的胞弟，为防止胞弟招供，遂施计令胞弟饮自己放入烟壶中的药酒而亡。这是他的最末一计。马也被枪杀。临死前说："那条隧道——还得你们自己去找！"故事单纯而曲折，诙谐而庄重，歌颂了一位聪明睿智、宁死不屈的英雄。该剧在抗战中与《放下你的鞭子》一样，在全国各地演出，长演不衰。在激发人民勇敢地和日寇作不屈不挠的斗争方面，发挥了重要作用。

柳无忌等主编《人生与文学》
注重戏剧理论建设

20 世纪 30 年代中期，大学的戏剧活动重点，就转向了戏剧理论的研究和外国戏剧作家作品的评介工作上了。这一时期，《南开大学半月刊》发表了张彭春的《中国的新剧和旧戏》一文，认为"新的白话剧反映现实复杂的社会生活。例如有些反映新的工业无产者的情况"。对旧戏"仍可发现有益和与启发性的因素……对世界其他地区的现代戏剧也有好处"。《南大半月刊·英国文学专号》还刊载了巩思文的《王尔德及其戏剧》、柳无忌的《从亚诺的推论到文学与人生》、周寿民介绍现代爱尔兰名剧作家的文章《辛基（John synge)》，该文介绍了辛基的六个剧本；还发表了李惠苓评约翰·辛基的三幕剧《读〈西方的健儿〉后》一文。这一期《英国文学专号》有一些文章：一是重点介绍了爱尔兰剧作家辛基及其作品。当时，为了振兴英文系，英文学会主席章功叙成立学会的戏剧班，还演出了辛基的英文剧《西方的健儿》（一译《西方世界的花花公子》)，本剧开始由张彭春导演，后改由赵诏熊教授导演，演出获得了成功。《读〈西方的健儿〉后》全方位地评介了这位爱尔兰著名剧作家。二是介绍了爱尔兰另一位杰出戏剧家，就是巩思文的《王尔德及其戏剧》，留作下面另文叙述。

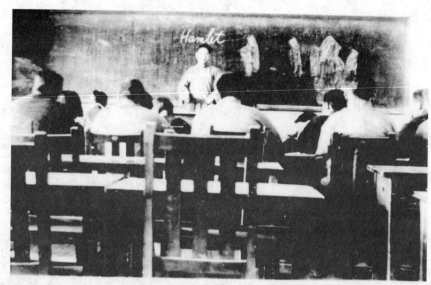

1934 年，柳无忌讲《哈姆莱特》

　　值得称道的是大学部师生柳无忌（英文系主任）、罗皑岚、黄燕生、胡立家主编的《人生与文学》在天津文坛的沉闷氛围中创刊了。

1935 年 7 月，《人生与文学》书影

　　该刊面向全国（在北平、上海、南京、济南、武汉、苏州和保定设有代售处）发行，是当时除北京的《文学季刊》外，北方仅有的一个大型文学月刊。该刊与《南开大学半月刊》共同把戏剧文学与艺术研究作为一个重点，

140

成为我国戏剧创作与戏剧艺术理论研究的一个据点。柳无忌在创刊号上发表的《一个理想的实验剧院》一文中，特别关注话剧的发展，指出"戏与人生最大的关系，是戏能表现人生"。因此，他提出加强戏剧教育，主张在大学建立一个实验剧院，以发展我国的话剧事业。张彭春发表了《苏俄戏剧的趋势》一文，还有黄燕生的《苏维埃的剧场》，都具体地介绍了被称为世界戏剧中心

南开大黄燕生女士近影。仁颖赠刊。

黄燕生

的苏联戏剧发展状况，并且针对当时话剧不景气的现状，张彭春指出"话剧之能描写现代人的生活，批评现代社会的缺陷，以及指示现代人的前进方向，较之歌剧是有力量得多"。"只要努力不断地试验，前程是远大的。"前面提到的巩思文在发表了《王尔德及其戏剧》一文后，先后连续在《人生与文学》

上发表了《独幕剧与中国新剧的出路》《奥尼尔及其戏剧》《话剧即新武器》《戏剧的时代性》和《新剧运动的歧路》等一系列有关话剧理论与现状的文章。这些文章，一类在我国是比较早地、系统地评介世界戏剧发展前沿的重要剧作家王尔德和奥尼尔，是不可多得的重要文章；一类是研究我国当前话剧发展中的问题与出路，指出窒碍我国话剧发展的要害是重宣传，轻艺术，结果话剧没有受到观众的欢迎，并且阻碍了伟大剧作的产生。巩思文是特别值得注意研究的一位戏剧评论家。

青年戏剧评论家巩思文

巩思文（1904—？）字配天，笔名思文，1920年南开中学学生，毕业后考入河北大学，后又转学入南开大学英文系，毕业后留校任教，直至抗战前。抗战初南开被日寇炸毁，他先到安徽省立黄篾乡村师范学校任教，[①]后到贵州担任战地刊物《战教旬刊》编辑和到鑪山县从事教育工作。

巩思文早年曾为张彭春戏剧课程的助教。他除翻译了梅特灵的《屋内》（《南开大学半月刊》第8、9期）、美国奥尼尔的《无穷尽的日子》（商务印书

巩思文《美国戏剧家奥尼尔》（《大公报》1936年12月20日）

① 张伯苓：《致张治中》，《张伯苓全集》第7卷，南开大学出版社，2015年版。

巩思文《王尔德及其戏剧》首页（《南开大学半月刊》第 8、9 期）

（馆出版）外，主要从事外国戏剧研究。他是我国 20 世纪 30 年代较早、较系统地介绍西方英美重要戏剧家的剧作和戏剧思想到我国的研究者之一。1933年他发表了《王尔德及其戏剧》一文，1935 年在《人生与文学》创刊号上发表了《英国的戏剧》，之后，他又陆续发表了《独幕剧与中国新剧运动的出路》《奥尼尔戏剧的总批评》《〈财狂〉改编本的新贡献》《话剧即新武器》《戏剧的时代性》和《新剧运动的歧路》等文章。其中《王尔德及其戏剧》是我国成功地改译演出了《少奶奶的扇子》和《莎乐美》以后，最早地、系统地评介这位爱尔兰唯美主义戏剧家王尔德的文章；《奥尼尔戏剧的总批评》是我国最早地、比较全面地评介美国当代最杰出的戏剧家奥尼尔的一篇重要文章。这两篇文章介绍了他们剧作的创作思想，为我国戏剧家提供了新鲜的创作经验。巩思文认为："戏剧是文学的一部分，能够表现人生，指导人生。"并指出：

他们的剧作是表现了"活泼泼的真人生","一字一句都充满着生命的热气在忠于人类,追求人类真正丰满调谐的生活,阐明人生的意义,对于人生加以普遍地矫正"。这是他们的戏剧创作成功之所在。

《独幕剧与中国新剧运动的出路》《〈财狂〉改编本的新贡献》《话剧即新武器》《戏剧的时代性》和《新剧运动的歧路》等文章①,针对我国当时话剧发展中所遇到的困难和问题发表了自己的看法,提出了解决办法。

特别是在《新剧运动的歧路》一文中指出"我国从事新剧运动者往往认不清本国的环境,盲目抄袭外国人成方,重宣传,轻艺术,似乎也是失败之因。例如《民众戏剧社宣言》,劈头即说:'萧伯纳曾说:'戏场是宣传主义的地方'……《新中华戏剧运动大同盟宣言》的作者们,虽口口声声说自己是艺术的专门研究者,却特别着重'但是我们从戏剧这方看去,见得的确也有一条笔直的路通到社会的改造。'……田汉说:'南国社的社员们,——愿意始终站在被压迫民众地位喊叫,这是无疑的。'……综观以上戏剧团体莫不侧重教诲或宣传方面,对于表演技术似乎有些轻视。"这是我国创作不出优秀剧本的重要原因。他在《戏剧的时代性》一文中,总结旧剧的经验时指出旧剧"剧本所以仍旧占据舞台的缘故,或因诗词美丽,或因演员唱、作、念、打的成功并非由于剧本自身的意义有什么伟大的价值"。

其次,他认为:"中国没有新式的舞台来排演新式的戏剧,观摩实验的机会就不多了。所以地道的中国人便不容易写出好的剧本。"所以,他认为中国应该"先写独幕剧,先演独幕剧","解决缺乏良好剧本的困难……训练未好的演员……解决没有观众的困难","新剧运动目前的能够打破了,受训练的演员,和未来的大戏剧家,才能由实地练习中,真正经验中,得到他们的进步和成功"。

巩思文的戏剧理论和思想,是吸取了西方著名戏剧家先进的戏剧理念,在研究和总结了南开和我国话剧运动经验和教训的基础上,提出的戏剧理念,是有见地的、被事实所证实的。他是一位有才华的青年现代戏剧理论家。由于日寇的侵略,中断了他的戏剧工作,是可惜的。

①均见崔国良主编:《南开话剧史料丛编·剧论卷》,南开大学出版社,2009年版。

曹禺与张彭春的戏剧情缘

曹禺 1936 年为他的处女剧作《雷雨》所写自序中最后一段话是："末了，我将这本戏献给我的导师张彭春先生，他是第一个启发我接近戏剧的人。"这段文字说明张彭春是曹禺不可忘怀的领路人。

曹禺为张彭春题词

张彭春当时已经是国际知名的戏剧编导艺术家和教育家了。我国话剧初创期，张彭春就在美国用英文创作了《闯入者》（一称《外侮》，修改后译名为《入侵者》）、《灰衣人》及《醒》等一批现代话剧剧本，有的 1915 年已在美国正式发表。1916 年回国后在南开任新剧团副团长时，就导演了一批剧作，并于 1918 年主创了五幕剧《新村正》。《新村正》的问世，宣告"中国现代戏

剧结束了它的萌芽期——文明新戏时期，而迈入了历史的新阶段"。①

　　曹禺 1922 年入南开中学，同年末张彭春也在美国取得博士学位回到南开大学任教；但是机缘短暂，1923 年暑假张彭春到清华任教务长筹组清华大学，曹禺无缘相遇。此时，曹禺除正常课业学习外，只一般地参加舞蹈、京剧等活动，较多地还是参加文学会的活动，直到 1925 年下半年才参加南开学校新剧团。而张彭春 1926 年春又由清华回到南开，后来还主持南开中学的工作。从此，曹禺与张彭春相遇，结下了难舍的戏剧情缘。此时，张彭春重新整顿了南开新剧团，使南开新剧活动又出现了第二个高峰。在张彭春亲自指导下，曹禺参加演出了许多剧。特别是 1927 年曹禺在排演丁西林的《压迫》中，扮演女房客时，演得"恰到好处"，做到"有趣而不狂放"，《大公报》发表剧评称曹禺为"了不得"的演员。张彭春在发现这个有异常才华的演员后，喜爱有加，格外培养。为了锻炼和培育戏剧人才，发展和提高我国现代戏剧，张彭春认为必须排演世界名剧。当时，世界著名戏剧家易卜生虽然较早被介绍到了中国，可是把他的名作搬到中国舞台上却很少见。张彭春决定在南开学校 23 周年纪念时演出易卜生的五幕剧《国民公敌》，并且由曹禺扮女主角裴特拉。为了保证排演成功，张彭春详细讲解易卜生的生平和创作，在黑板上列出易卜生剧作年表讲解，导排达三个月之久。演出虽然一度叫停，终于在 1928 年 3 月 23 日易卜生百年诞辰时演出，演出"幕幕精彩，处处动人"。这是曹禺第一次在大型剧目中扮演主角。张彭春看到曹禺在排练中表演得这样的精彩，竟情不自禁地去拥抱曹禺。

　　曹禺在《国民公敌》中扮演的女主角还是二号角色，南开校庆 24 周年时在《玩偶之家》（又名《娜拉》）中扮演的娜拉，已是一号的女主角了。张彭春决定排演这出戏，并且决定让曹禺担当娜拉这个角色，他坚信曹禺一定能够成功。演出结果是"演员颇能称职，最佳者是两位主角万家宝和张平群先生，大得观众之好评"。著名电影导演鲁韧（吴博）回忆说："在我的脑子里是不可磨灭的，这个戏对我影响很大。那时，我在新剧团里是跑龙套的……我敢说现在也演不出他们那么高的水平，我总觉得曹禺的天才首先在于他是个演员，其次才是剧作家。"

　　然而，曹禺此时却发现自己体型不适宜在表演方面发展，而转习创作。

① 陈白尘、董健《中国现代戏剧史稿》，中国戏剧出版社，1987 年版。

为此，张彭春选择英国著名作家高尔斯华绥的三幕剧"Strife"；当时只有郭沫若名为《争斗》的译本，不适合舞台演出，遂与曹禺商定改译为适合中国观众欣赏习惯的演出本，由曹禺改译。原著写英国西部一家铅板公司，改为在中国北方的一座铁厂，写劳资双方经过斗争最后双方妥协。故事曲折，语言精练，改译后人物性格更加突出。曹禺译后请张彭春看。张彭春说这个剧名不合原作意思，最后改为《争强》。由张彭春导演，曹禺扮演董事长安敦一。在校庆日演出，"幕幕精彩，词句警人"，在观众要求下连演三场。

这一年，张彭春赴美，离津前将一部《易卜生全集》赠给曹禺，对他寄予殷切的期望。曹禺几乎通读了全书。曹禺经过《争强》的改译，有了结构大型社会问题剧的成功体验。转年曹禺又改译了《冬夜》和《太太》两部家庭问题剧。这些都为创作《雷雨》做了铺垫。

1934 年秋，曹禺中断了研究生学习，从清华又回到天津，在河北女师院任教授。张彭春恰在此时也回到天津南开大学任教。南开学校适逢 30 周年，又正值南开瑞廷礼堂落成（大礼堂舞台后设化妆室等，双层看台有 1700 个座位，为当时"中国话剧第一舞台"），大家都觉得不应无戏。但时间紧迫，张彭春就把自己主创的南开保留剧目《新村正》交给曹禺改编。两人商定改编

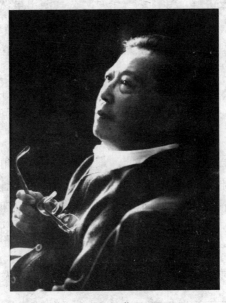

晚年的曹禺

方案后，由曹禺"一手写成"。剧由五幕改为三幕，人物减少，语言更为洗练，故事更加曲折，并由曹禺饰吴仲寅，梁思成、林徽因设计布景。校庆日演出，观众异常拥挤，不得不加演一场。

在改译上述名剧后，张彭春又想将法国莫里哀的喜剧《悭吝人》搬上南开舞台，与曹禺商定改译。这次改译，不但把原作松散的结构改为剧情紧凑，还加进讽刺当时中国金融市场的情节，剧由五幕改编为三幕，剧名改为《财狂》。原本是为校庆日演出，为了精益求精，延至年底才正式演出。此剧轰动了华北，郑振铎、靳以等专程来津观看，并赞扬曹禺演得"真神了"。《大公报》《益世报》都用整版篇幅报道，萧乾、李健吾等评介此剧，媒体连续报道近半月。

张彭春指导曹禺演《财狂》

曹禺在南开学校的戏剧表演活动

《压迫》表演"了不得"

曹禺（原名万家宝）1922年入南开中学。同年张彭春自美国返回南开大学任教，1923年张彭春又去清华筹办清华大学；来去匆匆，曹禺无缘与其见面；直到1926年初，张彭春回到南开，开始重新整顿南开新剧团，并且提出培养演员的重要性，他说："要提倡一种新的剧，必须要有新的演作者。新的演作者，比新的剧本还重要。因为就是新的剧本，无新的演作者，那只是'半幅'剧本，只能读，而不能使观众欣赏、领略，所以提倡新剧，必须新的演作者在先。"

曹禺自幼酷爱戏剧，1925年参加南开新剧团。1926年，高三毕业班游艺大会演出了洪深改译的《少奶奶的扇子》。这次演出是毕业班的演出，曹禺虽然没有机会参加演出，却十分喜欢《少奶奶的扇子》的剧本，几乎都翻烂了。

转年1927年，曹禺在暑假新剧团参加了《压迫》的演出。《压迫》是当时我国戏剧家丁西林的成功之作，说的是：有一位房东太太家，因只有一女，所以房子不租给单身汉。可是女儿已答应将房子租给单身男客，而房东太太拒绝单身汉进住，便去报警。此时恰有女客来住宿，二人假扮夫妻，房东太太带着巡警回来时，看到来的是一对"夫妻"，只好无奈离去。

在剧中，曹禺饰女房客，陆以洪饰男房客，先后两次演出，显示出曹禺出众的戏剧才华，《大公报》发表评论赞誉道：

《压迫》里面都是些有趣而不狂傲的演作，内中又含不少深的意思。我尤其赞成那位做女客的那位先生。我的朋友在我未看戏以前叫我注意现在受过

150

教育的新女子是什么样。他说："你就在那里去看吧！"我细细地看，我不会说什么极文雅的词句，去描写一个"受过教育"的新女子的性格，但是我就觉得演的是我心中所想的那位新女子。这位先生所表现出的能力，同我们行C先生的小姐似乎是一样的。同时我想起那位男客先生，又同我在一起的一先生（他是一个工程师），穿着马裤，的确像个受过大学教育并且出过洋的工程师。这位先生很聪明，表现"好开玩笑"的洋气很好……

至善处而尽善尽美者还是《压迫》，这是以剧的整体说，若以个人讲，在《压迫》中我以为做女客的先生是"了不得"。

他又于寒假前在本年级举行的"1928班师生联欢会"上第三次演出了《压迫》。这次表演"一举一动，惟妙惟肖，滑稽拆白，尽现台上，可称得全场中之明星"。张彭春发现了曹禺，立即加以重点的培养。

曹禺在南开中学排练场所——思敏室

《国民公敌》的艰难演出

张彭春为了培养曹禺，引导他进入戏剧这神圣的殿堂，1927 年的校庆纪念演出，张彭春不选用国内剧作家的剧作，也不选用现成的外国剧作的译本，而是直接选用西方名著易卜生的《国民公敌》英文原作，拿来教曹禺进行翻译演出。当时国内很少有西洋剧目成功演出的先例，而且翻译的西洋剧本多不适合演出。张彭春就让曹禺直接体会"原汁原味"的西方戏剧的精髓。张彭春对学习西方，有他自己独特的看法，他说："所谓'西方化'亦即所谓'现代化'……不徒在攫得现代化之已成物，犹在能创造更新之文化。"①应该说，张彭春对曹禺的培养，教给他学习西方戏剧艺术，不是枝节地教会曹禺演戏如何去做一举一动或者一招一式；创作写什么题目，改译或改编如何具体的改法，而是引导他直接体味经典作品、西方戏剧的精华所在，张彭春首先从《国民公敌》原作品入手，利用挂图讲解易卜生的生平和创作道路，俨然像一堂美育课，进行艺术教育。他要求学生"远观事象，近察国情"②，经过思考和消化，然后结合我国实际和自己编演创作的要求去编译剧本。曹禺回忆说：

> 费时二三个月之久。这个戏写的是正直的医生斯多克芒发现疗养区矿泉中含有传染病菌，他不顾浴场主的威迫利诱，坚持要改建泉水浴场，因而触犯了浴场主和政府官吏的利益。他们便和舆论界勾结起来宣布斯多克芒为"国民公敌"。

> 那时正是褚玉璞当直隶督办，正当我们准备上演时，一天（15 日）晚上张伯苓得到通知说："此戏禁演"，原来这位直隶督办自认是"国民公敌"。

直到该剧原作者易卜生百年诞辰的 1928 年 3 月 23 日（20 日开始彩排）并改名为《刚愎的医生》才得以公演。曹禺饰斯多克芒的女儿裴特拉，张平群饰斯多克芒，"演员表演至绝妙处，博得全场掌声不少"。此戏连演三场。

在改编和演出《国民公敌》后，张彭春还专门作了一次著名的、艺术生活的讲演。这次讲演，深刻地揭示了艺术与人生的内在联系："凡是伟大的人，第一要有悲天悯人的热烈真情；第二要有精细的思想力；第三要有冲淡旷远

①张彭春《"开辟的经验"的教育》，《南中周刊·南开学校 23 周年纪念专号》，1927 年 10 月 17 日。
②同上。

的胸襟。要得到这些美德，不可不管艺术的生活。""她使得人生伟大，她使得人生美丽。"①这些话语激励着曹禺。应该说这时在曹禺的心灵中已经种下了一颗戏剧的种子：他要写《雷雨》了。

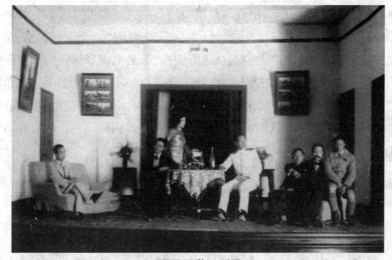

《国民公敌》剧照

曹禺二演《娜拉》的启示

张彭春在导排了《国民公敌》之后，为了纪念南开建校 24 周年决定新剧团排演易卜生的名剧《娜拉》。此时恰逢曹禺中学毕业，学校免试他升入南开大学，所以曹禺有机会参加《娜拉》的排演。张彭春更把曹禺推上了一号角色的位置。曹禺饰娜拉、与他同台演出过《压迫》的同学陆以洪饰郝尔茂、并且有三位老师参加了《娜拉》的演出。这三位都是南开新剧团的老手：一位是饰克罗司大的伉乃如，他是南开新剧团早期演作部部长、南开学校注册课课长兼校长秘书、化学教员；一位是饰林丁夫人的陆善忱，他在南开早期话剧《新村正》中饰老奸巨猾的吴二爷之女吴瑛、在津首演《少奶奶的扇子》中饰主角少奶奶、被称为"南开四大名旦"之一、时任南开学校社会视察委

① 张彭春：《本学期所要提倡的三种生活——在南开学校高级初三集会上的演讲》，《南开双周》第 1 期，1928 年 3 月 19 日。

员会主任干事；第三位是饰兰克的张平群，他在南开早期话剧《新村正》中饰李壮图、后在《争强》中与曹禺同台演出饰工人代表罗大为、被称为"话剧奶油小生"，他是刚刚回国的商学教授。这样一批南开资深先生和教授，如"众星捧月"一般，与曹禺联袂演出《娜拉》，其效果是可以想见的。《娜拉》在西方戏剧中是最难演的一出戏，是检验演员演艺才能的试金石。而曹禺在《娜拉》演出中的表演异常的成功。特别是第三幕中"几乎无一句话无关键，无一动作无暗示"，结果"大得观众之好评"。著名电影导演鲁韧（南开作学生时名吴博）说："曹禺演的娜拉，在我的脑子里是不可磨灭的……我总觉得曹禺的天才首先在于他是个演员，其次才是剧作家。"伉乃如在夸奖曹禺时说："家宝，你是一朵红花，我们都是绿叶！"曹禺转学到清华后，他对易卜生的痴迷仍不减退。

曹禺在南开演出《娜拉》中饰娜拉

1931 年，当清华 20 周年校庆准备纪念演出时，曹禺决定再次排演《娜拉》。他自任导演兼主演娜拉，他还"纠集"了多为演剧老手的南开校友：张联沛去演郝尔茂，孙毓棠去演柯乐克，孙成己去演南大夫，还邀请工大学生、"南开话剧五虎"之一的吴京去演林太太，当年 5 月 2 日这天演出了一场"南开版"的《娜拉》。

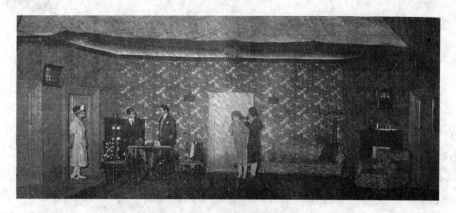

曹禺在清华演出《娜拉》之一幕

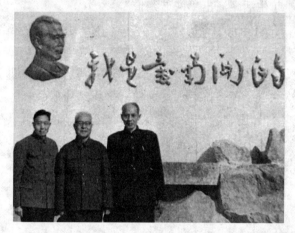

在 1931 年清华演出《娜拉》中饰柯乐克的孙毓棠（右）与老校友合影

　　曹禺痴迷于易卜生，不仅仅在于是他的"问题剧"，而是醉心于易卜生如何捕捉人的灵魂的艺术美感。这一点在许多南开剧人身上都可以找到：贾问津在南开演出《娜拉》后，即著《娜拉》一文，文中写道："易卜生的'问题剧'并不是要宣传什么主义了……他不过给我们一个伟大的灵魂表现罢了。"他还说：当妇女团体赞扬"《娜拉》为世界的女子吐万丈的气焰，对于妇人之自觉和解放给人以新的示启"时，易卜生解释道："我作那剧本的时候，本不是那种意思。我不过作诗罢了。曹禺在回答《雷雨》的创作体会时，说他不是在完成某种特定的任务，而是"情感的需要"，是一种愤懑感情的宣泄，不也是说他"写《雷雨》是在写一首诗"吗！

《亲爱的丈夫》喜剧的演出

1928 年，这年 4 月 28 日，曹禺所在班高三文科政治学班假南开女中礼堂——敬思堂，举行第三次模仿议会。会后举行茶话会。会上，除了演出一般游艺节目外，压轴的节目就是曹禺、江樵和陆以洪三人表演的未来派喜剧《换个丈夫吧》。《换个丈夫吧》讲述的是一个男子鲁雀去世了。鲁雀的妻子又嫁给一个新的丈夫，妻子总是怀念原配丈夫，不满意新的丈夫；新丈夫也不钟意妻子，便说：我想让他活过来，把你带去。不料，鲁雀真的复活了。新丈夫和妻子都很惊讶，妻子思念原配又爱着新丈夫，就让两个丈夫轮流死去再活过来同她一起生活。演出"诙谐绝伦"。

12 月 8 日，在欢送张伯苓出国的大、中、女、小四部游艺会上又演出了喜剧《亲爱的丈夫》。曹禺饰"男性的太太"；王维华饰诗人——"男性的太太"的"黑漆板凳"；马奉琛饰仆人；陆以洪，其与曹禺联袂演出《压迫》中饰男房客，这次在剧中还是饰客人。这位有"新式马福禄"之称的陆以洪与"艺术天才"马奉琛在剧中的一场对话大有"哲学家"的味道。在剧中"黑漆板凳"结婚两个月竟不知其夫人是男是女；而曹禺在剧中与"黑漆板凳"却"谗言不绝，怪态百出"。

学得《争强》极严章法

1929 年是南开学校建校 25 周年，为了迎接南开"刻世纪"即四分之一世纪盛大纪念，张彭春指导曹禺又演出了英国高尔斯华绥的《争强》。这次他们不是用郭沫若翻译的《争斗》（不适合做演出脚本）去排演，而是张彭春给他英文原著让他深入体味原著的精髓、原著的艺术特点、结构、人物性格、语言运用，然后按照自己国情、自己演出的要求让曹禺自己去改译成适合演出的舞台脚本。曹禺"按中国情形加以改译"，成为"中国风味"的剧本。这可以说是曹禺的一次再创作。曹禺改译后给张彭春看，张彭春看后再加以指导，并且给其点出原作者剧作的主题本意不是"斗争"，而是"看谁强"，于是张彭春提出剧名采用中国旧剧《辕门射戟》中的一个词，就叫《争强》。学校还将其排印正式出版单行本。这是曹禺剧作的第一个单行本。

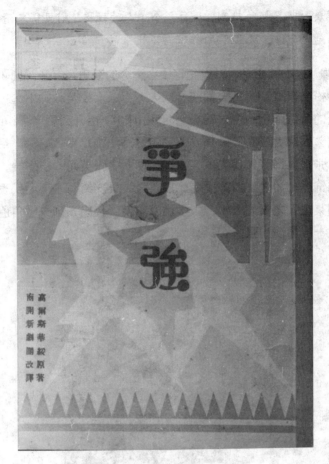

《争强》剧本封面

　　曹禺体会到对高尔斯华绥《争强》原著的阅读、改译、排演的全过程，是一次完整的戏剧艺术体验全过程。他取得了极其丰富的编演经验。曹禺在他写的《争强》的序中比较全面地总结了这次改译体会，谈到了高尔斯华绥的《争强》剧作的结构特点、人物性格的刻画、语言运用的简练等方面，他写道：

　　总观全剧，章法谨严极了。全篇对话尤写得经济，一句一字不是用来叙述剧情，即是对性格有所描摹。试想把一件复杂的罢工经过，束在一个下午原原本本地叙出，不散，不乱，让劳资双方都能尽量发挥，同时个人的特点，如施康伯的昏，王克林的阴，安蔼和的热，魏瑞德的自私，尤其是第二幕第

二节写群众心理喜怒的难测，和每一个工人的性格，刻画得又清楚、又自然。这种作品是无天才、无经验的作家写不出来的。

　　《争强》这次演出是"刻世纪"盛大纪念的演出，南开新剧团一改过去女扮男、男扮女模式，演员全都统一从大、中、女校及教师中选拔，完全适合饰演角色的身份，组成了一个强大的演出阵容，南开话剧老手纷纷披挂上阵：教师中陆善忱饰大成铁矿矿长安蔼和、优乃如饰董事魏瑞德、吕仰平饰董事施康伯、张平群饰工人代表罗大为；大学女生张英元、王守嫒、沈希咏和张家印分别饰罗大为之妻罗陈爱莲、矿长之妻吴安绮丽、工人代表陶恒利之女陶美芝和某工人之妻尤大嫂；大学生万家宝（曹禺）饰一号角色大成铁矿董事长安敦一；导演为张彭春。

在《争强》中饰陈爱莲的张英元

　　全剧先后共演出三场，场场爆满。"每有四人之椅，挤坐六人。""恐在今日全中国中，无能伯仲者。"

　　这次编演活动还引出一段中国话剧史上颇有影响的故事：刚刚从英国回国、后来鼎鼎大名的黄作霖，在《大公报》上连续发表南开《争强》演

出的评论，因此导致了中国三大著名编导艺术家的首次会面，并建立了终生的友谊；也因此黄作霖被特聘为南开大学教授，成为被后人传颂的一段历史佳话。

　　曹禺这时已经取得了丰富的舞台经验，积累了驾驭创作大型剧作的能力。曹禺1930年转学到清华以便进一步学习西方戏剧，丰富自己的戏剧知识并掌握创作能力。1933年他终于完成了自1928年便开始构思的第一部代表作《雷雨》……终于成了一代戏剧大师。

《争强》第一幕

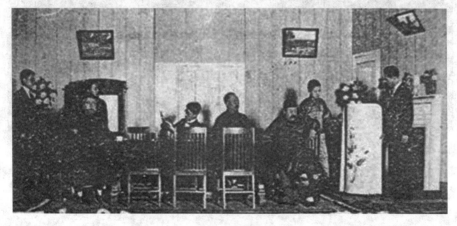

《争强》第一幕又一景

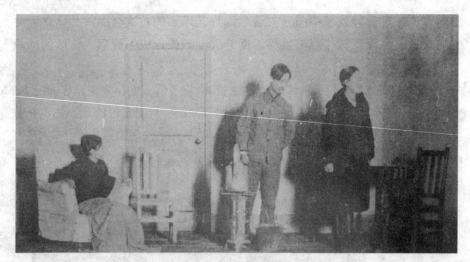

《争强》第二幕第一场

《争强》第二幕第二场

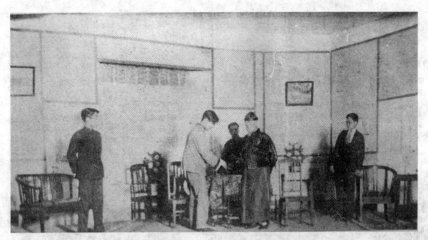

张彭春导演《争强》第三幕（左三曹禺饰董事长安敦一）

曹禺改编并主演《新村正》

1934 年秋，曹禺接受老同学河北女子师范学院外文系主任杨善荃教授的邀请，回到天津这个生他养他的故土，任女师教授。

这年欣逢他的母校南开学校 30 周年校庆；恰好是扩建礼堂，举行"瑞廷礼堂"落成典礼（"瑞廷礼堂"是天津著名企业家章瑞廷资助扩建的。礼堂有双层看台，设 1700 座位；舞台后，有三层楼可供化妆、演出预备的场所，当时《大公报》《益世报》均称该大礼堂为"中国话剧第一舞台"），正可上演一台大戏，来庆祝庆祝。因此，张彭春与师生都认为这一年不可无新剧演出。

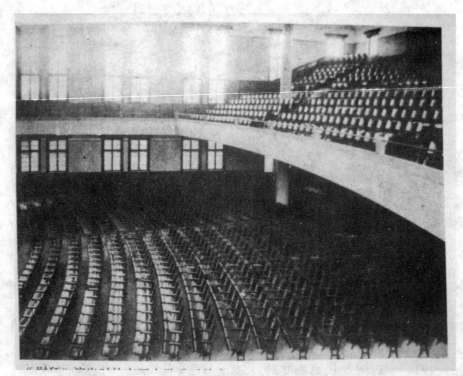

南开学校 1934 年建成的可称"中国第一话剧舞台"的瑞廷礼堂内景

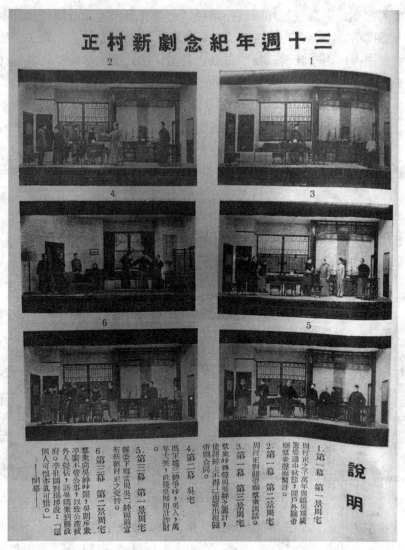

曹禺 1934 年改编本《新村正》剧照

此时，曹禺到天津，距离校庆还有两周时间，经过一再协商，新剧团还是决定演戏。于是，张彭春与曹禺商定改编 16 年前的保留剧目《新村正》，改编本由"张彭春、万家宝二先生商定改编方案后，由万先生一手写成"。

曹禺将原剧五幕精简为三幕。原第一、二幕主要是交代人物及事件过程，第三幕才凸显矛盾；改为第一幕就单刀直入将矛盾呈现在观众面前，

将主要人物李壮图直接与外国买办魏经理交锋并推出吴二爷施计让外国人到关帝庙捣乱、让众绅与买办魏经理续签借款 2000 元的合同，将关帝庙长期租给外国人，而李壮图只得与民众去县城请愿。第二幕突出吴绅施计，让众绅及村正出钱赎地并面允村正儿子作村正。吴女劝父吴绅顾团体、爱名誉，吴绅却说："我并不爱钱，也不喜欢跟外国人来往，可是我最喜欢用人。"第三幕村正被骗卖房，吴绅被委为新村正，他还怨村民"不管公众事"并说"愿意为公众做好事，可是公众不容我那么做……现在我可以跟你们一同去办。"李壮图叹息："这个人可恨，亦真可惜。""全剧寓有教育意味"，突出刻画了吴二爷这个人物以及李壮图"怒极，顿足，以手杖指之"对时代的控诉。

曹禺此时刚刚创作并发表了他的处女作《雷雨》，他以大手笔删削原著《新村正》的枝蔓和众多次要人物，突出主干，重点刻画人物；使改编本的《新村正》结构更加紧凑，令观众看完第一幕便急着想看第二幕。

《新村正》剧照（右一周英，右三万家宝）

这次演出，剧团老团员亢乃如、吕仰平、陆善忱等再次登场，还有剧团新秀张景泰、周英、侯广弼、徐兴让亮相，而曹禺饰一号人物"吴二爷"吴仲寅。他的这次表演"颇成功"，"万家宝君所饰的吴仲寅最精彩，动作表情都有力的表现。在口白方面，更为成功……"

这次舞台美术是由著名建筑及舞美设计家林徽因精心设计，虽然没有外景，但室内设计古朴、典雅，灯光柔和，由明渐暗，"颇具匠心"。

舞美设计林徽因 1928 年结婚照

《财狂》的改译及演出

1935 年在天津的戏剧界，甚至是中国的戏剧界有两大盛事：一件是 8 月由南开新剧团吕仰平任导演，天津师范学校孤松剧团在天津首演曹禺的处女作《雷雨》；另一件事是 12 月曹禺与张彭春合作改译并演出了法国莫里哀的名剧《财狂》（一译《悭吝人》）。应该说这两件事都是和曹禺息息相关的，也提高了曹禺的知名度。这里只说第二件事。为了纪念南开校庆，张彭春与曹禺商定改译演出法国莫里哀的《悭吝人》。两人商定后，由曹禺改译。

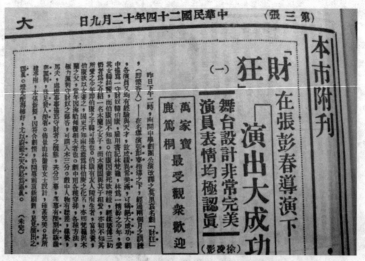

《财狂》首演《大公报》的评论与报道

张彭春在谈到改编外国名剧的时候曾说过:"我们根据活的需要,对于文化成品感觉不满,有了这样的感觉,我们才用想象。由想象的构造,拟定活的需要的解决方案。在这时,一切文化成品,无论中外,都是新创造的资料。至于那文化成品的价值,却在创造边(Creative Margin)上来估定。"巩思文在《〈财狂〉改编本的新贡献》一文中解释说:"对于原剧本不是盲目的全盘接受,却也不是折衷派,打折扣,要半盘,而是满足此时此地的新创造。"曹禺根据张彭春的这一思想,在改译《财狂》时,采取不同于翻译《国民公敌》,也不同于《争强》的方法,而是改译的手法更加成熟,更多地联系社会现实和表达自己的思想。

《悭吝人》原著五幕,结构较松散,需经过两场人物介绍,才能引入主角;而曹禺是将"一切陈腐,无用,缺乏意义,不合身份的穿插完全删掉。"①他采取单刀直入的手法,把全剧压缩为三场。戏一开场,就是账房先生林梵籁与主人家的小姐韩绮丽调情。紧接着就引入主角韩伯康出场,场面立刻紧张起来。全剧中间增加了六个穿插并改换穿插的位置,还在三个人物韩伯康、费升、贾奎身上使用了旁白,加深解释人物的内心活动。改编的人名让人"感到亲切而顾名思义,更会使我们想象到他们性格和身份,我们不能不叹服改编者的苦心"。

① 巩思文:《〈财狂〉改编本的新贡献》,《南开校友》第一卷第4-5期合刊,1936年2月15日。

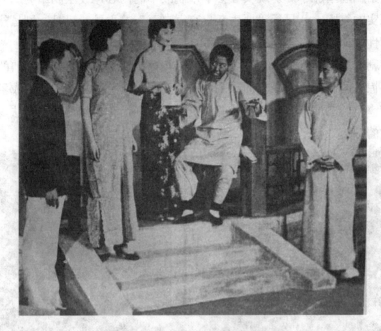

《财狂》中傅三奶奶（王守媛饰）说项

严仁颖在《财狂》中饰贾奎，李若兰饰木兰

《财狂》徐兴让饰林梵赖（下）与鹿笃桐饰韩绮丽

在第三场增加了影射现实社会中币制改革的内容，使全剧结构严谨，烘托了现实的氛围，凸显了"要生活只有靠自己"的主题。可是，剧虽然增加了现实性，却削弱了剧的时代感。

本剧的舞台美术设计者是名家林徽因。评论认为其舞美是"空前的舞台装饰，惊人的成功，布景方面……无论角度明暗，色线，都和谐的成了一首诗，有铿锵的韵调，有清浊的节奏；也是一幅画，有自然得体的章法，有浑然一致的意境"。[①]

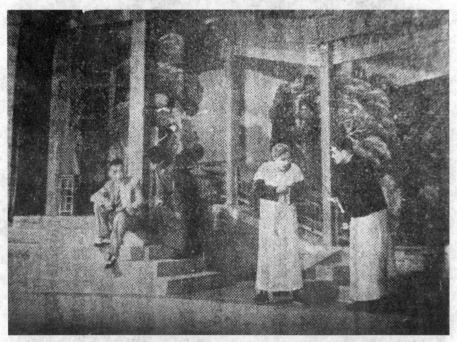

《财狂》之一个场面。左起房德奎饰韩可扬、侯广弼饰韩仆费升、
万家宝饰韩伯康、沈长庚饰施墨庵

岚岚在《看了〈财狂〉后》评论曹禺表演才能时，写道：

他是支配全剧成败的一个最重要、最费力的角色，那种吝啬、寒伧守财者种种丑态，抱肩缩背的窘状，抓耳抚腮的彷徨，患得患失的心理，令人发噱的语言，万君饰来可谓刻画入微，入木三分，一丝不苟；他能运用丰富灵敏的想象，将韩伯康的人格、整个灵魂附入自己的躯壳内，显现在我们面前

①伯克：《〈财狂〉评》，《益世报》1935年12月11日。

的不复是万家宝先生其人，而是活生生的韩伯康吝啬的老财迷。……至后半场的发觉丢失股票后疯狂的独白，号呼，茫然暴跳，扑倒的动作，则较前半成功，为万君表演天才流露的最高峰。

这可以说是对曹禺在《财狂》中饰韩伯康表演天才的最全面而完美的评价。

万家宝饰《财狂》中的主角韩伯康

誉满华北的《财狂》演出

　　1935 年是我国戏剧活跃的一年。中国戏剧协会在南京组织了一次大型联合公演。与此同时，天津剧坛也有一次蜚声华北的演出活动。这就是两位名家张彭春和曹禺联袂策划演出的《财狂》。《财狂》是张彭春和曹禺合作，改译自法国莫里哀的名剧《悭吝人》。由张彭春导演，万家宝（曹禺）主演。《财狂》经过三个月的译改、排练，于 12 月 7 日首演[①]，由于演出的成功，受天津赈灾和儿童救济组织之邀，又做了第二次公演。[②]当时天津《大公报》评

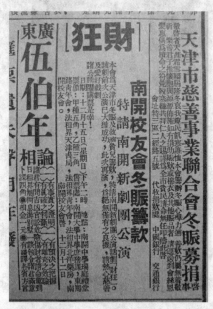

《大公报》刊《财狂》再次演出广告

　　① 《大公报》《益世报》，1935 年 12 月 7、8、9 日。
　　② 《益世报》，1935 年 12 月 15 日。

价"《财狂》在张彭春导演下，演出大成功，舞台设计非常完美，演员表情均极认真，万家宝、鹿笃桐最受观众欢迎"，《益世报》以《南开新剧团公演莫里哀〈财狂〉专号》以整版的篇幅报道和评论达半月之久。远在北京的巴金、郑振铎等人都专程来津观剧。南北呼应，形成了这一年我国话剧舞台的繁荣景象。

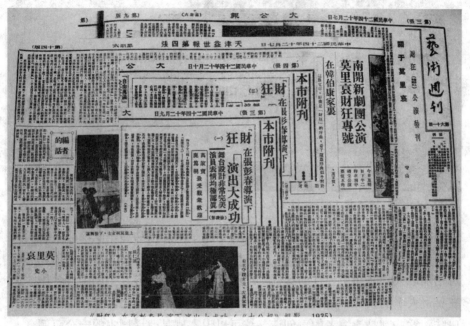

《大公报》《益世报》有关《财狂》的公演评论报影

当年，张彭春作为指导，同梅兰芳赴苏联演出刚刚回津。在当时被称为世界戏剧中心的莫斯科观看了许多戏，并同苏联戏剧家交流了经验，吸收了欧洲戏剧的新成果；而曹禺刚刚发表了他的成名作《雷雨》。这次改译和演出《财狂》是一次新的尝试。从剧本选择、改编、导演、表演到舞美设计，都是精益求精。

首先，剧本是选取过去很少涉猎的法国 17 世纪的名剧来改编。张、万两位过去曾多次合作，改编了《国民公敌》《争强》《新村正》等剧本。《财狂》的改编是按照张彭春的"一切文化成品，无论中外都是新创造的原料……根据活的需要来进行新的创造"的创作思想，加上曹禺已臻成熟的经验，精

1935 年 12 月 7 日《大公报·艺术周刊·财狂公演特刊》

于组织情节变换、善于穿插的手法，驾驭文字娴熟的功力来改编的。他们将原作删改，保留了原剧的精髓：主人公惜财如命的性格，人物间诙谐讽刺的对话加以人物之间交代性的穿插，增添了新的讥讽内容，全剧由五幕压缩为三幕，人名的设计、语言的表达、环境的安排都很中国化，适合中国观众的口味，这些都是改编者的再创造。这可以说本剧是改译剧本的一个范例。[①]

其次，是导演和表演的成功。张彭春在导演中运用多样和统一的辩证关系，以及表演和舞美设计中的动韵原则，如急缓、大小、高低、动静、显晦、虚实等方面的把握，使得剧情发展，紧凑顺畅；人物表演，耐人寻味。表演上特别是主角万家宝饰的韩伯康，"把一个悭吝人的心理，无论悲哀与快乐，也无论疯狂与安逸，都写在自己的眼睛上、字音上、肌肉上、动作上，深深镌刻在观众的心板上；无论一谈一笑，一走路一咳嗽都成就了一种独特的风格和财狂的典型。"[②]

① 伯克：《〈财狂〉评》，《益世报》，1935 年 12 月 11 日至 12 日。
② 同上。

172

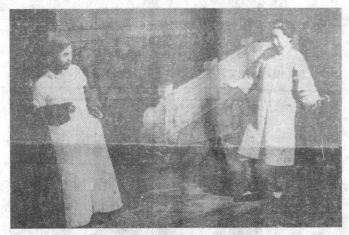

《财狂》中曹禺饰韩伯康与王守媛饰傅三奶奶

再次，舞美设计，由于张彭春同建筑学家、舞台美术家、诗人林徽因的设计，全台立体的布景、灯光色调的明暗，"都和谐的成了一首诗"。三幕布景未换，废除了幕布，改用灯光色调，标示早、中、晚三个场景，也是一种新的设计。这可能是张彭春得益于苏联导演梅耶荷泽的启示。造成的环境有如"铿锵的韵调，有清浊的节奏，也是一幅画，有自然得体的章法，有浑然一致的意境"。①

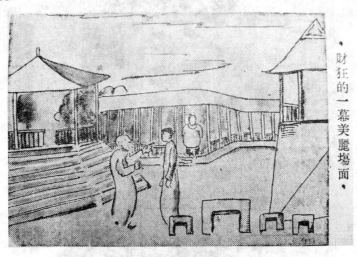

《财狂》素描

① 伯克：《〈财狂〉评》，《益世报》，1935 年 12 月 11 日至 12 日。

《财狂》中饰韩绮丽的鹿笃桐（右）与饰木兰的李若兰

饰林梵赖的徐兴让

《今晚报》举行《曹禺与天津》征文活动该报副刊部主任吴裕成与崔国良拜访
《财狂》首篇重点报道文章的作者徐凌影并合影

曹禺最早剧作是译剧《国民公敌》

　　我们曾经认定1929年演出、1930年南开新剧团出版的"南开新剧团丛书"之一的、张彭春万家宝改译的《争强》是曹禺最早的剧作单行本。现在，我们又发现了有关1927年排演过的张彭春、万家宝翻译的"《国民公敌》舞台演出本"的信息材料。这是一册《国立戏剧学校第九届公演易卜生著五幕剧〈国民公敌〉秩序单》，正文共18页。该《秩序单》标明："翻译者张彭春、万家宝"。《秩序单》中，收有导演王家齐《〈国民公敌〉的演出》一文。文中写道：

　　本剧公演所采用的舞台本是南开剧团的舞台成功本，和原本有些增减；但既不损伤易卜生的原来味道，及其精神，又容易说出来使人听了懂。虽然这次是纯以易卜生式的演出，我们也只有采纳这一舞台本。无论从哪一方面讲，都很适宜，尤其是这一本翻译剧，却不像一般翻译的那样"非话"。

　　这里所说的"南开剧团舞台成功本"，就是南开新剧团1927年排演，直到1928年才得以演出的《国民公敌》。后来曹禺回忆说：费时二三个月之久。这个戏写的是正直的医生斯多克芒发现疗养区矿泉中含有传染病菌。他不顾浴场主的威迫利诱，坚持要改建泉水浴场，因而触犯了浴场主和政府官吏的利益。他们便和舆论界勾结起来，宣布斯多克芒为"国民公敌"。那时正是褚玉璞当直隶督办，正当我们准备上演时，一天（10月15日——笔者注）晚上张伯苓得到通知说："此戏禁演"。原来这位直隶督办自认是"国民公敌"。

　　谈到这个翻译本，还得从1927年说起：当时，张彭春发现了曹禺的戏剧天才以后，为了培养曹禺，引导他进入戏剧这座神圣的殿堂，1927年校庆纪念演出，张彭春不选用国内剧作家的剧作，也不选用现成的外国剧作的译本，而是直接选用西方名著易卜生的《国民公敌》英文原作，拿来教曹禺进行翻

译演出。当时国内很少有西洋剧目成功演出的先例，而且已有该剧的翻译剧本（1918 年《新青年·易卜生专号》就有最早的译本），但多不适合演出。张彭春就让曹禺直接体会"原汁原味"的西方戏剧的精髓。张彭春首先从《国民公敌》原作品入手，利用挂图讲解易卜生的生平和创作道路，俨然像一堂美育课，进行艺术教育。他要求学生"远观事象，近察国情"[①]，经过思考和消化，然后结合我国实际和自己编演创作的要求，由曹禺自己去改译。曹禺回去就把它翻译了。

该剧直到原作者易卜生百年诞辰 1928 年 3 月 23 日（20 日即重新彩排）才得以公演。曹禺饰演斯多克芒的女儿裴特拉，张平群饰医生斯多克芒。此戏南开新剧团正式公演时，连演三场。

现在看来，当时连演出都"属冒险"，何敢谈"张彭春、万家宝翻译"呢！肯定更是不敢正式出版了！

曹禺居然保留下来了当时翻译的《国民公敌》舞台演出本，即属不易。它不像后来在 1930 年铅印出版的改译剧本《争强》是经过改编的，人物、背景都中国化了；而这个本子，曹禺一直保存到 1936 年 8 月去南京国立戏剧学校任教。当时根据教学的需要，就在 1937 年 1 月 7—9 日在南京剧校拿这个本子给学生当范本，在南京世界大戏院做实验演出，于每天午晚共演 6 场。更属不易！

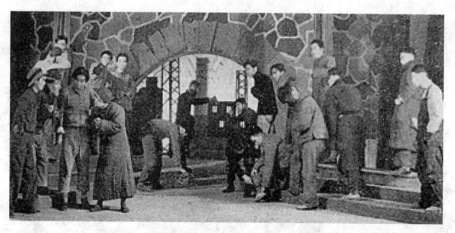

1937 年南京戏剧学校演出《争强》剧照

[①] 张彭春：《"开辟的经验"的教育》，《南中周刊·南开学校 23 周年纪念专号》，1927 年 10 月 17 日。

从前引王家齐导演的那段文字中，可以知道张彭春、万家宝翻译的这个"舞台演出本"，虽然算不上精品，还是忠于原著"纯以易卜生式的"话语演出，但比起"非话"的译本来，"无论从哪一方面讲，都很适宜"舞台演出的了。可惜这个本子，现在一直没有见到。它虽然没有完整保留下来，但令人欣慰的是，这个 18 页的《〈国民公敌〉公演秩序单》得以保留，除证实了张彭春、万家宝 1927 年南开新剧团演出的是他们自己翻译的舞台脚本外，还保留下来一个根据这个译本、由南京剧校"二年级生文治平编"的《〈国民公敌〉剧情分幕说明》，同南开新剧团演出时一样，也分五幕："第一幕毒水的发现；第二幕改革的推进和折冲；第三幕变卦；第四幕国民的公敌；第五幕强有力的决定"。全文近 4000 字。我们仅引其中第三幕的一段：

　　这"卦"变得太厉害太出司医生的意料之外：他一下变成一个孤立的人了。但他还是有办法的：他要"买一面锣在街头巷口去念那篇文章"。就算是真像可恶的阿斯拉克孙所说："没有一个人跟着他走"吧；可是贤惠的司夫人却气着说了："不要退缩，汤姆，我叫孩子们跟着你走!"

　　仅此一段"剧情说明"，就可窥见张彭春、万家宝所译的《国民公敌》剧本，是相当忠实于原著的，和《分幕说明》文中所摘引的其译本中的两三句原文，就可以窥见曹禺早期个性化、口语化的语言特色的一斑了！

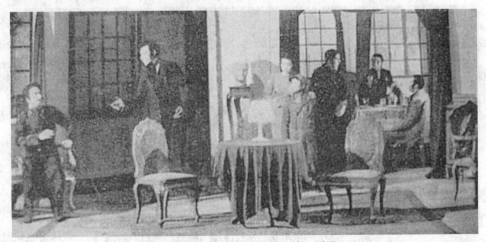

1937 年南京戏校演出《国民公敌》剧照

综上所述，这个"《国民公敌》的舞台演出本"，应该是曹禺最早从事戏剧写作的作品。翻译，也是一种创作，因此"《国民公敌》舞台演出本"，应该是曹禺最早的剧作了。那时，曹禺才十七岁。

从天津南开新剧团走出的曹禺

　　蜚声世界的戏剧家曹禺是从天津走出的。他的剧作《雷雨》《日出》《原野》和《北京人》等真实而深刻地反映了 20 世纪中国社会的现实，许多都是以天津为背景或原型创作的。

　　曹禺（1910—1996），原名万家宝，祖籍湖北潜江，生于天津，1922 年入素有反帝爱国和话剧演出传统的南开学校。1925 年他加入南开学校新剧团，在我国著名导演张彭春指导下，1927 年在丁西林的《压迫》中扮演了女房客，显露出他优异的表演天才，被观众称赞为"了不得"的演员。①曹禺在这里演出了许多中外名剧如《国民公敌》《娜拉》《争强》等，"幕幕精彩，处处动人。"电影导演鲁韧说："曹禺的天才，首先在于他是个演员，其次才是个剧作家。"②

　　1925 年曹禺参加了南开中学文学会，曾任总务股委员（不设常务主席）、会议主席。他在学期间，创作了许多诗歌、杂文和小说，并任校刊《南中周刊》编辑、《南开双周》戏剧编辑、《南开大学周刊》特约撰稿员、南开大学出版社编辑部文艺组编辑等。由他编辑的有《压迫》和《疯人的世界》剧本等。

　　曹禺在张彭春指导下，共同改译并演出多幕剧《国民公敌》《争强》和《财狂》，个人改译了独幕剧《太太》和《冬夜》等剧本。③这其中有的是我国首次译出；有的虽有译本，但不适合演出，他们的改译剧本都可作演出脚本。很多改译剧本都被校内外许多剧团采用，有的还被南京国立戏剧学校作为教材多次公演。④

　　① 见崔国良：《曹禺早期改译剧本及创作》，辽宁大学出版社，1993 年版。
　　② 同上。
　　③《大公报》，1937 年 5 月 15 日。
　　④《历届公演剧目表》《国立戏剧学校一览》，1936 年版。

1993 年出版《曹禺早期改译剧本及创作》书影

　　曹禺在南开中学、南开大学和天津生活期间，打下了坚实的戏剧知识和创作基础，积累了丰富的生活素材，开始构思《雷雨》。为了进一步提高和发展他的戏剧才能，1930 年他转学到清华大学西洋文学系，潜心于西洋戏剧文学的学习和研究。其间，他完成了《雷雨》的创作。

　　《雷雨》是他对社会不满和生活受压抑的一种感情的宣泄，深刻揭露了旧社会的残酷和黑暗，预示了腐朽社会的必然瓦解和灭亡。《雷雨》的问世，使我国戏剧进入了“雷雨时代”。1936 年他又完成了《日出》的创作。《大公报》在授予《日出》文艺奖时，认为曹禺“对社会的正义又怀了怎样的热情……他由我们这腐烂的社会层里，雕塑出那么些有血有肉的人物，责贬，继之以抚爱，直像我们这时代突然来了一位摄魂者……”①

　　① 田本相、黄爱华编《简明曹禺词典》，甘肃教育出版社，2000 年版。

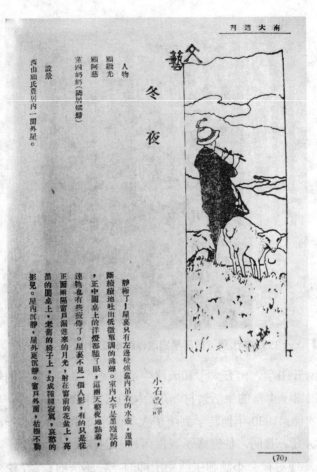

《南大周刊》发表《冬夜》首页

同年，他到南京国立戏剧学校任教。他又创作了《原野》。继之他又写出了《蜕变》《北京人》《家》、电影《艳阳天》等。《北京人》标志着曹禺创作达到了炉火纯青的地步。新中国成立后他还创作了《明朗的天》《胆剑篇》和《王昭君》等剧作。笔者还发现新中国成立初期，他创作的电影剧本《工人田小富》，显示出他对新社会的热爱之情。①他的剧作被译为 14 种语言出版和演出，蜚声世界。

①《工人田小富》（电影剧本），《北京文艺》第 1 卷第 5 期，1951 年 1 月 10 日。

182

少小离家老大回^①

——曹禺与南开大学出版社

"我这是少小离家老大回呀!""我永远也忘不了南开对我的培养和教育,我的一生是同南开联系在一起的。"这是曹禺1985年在南开大学出版社承办举行的首次曹禺戏剧学术讨论会上说的一番发自肺腑的话。早在20世纪20年代末,即1929年,南开大学为了加强南开大学的出版事业,组建了南开大学出版社,以出版期刊为主,先后出版了《南开大学周刊》《〈南开大学周刊〉副刊》《南开大学半月刊》和《经济》《文学》《社会科学》等专号,还出版了《响导》等图书。曹禺入南开大学不久,就被《南开大学周刊》聘为特邀撰稿员和编辑。

南开大学出版社出版的《南开大学周刊》《南大副刊》等刊物

曹禺早在入大学前,在南开中学就已经是天津小有名气的新剧天才,被称为"了不得"的演员了。曹禺15岁时作为主席,他主持了"南开中学文学

① 本文2005年4月27日《中华读书报》发表时,题为《曹禺:少小离家老大回》,有删节。

会"的工作；16 岁时与文学会组织了天津的文学团体"玄背社"，创办了第三大报《庸报》的副刊——《玄背》文学专刊（共出版 26 期），发表了他的文学处女作，万言小说《今宵酒醒何处》，并且首次启用他的笔名"曹禺"。

17 岁的曹禺担任了《南中周刊》《杂俎》《论述》专栏的编辑，发表了许多诗歌和杂文，显露出他的文学才能。特别是在一篇三千言的杂文《杂感》中表露了他的心声，他说："种种社会的漏洞，我们将不平平庸庸地让它过去。我们将避去凝固和停滞，放弃妥协和降服，且在疲敝困惫中要为社会夺得自由和解放吧。怀着这样同一的思路：先觉的改造者委身于社会的战场，断然地与俗众积极地挑战；文学的天才绚烂地造出他们的武具，以诗、剧、说部向一切的心营攻击。"

这段文字是年轻的曹禺决心用文艺作武器，争取为社会的自由和解放的宣言。

《玄背》第 15 期目录

曹禺在南开大学出版社成立后，被聘为南开大学出版社编辑部的编辑，并且显露出他的戏剧文学的才华。曹禺在张彭春教授的指导下，改译英国著名作家高尔斯华绥的三幕剧《争强》，演出并出版作为《南开新剧团丛书》之一的单行本，全书三万余言。这是目前我们见到的曹禺最早的单行本著作。他在为《争强》写的序言中说："全剧，章法严谨极了，全篇对话尤写得经济，

一句一字不是用来叙述剧情，即对性格有所描摹。"此时，曹禺已经从国外名家剧作中借鉴到外国剧作家的创作精髓。

这一年，曹禺又接连在南开大学出版社出版的《南开大学周刊》第74、77 期上，先后发表了他的两个改译外国剧本《太太》和《冬夜》。这两个剧本都是万余字的独幕家庭剧。这时的曹禺已经确立了他的志向，决定在戏剧方面发展他的才华，并且开始构思他的《雷雨》。可以说南开大学出版社为曹禺施展他的才华，培养他的戏剧才能提供了沃土。第二年他转学到清华大学，选修西洋文学，集中精力钻研外国戏剧，完成了他的戏剧创作《雷雨》。

五年以后，曹禺又回到天津，在河北女子师范学院任教授。这时他的《雷雨》已经发表，名声大振。同时，曹禺还回到南开客串参加南开新剧团的编演活动。1934 年在导师张彭春教授的指导下，他们二人合作改编了张彭春主笔的南开保留剧目《新村正》，由五幕改编为三幕演出，并由曹禺主演乡绅吴仲寅。改编后的《新村正》"结构的严紧，使观众的心情总在紧张，一幕演完想看下幕。" 1935 年在导演张彭春的指导下，改译了法国著名戏剧家的五幕名剧《悭吝人》，改译为三幕，更名为《财狂》。曹禺饰主角韩伯康。演出获得极大成功，轰动华北。巴金、靳以、郑振铎等名家均来津一睹风采。本剧与前剧布景均由梁思成的夫人著名建筑设计家、诗人林徽因女士设计，异常新颖。

此后，曹禺又离津，辗转外地，皆因日寇侵华、解放战争与天津隔绝；新中国成立后，由于"左"的思想的干扰，他也很少与母校沟通。

多年以后，"四人帮"被粉碎，我受命于1983 年重新组建出版社。不久，我们发现南开大学抗战前曾有出版社，万家宝（曹禺的本名）还是出版社编辑部首届编辑。我们还发现南开学校20 世纪就曾编演新剧（话剧早期叫名），且历史悠久，在话剧史上具有开创性。我们就搜集了南开戏剧资料，编纂为《南开话剧运动史料（1909—1922）》一书，准备在南开学校建校80 周年、南开大学建校65 周年，南开大学出版社55 周年时出版。我们知道曹禺是南开新剧团的老手，就想请他为我们的书写序。当我去拜访他时，对此他异常的感慨。原来，他1930 年曾有搜集戏剧资料的打算，但未能实现。新中国成立后，有关部门曾有搞话剧史料的计划。当时，周总理一再嘱咐："要把天津和北方其他各地的早期戏剧运动写上去。"曹禺说："都因为我太忙了，没有做。"

又由于当时"左"的思潮的影响，建国十年大庆时曾出版过《中国话剧运动五十年史料集》，先后出版了三集，却没有收进天津和北方的演剧史料。周总理看后非常不满，当面就同戏剧评论家凤子说："为什么北方这么重要的戏剧活动一点都不谈呢？"曹禺听了我们编的《南开话剧运动史料（1909—1922）》一书的情况介绍以后，兴奋地说："周总理在世时，早就要求我们搞，可惜我太忙。今天你们做了这件事，太好了。你们的书出来了，就不怕人家不承认，二十年以后让评论家去评论吧！"曹禺如约给我们写了一篇长长的序。于是一部《南开话剧运动史料（1909—1922）》便出版了。曹禺在《序》中谈到了中国话剧的起源，南开新剧团的历史和他从事话剧的经历，耐人寻味。

《南开话剧运动史料（1909—1922）》书影

此前《南开大学学报》较早地发表了南开校友田本相评论《雷雨》《日出》的论文。在学术界产生了较大的影响。后来作者将论文收入他的《曹禺剧作论》，该书是获得全国第一个"戏剧理论著作奖"的著作。为了进一步推动曹

禺戏剧的研究，繁荣中国话剧，南开大学出版社与中国话剧文学研究会筹备委员会商定由南开大学主办，南开大学出版社承办，举行了全国首次曹禺学术讨论会，即《曹禺75周年诞辰暨话剧活动60周年学术讨论会》。

为了迎接会议的召开，出版社还组织出版了田本相等编的《曹禺年谱》。曹禺认为他的年谱不好做，尤其是1949年以前部分。为了慎重，曹禺要求亲自看稿，我作为责任编辑，把编好的稿子送给他看。我还把我搜集到的有关他在剧专导排和在重庆时期活动的一些资料补入年谱。他看了以后很高兴，认为年谱的作者："音实难知，知实难逢，逢其知音，倍觉高兴。"这次会议后，出版社还出版了这次会议上的论文集《曹禺戏剧研究集刊》。《年谱》和《集刊》的出版，为曹禺研究提供了重要史料和研究新成果，对推动曹禺研究的开展起了促进作用。

曹禺关于《新村正》的评价（《致崔国良》）

这次会议后不久，曹禺先生给我写了一封信。他说："在渝见南京大学陈白尘教授，他的研究生正致力于中国话剧史。曾闻我出版社已印出《南开话剧运动史料》一书，他们急需该书一读；尤其是《新村正》剧本。据说此剧

早于胡适的《终身大事》，应有所改正。"我们立即按照他的要求，把我们出版社的《南开话剧运动史料（1909—1922）》寄给陈白尘先生。不久，陈白尘，董健主编的"国家六五规划科研重点项目"《中国现代戏剧史稿》出版，并被评为"国家优秀图书"。《史稿》运用了《南开话剧运动史料》一书的大量史料，以近万字的篇幅，叙述了南开话剧在中国话剧史上的贡献和地位。《史稿》认为："以上海为中心的文明新戏随着春柳派的曲终人散，天知派的蜕化变质，在南方已经衰落时期"而"南开新剧团自诞生之日起就是一个组织健全、宗旨纯正、领导得力、团结齐心的业余剧团"，则"上举诸派弊害自谓已洗之净尽，未留丝毫恶迹"而发扬"纯正之主旨"尚方兴未艾。特别到五四运动前夕，南开新剧团于1918年由副团长兼导演张彭春主笔的五幕新剧《新村正》是"较早揭露辛亥革命的不彻底性，突出地表现反帝反封建的时代呼声的一部作品"，是"新浪潮的代表作""有划时代的意义""标志着我国新兴话剧一个新阶段的开端"。"《新村正》的问世，宣告本世纪初以来中国现代戏剧结束了他的萌芽期——文明新戏时期，而迈入了历史的新阶段"，也就是中国现代话剧阶段。该书以上叙述可以说确立了南开新剧和南开新剧团，以及他的重要领导者张彭春，在中国现代话剧形成中的开创意义和历史地位。这其中也饱含着曹禺的组织和传播的重大作用。

1991年8月我们又编纂第二本《南开话剧运动史料》。我们在问及准备收入他在南开大学出版社期间改译的三个剧本：《争强》《太太》和《冬夜》时，他除了回答译剧的背景外，还激情感奋地说："在南开，环境很好，师生一起演戏。他们有多年的经验。南开演戏是个传统，到演戏时不分师生。张伯苓先生看了我演的戏，很赞赏，他夸奖我演戏非常好。当时很多老师岁数都很大。伉乃如（化学教师、后任注册课主任、校长秘书）跟我用天津话说：'家宝哇，你是一朵红花，我们都是绿叶'。他们为了培养一个学生，对我们肯花心血。"他应我们的要求又为《南开话剧运动史料（1923—1949）》一书题词："南开话剧，寓教于乐。"

曹禺题词

　　1993 年在南开大学出版社成立 64 周年，重建 10 周年时，他又题词："重振南开出版新风"，为南开大学出版社提出了殷切的期望。

中西文化交流史上一大功臣^①

——天津人张彭春早年与中国戏剧大师
梅兰芳、曹禺的一段传奇经历

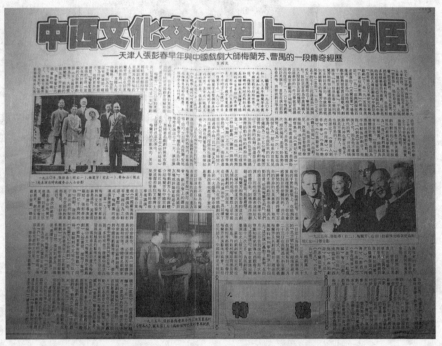

2002 年 5 月 1 日《今晚报》美国版

①《今晚报·美国版·特稿》在转载本文时加了如下按语："1930 年和 1935 年梅兰芳率团赴美国和苏联演出，把中国京剧介绍给世界。此后梅兰芳的表演艺术就和苏联的斯坦尼拉夫斯基的体验派表演体系，德国的布莱希特的表演体系，并称世界三大表演体系。最近中国中央电视台《东方时空·记忆》节目《梅兰芳在一九三〇》中说：梅兰芳在整个访美过程中有两个人起到了重要的作用。其中之一就是天津的张彭春。张彭春是访美演出的倡导者。最近《今晚报·副刊》刊发崔国良先生的文章，披露了这段极具传奇色彩的经历。本报特全文予以刊载。"2002 年 2 月 27 日《今晚报·副刊增刊》和 2002 年 3 月 26 日《作家文摘·文苑春秋》全文摘载时，题目均为《张彭春·梅兰芳·曹禺》。

1930 年和 1935 年梅兰芳率团赴美苏演出，把中国京剧介绍给世界。此后，梅兰芳的表演艺术就和苏联的斯坦尼斯拉夫斯基的体验派表演体系、德国的布莱希特表演体系，并称世界三大表演体系。在梅兰芳整个访美过程中有两个人起到了重要的作用。其中之一就是天津的张彭春。张彭春是访美演出的倡导者。

张彭春（1892—1957）字仲述，南开、清华教授。其兄张伯苓是南开大学校长。其父张云藻，人称"琵琶张"。张彭春受其父影响，酷爱戏剧。他早年留美，虽然主修哲学和教育，但他用较多的时间学习西方戏剧，以致他的母校哥伦比亚大学出版的《中华民国名人传记辞典》中误记为"在哥伦比亚大学研究文学与戏剧"了。1927 年，孟子的 72 代孙孟治（南开校友）在美国成立了华美协进社。该社宗旨是为中美两国人民之间架设友谊的桥梁。其成立后最初的一件大事就是倡议将中国京剧艺术介绍到美国，因而促成了1930 年梅剧团的访美演出。

梅兰芳 1930 年到美国后，首场演出了《千金一笑》等剧目，在华盛顿中国驻美使馆招待美国副总统以下官员及各界知名人士。演出后，梅兰芳问正在访美观看演出的张彭春："今天的戏美国人看得懂吗？"张答："不懂，因为

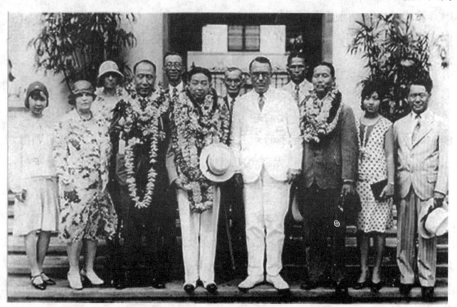

张彭春（左 4）与梅兰芳（左 6）在美国

外国没有端午节，晴雯为什么要撕扇子，他们更弄不清楚。"梅紧紧地握着张的手说："这次我们计划以自编的古装歌剧如《天女散花》为主，大都情节简单，照您的说法要另选剧目，请您帮忙代我重新组织一下。如果我失败了，中国文艺界也没有光彩。"张彭春商得其兄张伯苓的同意，毅然中断了他的教育考察活动，全力协助梅兰芳组织实施整个访美活动。

张彭春了解美国戏剧和观众的心理，并按照他的戏剧美学观点认为，"现代戏剧应该简洁、综合和具有启发性。"他提出了总体设计构想。他认为应该挑选情节生动，动作性较强的剧目。他说："《刺虎》这出戏非演不可，因为他不仅演朝代的兴亡，并且贞娥脸上的神色变化极多，就是不懂戏的人看了也极容易明了……"于是选定了《费宫人刺虎》《汾河湾》《春香闹学》《贵妃醉酒》《打渔杀家》和《霸王别姬》六出戏。梅兰芳请齐如山对演出的各剧都进行了相应的改编。张彭春还提出每场得演四出戏，时间不超过两小时，且"所演各剧，均注重表情，经张先生导演多次，并担任舞台监督，指挥如意，热心可佩"。

在这样改编和安排下，演出受到了美国观众的热烈欢迎。在半年时间内，在华盛顿、纽约、芝加哥、西雅图、圣地亚哥、旧金山、檀香山和洛杉矶等地共演出 71 天。演出获得了极大成功。

美国著名戏剧评论家布鲁克斯·阿特金森在《纽约时报》上这样评述这次演出：

梅兰芳的京剧演出，美如中国古瓶，妙如锦绣挂毯。在演员的手势和戏装上，你能够欣赏到某种精致的魅力；你会感觉到你所接触到的，并不是一瞬间的感受，而是持续千百年的奇异的至美尽善……虽然我们本国的剧院演出也极其生动活泼，但与梅兰芳相比，我们的演出在想象方面仍嫌平板单调……而他的京戏表演所给人的总体印象，则称得起浮想联翩、绮丽优雅、庄严肃穆。

梅兰芳和张彭春的这次剧目改编不但使这次访美演出出人预料的成功，实际上也是对中国传统戏剧的一次改革。这些改变梅兰芳在以后的演出中一直延续下来，成为两人在中国戏剧改革上的一段佳话，对中国戏曲改革也产生了重大影响。

张彭春（后中）梅兰芳（前右）与美国剧作家布拉斯科（前左）

张彭春不仅为梅兰芳设计演出剧目和改革表演技艺的内容，还为梅兰芳草拟"演出、座谈会、欢迎会上的讲话稿"。3月2日梅在万国公寓做《中国艺术与舞台》讲演时，张彭春还亲自为之翻译。实际上张彭春成了梅剧团的总导演兼总管。

当1934年梅兰芳接受苏联对外文化协会访苏邀请时，张彭春向梅兰芳建议：访苏不比访美，苏联是社会主义国家，剧目安排最好要听一听左翼作家的意见。为此，张彭春约了田汉同梅兰芳会面。

访苏演出剧目，吸取了在美演出的经验，又吸收了左翼作家的意见，将剧目作了新调整。除继续保留《刺虎》《汾河湾》《醉酒》《打渔杀家》《春香闹学》外，又选了《虹霓关》等六出戏。

梅剧团1935年2月21日从上海启程，乘苏联专派的"北方号"轮船，经海参崴于3月12日到达莫斯科。3月23日在高尔基大街音乐厅举行的开幕式上，张彭春代表梅兰芳及其剧组讲话。随后在莫斯科和列宁格勒演出14天。这次演出轰动了苏联。在4月13日告别演出时，斯大林等苏联党和国家领导人都观看了演出。这场演出，观众鼓掌请出谢场达18次之多，为该剧院舞台演出史上破天荒的记录。

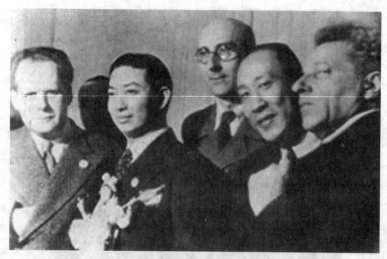
张彭春（右2）、梅兰芳访苏演出时与爱森斯坦等合影

苏联戏剧家斯坦尼斯拉夫斯基、丹钦柯、梅耶荷德及爱森斯坦等都观看了演出并举行梅兰芳表演艺术研讨会。

张彭春在赴苏前还为梅剧团编印英文《梅兰芳在美国评论与回顾》和《梅兰芳与中国戏剧》大型画册，撰写了专论《中国舞台艺术纵横观》。同时，苏联对外文协也出版了《梅兰芳和中国戏剧》一书。张彭春为该书撰写了《京剧艺术概观》一文。张彭春就在苏联的参观、访问、座谈的情况，回国后，连续做了三次长篇讲演。

张彭春将中国戏剧艺术引领给世界，他还是把西方戏剧艺术直接从欧美引入中国的人。

张彭春在获得教育学哲学硕士后，1916年回到南开学校任教。其间他作为中国第一个导演导排了许多戏，最有影响的是他主创的话剧剧本《新村正》。陈白尘等认为该剧"具有划时代的意义……也标志着我国新兴话剧一个新阶段的开端"。

访苏时 张彭春编《梅兰芳在美国：评论与回顾》封面

其后，他在南开又发现并精心培育了曹禺（万家宝）。他指导曹禺等演了许多戏。在1927年指导《压迫》演出时，曹禺被观众称为"了不得"的演员。1929年张彭春赴美时，专门送给曹禺一套《易卜生全集》，可见对曹禺期望之殷切。从1928年曹禺就开始构思《雷雨》了。经过几年的酝酿终于在1934年7月发表。《雷雨》的发表，标志着中国话剧发展到成熟阶段。并且很快影响到国外，1935年4月《雷雨》在日本首演，引起轰动。《雷雨》在1936年由日本的秋田雨雀、影山三郎和中国的邢振铎翻译出版日文本。这是中国戏剧（话剧）在国外出版的第一个剧本。曹禺在《雷雨》序的最末一段只用了一句话作结，他说："末了，我将这本戏献给我的导师张彭春先生，他是第一个启发我接近戏剧的人。"

吴博与青年会灵剧团

南开中学基督教青年会戏剧活动也很活跃，他们组织了灵剧团，其成员有吴博（即新中国成立后的著名导演鲁韧）、金宗宪、王民宪和王广义等十余人，在1930年国庆节游艺大会上演出了诗剧《时间的天使》。[①]

此前1929年4月22日，南开中学青年会15周年纪念大会上演出了《终身大事》《父归》。"前者系描写旧家庭婚姻之纠纷，后者剧情既不平庸，而表演尤为得神，观后使人对于天经地义之家族观增一层怀疑心理。"《父归》中张恩诚饰父、刘鸿逊饰志贤、李兴辅饰立新和《终身大事》中的亚梅。"两剧演员皆能称职，而排演不过仅二、三次，事先未曾上装排演，得此成绩殊出人之意料。"[②]

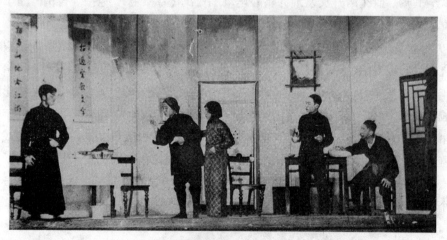

南开中学青年汇演出《父归》剧照

① 《校闻：庆祝双十佳节》，《南开双周》第6卷第3期，1930年10月17日。
② 《校闻：青年会筹备周年纪念》，《南开双周》第5卷第3期，1930年4月16日。

1930 年 4 月 19 日在青年会 16 周年纪念游艺会上演出了新剧《新闻记者》和南开大学学生笔名"羽"新发表的独幕喜剧《一幕无结果的喜剧》（见《南开演出话剧剧目汇览》）。该剧演一位年轻副经理胡孟坚的妻子陈素因，其友约去打牌，向丈夫要钱。孟坚不给。妻子说要疯了；丈夫立马神经衰弱复发。妻子怕了，就让侍女蕙请沈大夫给丈夫看病。沈大夫与其丈夫早设计了"请君入瓮"的圈套，探妻子虚实。孟坚现身说法蒙过了素因后说"有一个自以为聪明的傻子！"素因恍然，说世界上"只有把别人看成傻子的，才真是傻子！"孟坚自愧地说：我们只当成"一幕无结果的喜剧吧！"并给素因三十块钱，希望她"不再挥霍"。素因悔过，二人拥抱，并让沈大夫出去。沈不懂。此时夫妇二人尴尬，之后，他们都大笑起来。演出"充满喜气，大可令人捧腹"。[1]1931年 4 月 18 日南开中学青年会 17 周年游艺大会演出了新剧《兰芝与仲卿》。[2]

　　1935 年 4 月南开中学基督教青年会举行二十周年纪念游艺会，会上演出独幕剧《王三》。[3]

　　① 《南开双周》第 5 卷第 3 期，1930 年 4 月 16 日。
　　② 《南开双周》第 7 卷第 3 期，1931 年 4 月 23 日。
　　③ 颖：《春光明媚中南开戏剧活跃》，《大公报》，1935 年 3 月 13 日。

南开女中演出《我俩》

　　1931 年 5 月 16 日，1931 班级男女生毕业班游艺会在男中礼堂举行，女中之姚念媛、严钊影、康彰、史清云、祝秀珊演出的新剧《我俩》，最有号召力。剧本选用的是万家宝改译自德国符尔达的长独幕剧 "Unter Vier Augen"。现据秋尘在《北洋画报·我俩》一文将这次演出万家宝改译的《我俩》的剧情摘介如下：

　　一医生之妻，颇少艾，喜交际宴乐，日出入歌台舞场中，其夫苦之。某日，置酒待客，妇盛装以俟，夫归与谈。妇拒之，使更新衣，同待客之。夫隐忍应之，入室易装，有客自远方来，一美少年，夫之友，而妇未婚时曾有所企慕者也。知妇与夫相左，以语挑之，妇告以今夜宴客，速归易礼服来，当尽欢也；夫入室，客辞去。室中夫妇外，无他人，初无一语，若木偶，继互作套语，若路人，既而夫据主席，假作宾客招待状，自笑自语，以言讽妇，妇报以笑。夫力请回想当年之爱，而并肩，而假坐，情渐动，意渐洽矣。妇忽问适来远方之友，其人果何如者？夫曰："彼固曾诱人之妇，致受痛殴，濒于死，曾以我之力而复生者也。"妇大悟，誓改前非，与夫约永好。时夜已深，客皆不至，夫妇咸以为怪，询诸老仆，始知仆老愦，请柬忘发，固犹存衣袋中也。主人不加罪，且奖之，适乐师至，夫妇携手作舞，宴客盛设，即以自馔焉。移时，门铃雷鸣，远方客践约至，而老仆闭门不纳矣。

　　剧情颇紧凑。姚念媛饰她，着雪光纱西式外衣，露双肩，粉觉略多。姚是女中之国语名家，绰号"主席"，其语调之纯正、清脆、流利、柔和，无以复加，抑扬之间，顿挫有致，演出时仅两人对话之剧，演来娓娓动听；一笑一颦间，无不中节。她在全剧中尤其以"怀想当年"一节表演最佳。严剑影饰他，前半失于背词，后半着晚礼服出场，则精神贯注，异常卖力；"假作招

待来宾"一节，令人捧腹，声调亦佳，当即被称为女中"女演男第一人"。康彰饰友人，扮相甚佳，说话极自然，音调较低弱，头发莹莹有光，确似一摩登少年。祝秀珊饰老仆，化装似嫌年青，滑稽处颇能表现，唯不免显得在演戏。史济云饰老妈，着西式女仆装，似太欧化，发言表情也嫌太嫩。[①]

1936、1937 年南开中学之教员先后多次演出《我俩》一剧，吕仰平、陆善忱改编，吕仰平导演。高小文译辑。

《南开高中》发表高小文译《我俩》书影

①秋尘：《我俩》，《北洋画报》第 627 期，1931 年 5 月 19 日；卞慧新：《南开中学生活拾零》，《南开校友通讯丛书》，1991 年。

南开女中 1935 班毕业演出簧剧《还乡》

　　1935 年 3 月 30 日南开女中 1935 班毕业游艺会在男中瑞廷礼堂举行，其中以话剧《还我和珊》和簧剧《还乡》最可称道。话剧《还我和珊》，是一出短剧。剧情是太太得到了律师给女伶的一封情书，在太太与女伶的对话中，女伶用伶俐的话语应付太太；而太太被欺骗，反而将女伶称誉为是可敬可爱的女人。全剧展现了用情过专和饱晓世故的两种不同女人的性格。祝宗岭饰一言不发的律师和珊；刘㽞饰太太，她在会客厅的表情由焦灼不安，变为强怒，转而为感激的多变心情，并且两个人太长的对白，也都考验着演员的演技；而董震坤饰女伶，她那一副漫不介意的神情，演来老练，特别是结尾的几个冷笑，自然真挚，表现了该剧的关键。这两个角色的表演得如此成功，却只预排过两次，演来竟极生动熟练，显示了她们的表演水平。①

　　毕业班还表演了严仁颖编的短剧《1935 之光》，由徐凌影老师创编《1935班班歌》，徐剑生配曲；由体育名将祝宗岭扮"1935 之神"，其余各人则且歌且登一特造之高台，由全班排出"南开"及"1935"字样，服装"素雅整淡，无与伦比，幕后布景则为银河一道，名星万点，十分美丽，为董振寰所苦心规划者也。"②

① 大白：《记南开女中毕业班游艺会》，《北洋画报》第 1226 期，1935 年 4 月 4 日。
②《南开女中游艺会》，《大公报》1935 年 3 月 29 日。

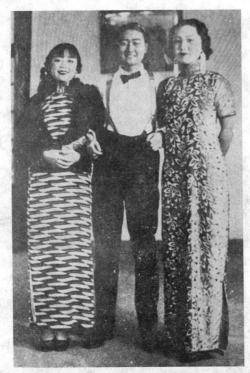

《还我和珊》中太太刘珣饰（左）律师和珊祝宗岭饰（中）女伶董振坤饰（右）

刘珣《还我和珊》中饰太太
《还乡》中饰表妹

董振坤《还我和珊》饰女伶

　　最末演出簧剧《还乡》。"簧剧"是《北洋画报》的资深记者吴秋尘（南开女中教员、国文学科主席徐凌影之夫）独特创造的一种新的话剧形式。他把西方的话剧形式同中国的戏曲中一种特殊的"哑剧"形式——"双簧"相

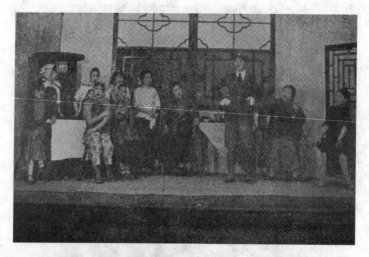

簧剧《还乡》之一幕

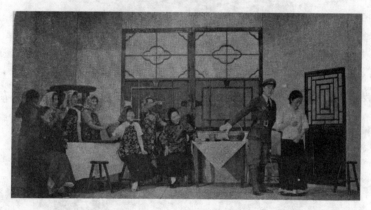

《还乡》又一幕

结合创造出的一种新形式——"簧剧"。簧剧在演出时，舞台前面的扮演者（称"前脸"）只表演肢体动作而不发声；而由后台相同的角色（称"后脸"）发声。《还乡》剧中所描写的是：一南开女中毕业生回到故乡，与家庭叙述离别六年的经过，其中有亲子之爱、兄弟姊妹之爱、男女之爱、青年之责任教育之重要意义。全剧由南开女高三全班同学合演：前脸由祝宗岭饰表兄田重农、刘珣饰表妹，吴元飞、靳淑娟、吴元温、董震坤、王纯厚饰五茶女；后脸唱歌的五茶女由善于歌唱的俞菊芬、查良锭、王梦兰和非毕业班的韩豁、董振芳加入组成。后脸演出更为艰难。

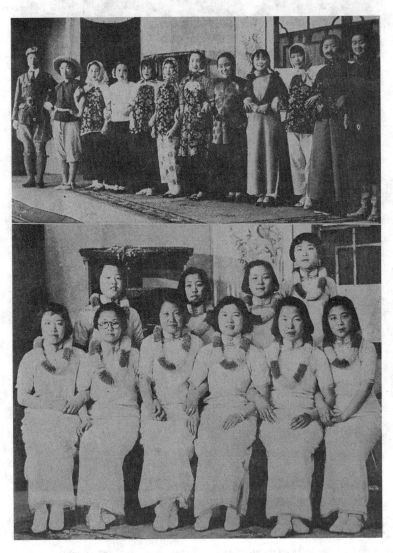

《还乡》之前脸（上）及后脸（下）全体演员

簧剧《还乡》全体演职员合影

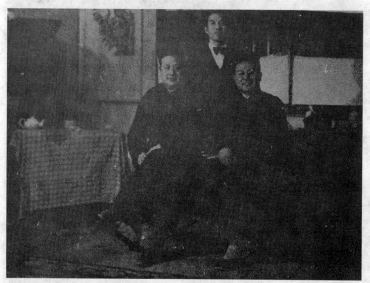

《还乡》中 导演吕仰平（前左）编剧吴秋尘（前右） 配曲常学镛

此剧布景后有纱窗，表演时，站立会被前台看见，故皆跪立于后台，待发声时，需蛇行窗前伴唱，煞是苦事。而声音高亢，或以苍老，或以娇婉，均能恰合台上人物身份。布景指导：外请男同学董震寰担任；除由大记者吴秋尘编剧外，本校戏剧名家吕仰平导演；口琴演奏家常学墉先生配音，可谓四美相合，交相赞美。①

①《南开高中学生》1935 年春第 1 期，1935 年 4 月 21 日；《南开女中 1935 班毕业纪念册》。

204

南开女中 1937 班公演《少奶奶的扇子》

南开女中 1937 年全体毕业生照

　　1937 年 4 月 24 日至 25 日女中高三毕业班演剧筹款，为捐作母校奖学金而公演《少奶奶的扇子》。①这是南开学校第三次面向社会公演《少奶奶的扇子》。

①《南开校友》第 2 卷第 8 期，1937 年 4 月 15 日。

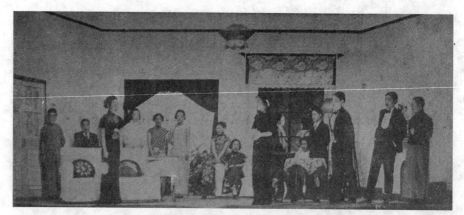

南开女中 1937 班公演《少奶奶的扇子》第二幕

由南开"四大名旦"之一、十二年前南开大学首次举行社会公演《少奶奶的扇子》时主演少奶奶的陆善忱先生担任导演。化装由在孤松剧团导演过《洒了雨的蓓蕾》的华静珊、曾为《财狂》女主角在津沽名噪一时的鹿笃桐和大学时女同学会游艺股主席、著名女角沈希咏三先生担任；服装布景由严仁驹担

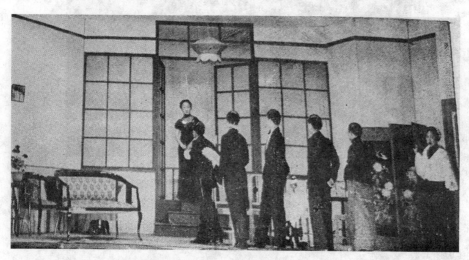

南开女中公演《少奶奶的扇子》第三幕

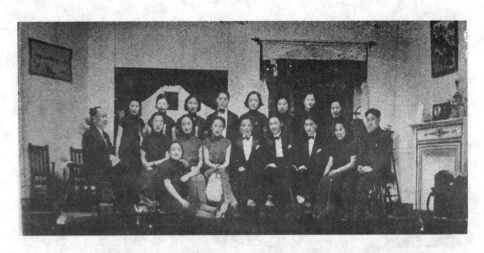

《少奶奶的扇子》演职员合影（左1为张彭春，右1为陆善忱）

任；干事聘请饶有经验的男中同学张廷骧、高小文、邵增炎担任；导演亲自
选定钱茂年、钱华年姐妹分饰金女士和少奶奶喻贞；其他角色分别由孔令仪
饰师爷，杜文芳饰何小姐，凌群宝饰王老太太，孟嘉龄饰刘伯英，王昭饰魏
文铃，阎惠德饰徐子明，郑德瑞饰张亦公，靳淑荃饰李不鲁，卢良浈饰吴八
大人，倪长洁饰高桐，杜荣饰朱太太，陶维正饰魏小姐，李洁珩装扮菊花，
陆宝琪饰陈太太。演出一时轰动津门。《北洋画报》和《国强报·画刊》均辟
《专刊》和设《特辑》进行介绍和评论。

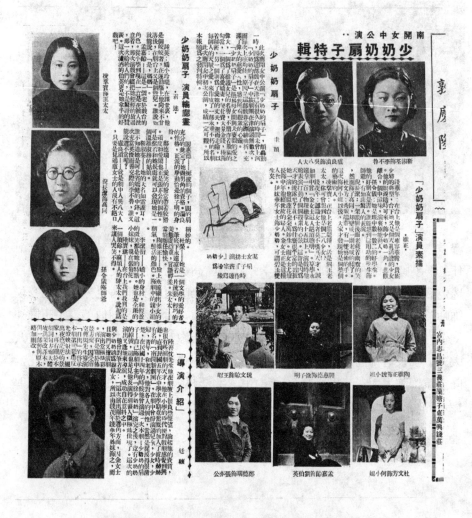

《国强报》《南开女中公演〈少奶奶的扇子〉》特辑首页

208

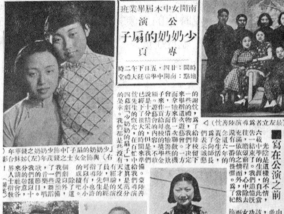

《北洋画报》《南开女中公演〈少奶奶的扇子〉》专页（1937年4月22日）

导演陆善忱评论说："该班学生颇多舞台天才，演来当能成功。且钱华年饰少奶奶，钱茂年饰金女士以姊妹扮演母女，恰合身分；而卢良浈天性直爽，举动多男性化饰吴八大人，定为全剧生色不少。"[1]《国强报·画刊》评论两个女主角适为孪生姐妹时写道："钱茂年演戏时她的表演打动了个个观众的心弦。这许是天才的流露吧？真不知为什么很平常的戏被她一演，也似莲花朵朵万妙生。而其尤擅长演出中年饱经世故的妇人。金女士正是这种人物。伊妹华年女士饰少奶奶，可谓碧玉双生矣。""钱华年在台上她是个雍容华丽、贵族少妇的典型，台下她又是个天真活泼的少女。她的眼泪随时可来，饰少奶奶一角，悲欢离合中滋味，演来极能动人。"[2]而"阎惠德挺拔的个子，阔的肩，充分的奠定了她做男角的资格。温良的性格，正派的举动，恰是徐子明的身份。"[3]

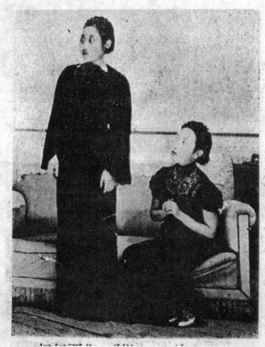

《少奶奶的扇子》中饰母女的钱茂年、钱华年姐妹

　　[1] 陆善忱：《导演小言》，《北洋画报·南开女中本届毕业班公演〈少奶奶的扇子〉专页》，第 1545 期，1937 年 4 月 22 日。
　　[2]《国强报·画刊》，1937 年 4 月。
　　[3]《国强报·画刊》，1937 年 4 月。

《少奶奶的扇子》中卢良浈饰吴八大人与钱茂年饰金女士

南开新剧团四大名"旦"

来恩君周

话剧的倡导者南开学校新剧团布景部副部长

周恩来同志 （1917）

周恩来中学毕业照

今年是南开新剧团正式成立一百周年。在中国话剧的一百余年中，南开

212

新剧团担当了中国话剧现代化先行者的角色。本文仅介绍南开话剧中男演女的四位演员，即所谓南开"四大名旦"——周恩来、陆善忱、曹禺、黄宗江。

女角男演，这在中国话剧早期是一个普遍现象。黄宗江在《女角男演考——我演女角后的牢骚》（见笔者主编的《南开话剧史料丛编·剧论卷》，南开大学出版社，2009年版）一文中说："女角男演的最大原因，不外乎男人较自由，女人害羞心大，环境的关系以及传统的观念等。"学校更是如此，特别是中学。而南开最初还仅是招收男生的学校，因此，南开早期演剧一开始也只能是男演女了，以至于南开在很长的一段时间里，沿袭下来；也因此，南开话剧就出现了男演女，有了所谓的"四大名旦"。

南开话剧最早名声显赫的男演女"旦角"的，就是周恩来。由于周恩来少年英俊，在南开新剧团中一直担当旦角的角色。最早周恩来参加演出时充当的是女配角，首演是在1914年的《恩怨缘》中扮演了"烧香妇"。严范孙当时刚刚访问西欧归来，他在看过《恩怨缘》后，惊呼该剧"可歌可泣，入情入理，虽西洋剧本亦未能远过也。"于是他联合天津名绅林兆翰（墨卿）、李金藻（琴湘）、王劭廉（少泉）倡导《恩怨缘》面向社会公演，一时南开新剧在津埠社会名声大震。1915年初，周恩来还扮演了《仇大娘》中的蕙娘。由于这两个配角演出的成功，周恩来在南开学校十一周年纪念新剧《一圆钱》中就扮演了主角孙思富的女儿孙慧娟。当时同学吴毅然在《邀友人来本校观新剧短札》中特别向友人推荐，写道"以飞飞（即周恩来）为淑女（饰孙慧娟），便觉德行可亲"。演出后，《校风》《青年》等报刊纷纷发表评论：王复恩认为"吾观本校纪念新剧，触目惊心者，固不一事，而最令人钦佩者莫若慧娟。""慧娟故宁以死守义，不为利趋，冰清玉洁，可以盖父之愆，成己之德，且以联戚谊者，全友谊而风动社会，岂浅鲜哉！"蔡凤在《本校十一周年纪念新剧〈一圆钱〉记》中说："慧娟弱女而悉大义，皆足称焉。"1916年春节在重演《仇大娘》中，周恩来又扮演了蕙娘、还在《千金全德》中扮演了高怀德的女儿高桂英、在独幕二景剧《醒》中扮演了冯君之妹。在毕业时，同学评说周恩来"牺牲色相，粉墨登场，倾倒全座，原是凡津人士之曾观南开新剧者，无不耳君之名，而其于新剧团编作布景尤极赞助之功。"（后在抗战期间，周恩来在重庆南开中学观看《娜拉》演出时，对张伯苓说："我对南开有意见。"张校长有些紧张；周恩来胡子拉碴的说："叫我演女的！"周校友大笑，张校长释然）不仅如此，他还撰写了大量的新剧报道和评论。其《吾

校新剧观》一文，不但在我国话剧早期总结了南开和当时全国话剧成败的经验和教训，概括了话剧的特质和功效，而且其更为突出的贡献是：最早介绍了西方戏剧的发展和流派，成为将西方话剧史论引入中国的开山之作。五四运动中，他还用话剧参加斗争。因此，周恩来成了一位中国早期现代话剧的倡导者。

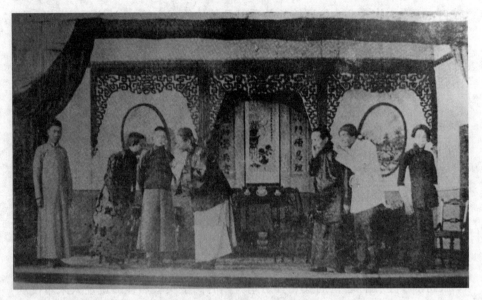

周恩来在《一圆钱》中饰孙慧娟（右）

第二位南开"名旦"是陆钟元，字善忱（1902.11.24—1938.1.30），天津人。南开中学第13届、大学第三届毕业生。他自幼酷爱戏剧，在南开中学读书时就参加了早期的南开新剧团。早在1918年著名新剧《新村正》中就扮演了吴仲寅之女吴瑛、村童和陈女三个角色，其中的两个角色都是女角；1921年南开学校17周年校庆演出俄国果戈理的著名喜剧《巡按》（又名《庸人自扰》）。陆善忱在剧中扮演知县女。该剧先后演出五、六场，每次演出时都是车水马龙，并且场场表演使人捧腹。

特别是他们1925年级同学，为制作毕业纪念册等活动筹款，又演出了红极一时的、爱尔兰唯美主义的戏剧家王尔德的名剧《温得米尔夫人的扇子》（洪深译为《少奶奶的扇子》），这一年适逢王尔德逝世二十五周年，南开大学于五月二、三两日公演。这次演出也是该剧在天津的首次公演。作为南开大学学生会游艺股长，陆善忱在剧中主演少奶奶，评论认为他"表演得刻画入

微，极臻佳境，孙家燮主演金女士……连演两天，津市观看者不下五、六千人之多"。

陆善忱在《少奶奶的扇子》中饰主角徐少奶奶女装照

　　陆善忱后来在《天作之合》《争强》和《我俩》等多个剧目中扮演角色。1937 年 4 月他还给南开女中导演了《少奶奶的扇子》，演出受到了社会的广泛关注。《北洋画报》为此刊出南开女中《少奶奶的扇子》特刊。不仅如此，他的《〈新村正〉的今昔》一文，将张彭春和曹禺的《新村正》及其修订本作了比较和分析；并且较早地在我国表演理论方面发表了《Plasticity 与演剧》。抗战兴，他去重庆，继续担任了南开校友总会总干事的角色，在话剧方面，他组织了"南友剧社"，继续发扬了南开演剧传统。他是既有理论修养又有丰富经验的"旦角"，可惜英年早逝了。

陆善忱与夫人

南开第三位著名"旦角"便是驰名中外的曹禺。曹禺，原名万家宝
（1910.9.24—1996.12.13），祖籍湖北潜江，生于天津。1922 年入南开，1927
年为暑期活动筹款和师生联欢会的两次演出《压迫》，他都扮演女房客，他的
演出"一举一动，惟妙惟肖，滑稽拆白，尽显台上"，《大公报》评论他是"了
不得"的演员，显露出他出色的表演天才。

1928 年 3 月又排演了世界名剧易卜生的《国民公敌》（演出时改名《刚
愎的医生》），曹禺又成功地扮演了女主角裴特拉。在校庆时更在演出大型世
界名剧《娜拉》中扮演了一号女主角娜拉，演出"大得观众之好评"。同年
12 月南开学校四部举行欢送校长联合游艺会，大学部演出喜剧《亲爱的丈
夫》，曹禺扮演"男性的太太"，同学王维华扮演"男性的太太"的"漆黑板
凳"，而"漆黑板凳"结婚两月竟然不知夫人是男是女？喜剧天才马奉琛饰
仆人，其恭维有加；大谈哲学经的客人的扮演者是有新式马福禄之称的陆以
洪，曹禺在剧中对"漆黑板凳"更是"谗言不绝，怪态百出"，显示了曹禺多
方面的表演才能。

他在主演《国民公敌》《娜拉》等世界名剧之后，获得了"新剧家"的美

名。不无遗憾的是，此时，他发现自己的体型不适合向表演艺术方面发展，而转向创作了。南开校友、著名电影《李双双》的导演鲁韧（在南开时名"吴博"）说："曹禺的天才在于是个演员，其次才是剧作家"。他在南开大学期间，开始翻译，先后发表了《太太》《冬夜》和《争强》等改译剧本、多篇小说、诗文和译著，并且开始构思他的成名作《雷雨》……

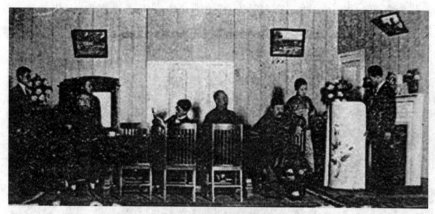

曹禺在《争强》中第一幕中饰董事长（右三）

曹禺在他自己的《雷雨·序》的最末一段话，说道："末了，我将这本戏献给我的导师张彭春先生，他是第一个启发我接近戏剧的人。"这是曹禺对南开教授、教育家、戏剧家张彭春最好的回报。

曹禺一生创作的《雷雨》《日出》和《北京人》等不朽之作影响了几代人；他的创作思想影响着中国现代话剧的发展。曹禺是从南开、从天津走出的，成为驰名世界的戏剧家。

第四位男演女的"名旦"是著名表演艺术家和剧作家黄宗江。黄宗江（1921—2010）浙江瑞安人，生于北京。他天资聪明，自幼酷爱戏剧，10岁时就发表了独幕剧《人的心》；在青岛，他上初中时就在家中给弟妹们排戏。1935年在南开读书时，他更痴迷于曹禺在南开瑞廷礼堂演出《财狂》那精彩的表演："他（曹禺）一双不大的眼睛闪闪发亮，盯住台下的观众说：'谁偷了我的钱呀！是你？是你？'""戏演过之后，好几个黄昏，我徘徊在礼堂旁，白杨树下，是什么使得我这样迷惘？"黄宗江说：这是他的"初恋"，对于戏剧的"初恋"。于是他自己就在1937班的毕业演出《国民公敌》中演出了女主角司铎克夫人。他一炮打响。当时学生中的评论家、后来成为著名戏剧家的

王松声评论说：黄宗江饰的司铎克夫人"背影有如希腊女神塑像"是"万家宝后南开最佳女演员"！出于他的爱好，在演过司铎克夫人之后，促使他思考男演女现象的根源。时才15岁的他竟然写出了一篇副标题为《我演出女角后的牢骚》的学术理论文章《女角男演考》。文章引用了王国维的《宋元戏曲史》；引证了《教坊记》《上隋炀帝书》等，考证后认为：中国戏剧倡始于事神之歌舞，其为者巫，多为女性，后来就有了戏剧，也产生了"优"，以男为之。于是便有了本文开头引用黄宗江的一段话。不料此后不久，南开被炸，迫使黄宗江中断了他在南开的学习生活。

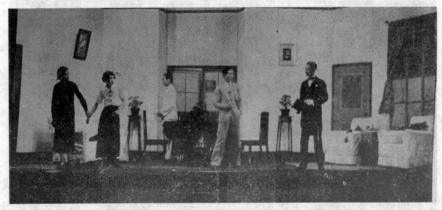

1937年，男中毕业演出《国民公敌》中黄宗江饰司铎克夫人（左2）

此后，他在耀华上完高中，进入了燕京大学外文系学习。此时，他同孙道临等，共同组织了燕京剧社，演出了《雷雨》等一批名剧。1940年他又中断了大学生活，去上海踏入了话剧及电影的演艺圈，他演过《蜕变》《春》《秋》等多部话剧和《乱世风光》等电影。他还当过水兵，复读过大学，加入了解放军，受派充任过文化使者，教过书；最终，在演艺界成为两栖类的、著名的表演艺术家和剧作家。

他创编、改译了数以十部计的话剧、电影、戏曲作品。他编导的《柳堡的故事》和创作的《海魂》《农奴》等在国内外产生了广泛影响，为广大观众所喜爱，他获得过全国和卡洛维·发利等国际大奖。他著有《戏剧戏曲选》《翻译改编选》《电影剧本选》《剧影散文选·长歌集·剧人集》等多部专著和《卖艺人家》《花神与剧人》《你，可爱的艺术》《老伴集》等八部散文集。

与中国话剧同龄——健在的
两位南开话剧女演员

在中国话剧百年纪念活动即将过去的时候，我又忆起了在天津与中国话剧同龄依然健在的女演员，堪称是南开大学的两枝校花：一位是天津财经大学的教授张英元女士；一位是天津基督教女青年会前总干事郑汝铨女士。她们曾经成功地扮演了《少奶奶的扇子》中主要角色徐少奶奶和金女士，又堪称是在天津轰动一时的佳话，也印证了中国话剧发展的一段历程。

《少奶奶的扇子》是中国话剧的奠基人之一的洪深改译的爱尔兰戏剧家王尔德的《温德梅尔夫人的扇子》。1924 年，洪深成功地编导、演出了《少奶奶的扇子》。这次改译是将剧中人物叫名、地点、背景和人物语言都中国化了，而剧旨不变，演出为中国观众喜欢接受的外国戏剧。该剧是我国话剧第一次直接移植外国戏剧的成功演出。

第二年，南开大学就在天津首次排演了该剧，"津地人士往观者不下五六千人，可见该剧之情至深刻"，并且引起了不小的反响。5 月 10 日《京津泰晤士报》发表了署名"文卿"的一篇文章，批评在《少奶奶的扇子》中，"扮金女士者嫌过于豪侈放荡，与欲改过自新似不甚合"。而剧中的金女士曾经是一位伯爵的离异夫人、是少奶奶的曾经离过婚的亲生母亲，是一位"任情底妇人"。就此《南大周刊》发表了"稚言"的文章：《王尔德在戏曲中描写的"任情底妇人"》一文，进行了反驳。1926 年南开中学和南开女中 1937 毕业班也都演出了该剧。当时正在南开就读的万家宝（曹禺）虽然没有参加演出，但是，他读了《少奶奶的扇子》剧本，爱不释手，百读不厌。

事隔一年，1927 年 5 月，南开大学女同学会在游艺会上，又演出了该剧。该剧完全由女同学演出。剧中的两位女主角，自然是要遴选最有演出天分的、

靓丽的女同学来担任了。被称为"紫禁城"的女同学宿舍有同盟闭城之举，封锁消息。外人猜测"饰少奶奶者为张英元女士"。演出名单公布果然是：张英元饰徐少奶奶，郑汝铨饰金女士，王端驯饰徐子明，穆祥淑饰陈太太，梅贻玲饰八大人，周淑娴饰刘伯英……这次演出由张彭春导演，获得空前的成功，在校内外引起轰动，因此该剧连续演出三场。

南开大学女同学会演《少奶奶的扇子》饰金女士的郑汝铨

饰金女士的郑汝铨转年转学到上海沪江大学。在沪江大学时又参加演出了《少奶奶的扇子》，由应云卫导演，还是饰演金女士一角。笔者前在访问郑女士时，她告诉我说，由于她在《少奶奶的扇子》中两次成功地扮演了金女士一角，田汉曾邀请她加入南国社的戏剧活动，被她婉谢了。从此郑汝铨就告别了戏剧，不能不说这是个遗憾！郑女士毕业后回到了天津工作，一度在中西女中任教，……直到从天津女青年会总干事岗位上退下来。2007 年 9 月14 日，她幸福地度过了百岁寿诞。我们祝她长寿！

张英元入南大后一直是个社会活动的积极分子。她是女同学会中的重要成员，她还长期在《南开大学周刊》担任杂俎组、文艺组编辑，还曾经分管过发行工作。

张英元在《少奶奶的扇子》中成功地扮演了该剧的主角徐少奶奶。她在饰演中表现了出色的演技。因此，1929 年在校庆刻世纪（即 25 周年）纪念时，被张彭春选入出演《争强》，与万家宝（曹禺）同台演出。"过去南开话剧，都是男女独演，这次是男女第一次合演。"从此，南开新剧团实行男女同

台演出，实现了编剧、导演、舞美、演出完全的现代化，在南开话剧演出史上，开了一个新纪元。

《少奶奶的扇子》中饰少奶奶的张英元

　　《争强》是英国著名剧作家高尔斯华绥的名剧。郭沫若曾翻译为《争斗》，但在舞台演出，不适合中国人的习惯。张彭春便指导让万家宝改译，张彭春修改定稿。该剧译演是张彭春为编演世界名剧，培养出高水平戏剧家的重要措施。最终，张彭春遴选由万家宝主演大成铁矿董事长安敦一，张平群主演罗大为，张英元饰演罗大为之妻罗陈爱莲……张英元说："幸得九先生耐心指导，循循善诱，从台词的音调抑扬顿挫，面部表情，以及动作，都一一指教。"该剧是南开新剧团在我国首次公演，获得了很大成功，并且产生了广泛影响。刚从英国留学回国的黄佐临看了《争强》后，立即在《大公报》上发表连载文章，评论南开新剧团《争强》的演出，认为"十分圆满"，"导演手术高强，与南开新剧团的表演灵巧"，并且提出了南开编演该剧与原著的"三长三短"。从此张彭春与黄佐临、曹禺建立起终身的友谊，成为中国话剧界的美谈。

　　张英元还曾与曹禺在外文系同班听张彭春先生用英文讲授外国戏剧课程。曹禺在课堂上常常提出问题，同张先生讨论。张英元在一旁聆听，"也有收获"。可惜，张英元没有继续向戏剧方面发展，而做了会计学教授。2006年10月20日，她幸福地过了百岁寿辰。我们也祝她健康长寿。

（本文写于 2007 年）

卖艺家人黄宗江

 无独有偶。曹禺先生去世时，我去了外地农村，得到了一个迟到的消息。

 这次我又去了皖南，回到天津以后，打开多日的报纸一看大字标题：《戏骨黄宗江憾别〈生死桥〉》！我大吃一惊！不会吧？我去年约在此时，还多次跟先生通电话，他只是耳朵有点背，可声音还是像以前那样，满洪亮的呢，怎么会这么快，就不在了呢？我立即给张国贤先生打电话询问，他说："《晚间新闻》已经报道过了。"我茫然了！原来是真的。先生走过了《生死桥》，就停止了前行：《生死桥》就成了先生的"绝唱"！我知道先生早年聪慧，酷爱戏剧，还在刚上初中时，就发表过剧本。入南开后，高三毕业班演出《国民公敌》时，他们就请低两班的宗江同学加盟，在剧中扮司铎克夫人。他一炮而红。后来成为剧作家的王松声当时在《南开高中学生》发表的文章评论他饰演的司铎克夫人"背影有如希腊女神塑像"，成为男扮女装的南开四大"名旦"之一（另三位是周恩来、陆善忱和曹禺）。

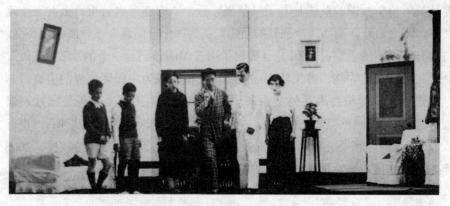

<div align="center">黄宗江参演《国民公敌》（右一）</div>

集戏、剧、影于一身，多才多艺的黄宗江先生的离去，使我失去了一位敬爱的师友；南开又失去了一位杰出的校友；我国影剧界失去了一位学贯中西，既是出类的表演家、又是拔萃的剧作家的艺术大师！

回忆我同黄先生相识，是中国话剧文学研究会在 1990 年杭州召开的纪念夏衍先生诞辰 90 周年的学术研讨会上。初次相见，我就不去顾及他是大作家，只觉其是年长的校友，干脆即径直丐其大作。没想到他回京后，立即赐给我散文集《卖艺人家》和刚刚出版的《黄宗江电影剧本选·单枪并马集》，厚厚的两本，并且在每本书的扉页上题："国良同志 正之。宗江 九〇冬"的流畅的行草。

1990 年，夏衍创作生涯 60 周年学术研讨会全体代表合影 2 排右 6 为黄宗江

展读《单枪并马集》，该集共收入电影剧本七部，分为两集。其个人独创有《东海人鱼》《农奴》《柯棣华》和《悲歌——张志新祭》等四部剧作，名为《单枪集》；而与人合作名为《并马集》的有《柳堡的故事》（标明"根据石言同名小说改编"者"石言 黄宗江"）、《海魂》（标明作者"沈默君 黄宗江"）和《秋瑾》（标明"根据夏衍、柯灵《秋瑾传》改编"作者"黄宗江 谢晋"）等三部。回想当时一些剧作家在不屑电影剧本创作，转向小说写作的时

候，先生却是朝着电影应该"融史诗、剧诗、抒情诗于一炉"（张骏祥提出）的追求奋斗着。读来这些剧本，许多确实给人一种诗的意境，诗的语言的享受。我们都是聆听着《柳堡的故事》，感受着《农奴》生活的影响，成长起来的。特别应该提出的是先生在展示"并马"时，先把合作者的"马"拉出来遛给人看，我真是自愧弗如！

再读《卖艺人家》，单说300多页的书却收了他的散文66篇，还附录了黄裳和胡导等同好的文章4篇；再单看这书名"卖艺人家"，连同前书书名"单枪并马集"，可见其文风简短精粹，不落俗套；再读这些文章，更给我一种亲切感！他的语言的那种个性化，那种朴实、幽默、简洁、明快，充满了京腔京味儿的口语化，一扫那种空话、套话，读来又是一种享受！后来，我把集子中的《南开话剧拾遗》一文，收入了我们编的《南开话剧运动史料（1923—1949）》一书中。

时光流转到1994年，南开中学90周年校庆纪念时，先生还赶回南开来，主持并导演了台海两岸校友联袂出演的、南开早期保留剧目《一圆钱》选幕。先生还特为布景的大幙上撰写了一副对联"周君恩来当年演新剧 海峡两岸今朝吟古风"，我一睹先生的风采，演出着实为纪念活动添彩。

2009年是南开话剧百年，也是南开中学105年、南开大学90周年校庆。我主编了《南开话剧史料丛编》，乞先生序。先生立即回信，写道：无力写长文了，只得改旧文，题为《南开是我从艺剧影的摇篮——代序》了。令我意外的是，他不但寄来自己珍藏了70多年前演出《国民公敌》的剧照；更让我惊喜的是，还寄来了他演出《国民公敌》后撰写的一篇《女角男演考——我演女角后的牢骚》一文。他在文前加"按语"说："是我见到的自己最早的文字"；文末又加"附记"道："重读自己十五岁时的中学生文字，感到学术上还是严谨的。由于封建造成的男演女是应予否定的，但对于异性互演在艺术上的异彩却未能认识。"一篇区区不过两千多字的文章竟然五次引经据典，又畅论并考证出古今中外男演女角的历史，这更叫我刮目相看了！那时，一名中学生竟然那么快地写出内容这样丰富的考证文章，实在叫我敬佩！

天津首演《雷雨》导演——吕仰平

天津首演《雷雨》的是天津师范学校的孤松剧团，导演是天津红极一时的导演南开学校的教师吕仰平。何以天津首演《雷雨》是天津师范学校的孤松剧团，而导演却又是吕仰平呢？原来，当时天津师范学校校长，是早期的南开学校新剧团首任团长时趾周（亦做时子周），而吕仰平则是南开新剧团早期的团员。

吕仰平（1902—1974）名彭年，以字行。1925 年南开大学毕业，后留校任南开中学社会教员。

吕仰平毕业照

吕仰平在南开中学学习期间就热爱戏剧，加入了南开新剧团后，参加了南开新剧团早期的许多编演活动。1918 年他参加了南开创编的中国最早的现代话剧标志性的大型剧作《新村正》的演出，饰冯大爷，显露出他的戏剧才

华。《新村正》成为新剧团的保留剧目，多年不断地演出；到 1934 年，《新村正》在南开 30 周年校庆纪念演出时，曹禺和张彭春合作进行了改编，吕仰平参加了改编本的演出，改饰村长周味农。吕仰平进入大学后，他 1921 年参加南开新剧团根据俄国果戈理的《钦差大臣》改编的《巡按》的演出，饰刘绅。该剧先在《新民意报》纪念会演出，后在本校 17 周年纪念和自治励学会纪念会及赈灾会举行多次演出。这次演出开了南开改编演出西方剧目的先河。吕仰平 1923 年被推举为南开新剧团演作组干事，1924 年被聘为大学学生会新成立的游艺股新剧系成员，负责组织及参与首演《少奶奶的扇子》等剧的编演活动。吕仰平毕业留校后，于 1928 年领衔参加教师编演的《天作之合》，其"情节离奇，穿插有趣，科诨齐作，歌白并收"，形成了他的畅快幽默的风格。1929 年 10 月他参加张彭春、曹禺改译、编演的大型英国名剧《争强》的演出，饰施康白。1935 年 6 月 15 日他受邀天津青年会讲演，讲题为《话剧之使命》。1935 年暑假，由于他受邀为孤松剧团导演《雷雨》，以致南开新剧团公演的《财狂》，只得担任化妆之职。1935 年 10 月 17 日他导演了《打是喜欢骂是爱》，1936 年校庆纪念他参加教职员改编并导演了译剧《我俩》。该剧演出"穿插突梯，对白幽默"，而且布景华贵，灯光与音乐设计优美，博得校长的笑声和张彭春的赞许。评论认为该剧"演员珠联璧合，而……导演得法，功绩最大。"

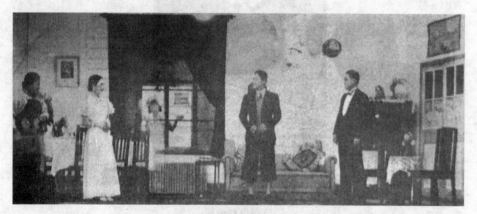

吕仰平导演《我俩》之一幕

当然，吕仰平最受欢迎的是他的导演艺术。最初是 1931 年 6 月 6 日，他参加天津群一社社友同乐大会导演了《摩登婚姻》；1934 年 5 月和 1935 年 3

月，他两次导演《五奎桥》和《寄生草》；1935 年 3 月 23 日，他为男中毕业游艺会导演《父归》，演出"不同凡响，台下至有坠泪者"；1935 年 3 月 30 日，他为女中导演了《还乡》和《还我和珊》。《北洋画报》资深记者、《还乡》的作者吴秋尘评论（《记还乡》）导演效果时写道：《还乡》演出前，来宾有大呼不够本者，出场后，舆论为之一变，众口一词，交相赞美。"《还乡》是吴秋尘把话剧与中国戏曲中的双簧对接而创造出的一个新剧种"簧剧"，导演起来有很大难度；而吴秋尘接着写道："仰平藏幕角，指挥前台人物之节奏，进退"，"一经吕仰平兄之导演……令人喜不可支。"1935 年 5 月 10 日，吕仰平为女中导演《母归》，《母归》还受市女青年会游艺会之邀在中西新礼堂演出，《大公报》发表评论写道：演出"使观众落下无数同情的眼泪……使人深刻着的满意的，当然是属《母归》了。"《母归》等的演出"震撼了津市一九三五年上半季的落寞，是很值得注意的"。吕仰平成为了天津市引人所注意的、著名的导演。

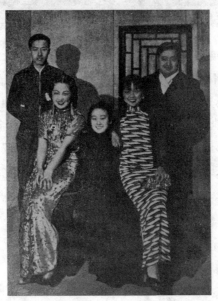

《还我和珊》演员及导演吕仰平（右后一）布景设计董震寰（右后一）

当市师范学校孤松剧团决定排演《雷雨》时，他的校长时趾周邀请导演，那是非吕仰平莫属了。吕仰平推掉了原计划在南开校庆时演出改编自 17 世纪法国著名喜剧家莫里衷的名剧《财狂》的演出，接受了孤松剧团导演曹禺的处女作《雷雨》。这是《雷雨》在天津的首次演出。

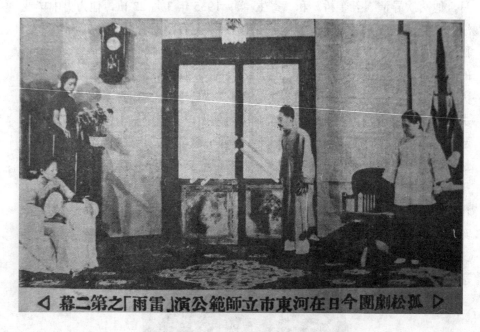

◁ 孤松劇團今日在河東市立師範公演「雷雨」之第二幕 ▷

吕仰平导演，孤松剧团演出的《雷雨》第二幕

　　吕仰平在《〈雷雨〉导演的话》中说："最要紧的，是那序幕尾声，我绝对的主张删去。意思并不是剧本必须修改，实在是为了上演方便起见，不得不有着一番工作。"他并且赞扬孤松剧团在排演中，仅有十一二个人，既是演员又兼职员，人人都做剧务工作，称他们发扬了"苦干"的精神，方才使得这次演出获得了很大的成功。

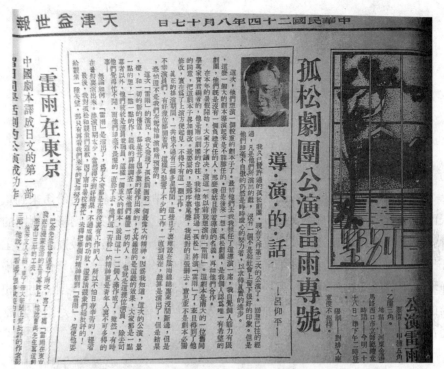

天津《益世报》1935 年 8 月 17 日《孤松剧团公演〈雷雨〉专号》

　　吕仰平在导演了《雷雨》之后，1936 年 4 月 19 日又为南开女中毕业班导演《人之道》和《逃犯的祸福》；1936 年 5 月 2 日又为南中毕业班导演《枉费心机》并担任化妆；1936 年 6 月 30 日，他成功地为天津春笋剧社导演了《自杀》《压迫》《艺术家》三个剧目；1937 年 4 月 11 日又为男中 1937 年毕业班导演了《国民公敌》，黄宗江饰该剧女主角司铎克夫人，男主角是高小文，反面主角张福骈。当时学生评论家、后来成为北京市文联秘书长的王松声评论黄宗江扮演的夫人，其美丽形象的"背影有如希腊女神塑像"。因此，吕仰平成为当时天津著名的话剧导演。

南友剧社与校庆纪念演出

 天津南开学校被日寇炸毁后，南开男中和女中的许多教职员纷纷来到重庆南渝中学（1938年更名为重庆南开中学）执教。其中许多是南开新剧团的骨干分子。他们和重庆校友中南开新剧团的活跃分子，在南开校友总会的主任干事、南开新剧团领导骨干陆善忱及后来担任怒潮剧社导演的严仁颖、华静珊（华曾在天津师范学校孤松剧团导演了《洒了雨的蓓蕾》等剧，获"相当的成功"）[1]等的努力下，组成了"南友剧社"。南友剧社应该是南开新剧团在重庆的延续。

"南开学校""重庆南开中学"1938年校门

 ① 徐慕云撰：《中国戏剧史》，世界书局，1938年版。

南友剧社，初定名为"南开校友剧团话剧组"，后简称"南友剧社"。1938年1月23日南开校友总会在南渝中学延宾室举行"话剧委员会"成立会。出席者有：张平群、陆善忱、万家宝（万太太代）、严仁颖、许桂英、华静珊、章功叙（陆代）、康彰（陆代）、严伯符（颖代）、钱茂年（华年代）；列席：杨仲刚、缪兰心、邵诒、严仁驹；议定：聘张彭春为导师。职务分配：

1. 编导部：由万家宝、张平群负责；
2. 演作部：由陆善忱、钱华年、邵诒负责；
3. 事务部：由严仁颖、钱华年、邵诒负责；
4. 装　置：由华静珊、许桂英负责。①

南友剧社延续了南开学校新剧团精神和风格。剧目的选择和表演导演技巧都讲求思想与艺术的完美统一，为南渝中学的话剧演出树立了榜样。以后，南友剧社在每年校庆几乎都演出一台大戏，为重庆南开中学话剧演出树起了标杆。

1938年校庆演出了张平群改译的抗战剧《月夜》，张平群导演；女主角是南开女中演出闻名于天津的毕业生康彰（后为重庆"怒吼剧社"主要演员），还有天津南开中学的名角吴京饰王局长、杨仲刚饰江涛、史曼水饰李丽珠，蔡彭饰方淑贞，严仁颖饰马升。②

吴京

① 《南开校友》第11期，1938年。
② 重庆《南开中学校刊》，1938年。

1939 年校庆纪念演出了《日出》。严仁颖、华静珊导演。严仁颖饰潘月亭，华静珊饰顾八奶奶，杨聚涌（英文教员）饰张乔治，魏经淑饰陈白露，戚鹤年饰胡四，张国才饰李石清，黄寿同饰黄省三，杜博民饰方达生，马骊平饰"小东西"，田鹏饰王福升，演出获得巨大成功。著名演员孙坚白（后改名石羽）和吴雪等，都从重庆市里赶来观看。孙坚白强调说："我干上话剧这一行，完全是南开给我的影响！"周恩来、邓颖超也来与张伯苓校长一同观看演出。此时周恩来对张伯苓说："我对校长有个意见（校长一愣），当年你不应该让我演女角。"①校长恍然大悟，相视嬉笑，二人紧紧握手。教师还以演此剧出题作文题：《〈日出〉观后感》、英文题目是"The rising Sun"。作文写道："看了《日出》，看到了社会底层重重黑暗，重重压迫，心情久久不能平静。"《南开校友》还出了专刊。②

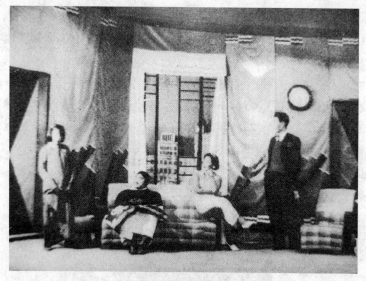

南友剧社《日出》

1940 年校庆演出《财狂》。初始由张彭春导演，继由严仁颖、华静珊导演，末由伉乃如以舞台监督名义接替。张国才饰悭吝人，王恺华饰大少爷，喻娴令饰小姐，范迪锐饰马车夫，田鹏饰小偷费升。张国才演得逼真，是一个"一切向钱看"的典型。③

① 《南开校友通讯》，复刊第 3 期。
② 杜博民：《重庆南开话剧史话》，《重庆南开中学建校 50 周年纪念专辑》，1986 年。
③ 王铨：《抗战时期的南开话剧》，《南开话剧运动史料（1923—1949）》，南开大学出版社，1993 年版。

张国才

1941 年校庆纪念演出了《国家至上》，导演为喻娴令、伉乃如。[1]

1942 年校庆演出了校友曹禺的新作三幕剧《北京人》，伉乃如导演，演员也配备了强大的阵容，其饰演角色如下：张国才饰曾皓，王恺华饰文清，杜博民饰袁任敢，朱世楷饰"北京人"模特儿，鲁巧珍饰曾瑞贞，宁克明饰老奶妈，华静珊饰曾思懿，田鹏饰江泰（1942 年春，王世泽饰）；喻娴令、毛希敬饰愫芳，杨友鸢、张二瑜饰袁圆，瞿宁武饰柱子，常正文饰曾霆……连演多场。

1943 年校庆没有话剧演出。1944 年演出夏衍的《上海屋檐下》。[2]

1944 年南开学校 40 周年校庆纪念演出了阳翰笙编剧的、批判抗战中的骑墙派的、四幕讽刺喜剧《两面人》（初名《天地玄黄》）。导演伉乃如，由校友张国才主演，除 46 级徐应潮饰一小角色，其余演员都由 45 级同学充任。[3]

① 宋璞主编：《重庆南开中学（1936—1952 年）大事记》，重庆出版社，2011 年版。
② 重庆南开中学：《校务会议记录》。
③ 徐应潮：《回忆一缕》，《重庆南开校友通讯》第 17 期，2002 年 6 月。

徐应潮夫妇与本书作者摄于北京徐应潮寓

南友剧社最为值得一提的是：1945年校庆演出。这一年适逢抗日战争胜利，值得欢庆。最初，张彭春主动提出排演早年南开保留剧目易卜生的名剧《娜拉》，并担任导演。这也是张彭春在国内最后一次导排剧目。不巧，开始排演后不久，由于张彭春出任联合国大会中国代表，导演一职改由伉乃如接任。主要演员有：46级的梁文茜饰娜拉，43级的王世泽饰娜拉的丈夫，其余的角色均由46级同学担任。演出获得了很大的成功。柳亚子观看了《娜拉》的演出。并为此赋诗一首：

> 四十一年成一瞥，年年校庆说南开。
> 白头喜见张翁健，赤旗还堪柳叟陪。
> 历劫名葩浮水去，高飞小鸟出笼来；
> 犁牛骍角吾能赏，粉墨登场有怨哀。

这首诗成为南开话剧史上的不朽记忆。①

① 张镜潭：《柳亚子赋诗话南开》，《南开学报》，1988年第3期。

怒潮剧社及其编演活动

怒潮剧社的成立：重庆南渝中学，在抗日救国热潮的鼓舞下，于 1937 年 10 月 12 日成立。主要由高中 39、40 级同学符家钦、萧学曾、周开福、陶慰祖、周昌胤发起，另有赞助同学共 14 位出席。到会者迅速通过"在一个认定（话剧是动员民众抗战斗争的利器），一个要求（利用课余从事救亡工作）之下"组成剧团的原则和符家钦提出的"怒潮剧社"的命名，组织了剧社。剧社下分剧务、事物、文书、交际四部，设国语指导一人。

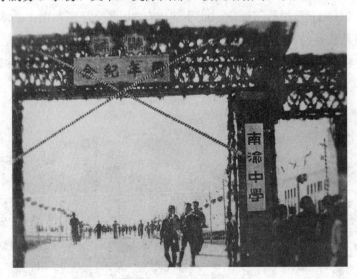

重庆南渝中学周年纪念牌坊

第一届社长：萧学曾；副社长：郑玲才。
剧务主任：王在德；事务主任：魏炳坤；宣传主任：巫敬桓；
保管干事：石坚白；购置干事：周文帆；照明干事：陶慰祖；

道具干事：唐贵武；杂技干事：刘参化；歌咏干事：王良；交际干事：王万钧。

国语指导：关性天。

并由符家钦起草社章、拟定社歌歌词，阮伯英先生谱曲。怒潮剧社社章规定：怒潮剧社的宗旨是"神圣的任务——救亡工作""深入民间""从事戏剧宣传"、提高"艺术水准"借以建国。1937年10月25日又聘请原天津南开新剧团严仁颖、华静珊为怒潮剧社指导。11月9日又制定了赏惩规定。①

1938年2月25日改选，第二届社长：郑玲才；副社长：萧庆莆；

书记：符家钦；助理书记：陈恩沛、周昌胤；国语指导：杜博民。

1938年5月7日由于初中学生组织的"一三剧社"并入，怒潮剧社全社拥有五十多名社员，成为全校最大的艺术团体。②

怒潮剧社的演出活动：怒潮剧社成立以后，除了个别小型演出以外，大型和集中的演出活动主要是举行过两次大型公演和两次"到民间去"的演出。

怒潮剧社正式成立后，就进行了第一次公演。经过紧张地准备，终于在1937年12月11日举行了演出。此次演出有30多个社员参加，共演出两个剧：一出是独幕剧《警号》。华静珊导演。演员有：陈秉隆饰田大嫂，莫树熙饰阿昭，蒋祖越饰巡警甲，马学礼饰兵子，王钦祥饰巡警乙，杨柏林饰兵丑，王良饰华大叔，刘参化饰田吉昌。

1937年，南渝中学礼堂及风雨操场（右）

① 《怒潮季刊》创刊号，1938年10月1日。
② 重庆《戏剧新闻》第6期，1938年5月22日；重庆南开中学《怒潮季刊》《发刊词》1938年10月1日。

该剧是一出抗敌剧，演出"悲愤的本事，刺入了同学们的心中，反映出在每个人的脸上。接着便是一片掌声"。演员因为有四川同学用国语演出，言语有不准之处，对剧情发展和表情效果，受到一定影响。

第二出是王思普改译克莱曼唐的独幕剧《炸药》。严仁颖导演。扮演者有：石坚白扮高昌明，萧庆弗扮张一标，陶慰祖扮徐千里，周昌胤扮间谍甲，符家钦扮间谍乙，萧学曾扮杨鸿刚，黎昌学扮警察甲，郑玲才扮警察乙。

剧情是：科学家徐千里发明极厉害的炸药，被日本间谍掠去，侦察长杨鸿刚与之斗智，间谍被捕，炸药夺回。虽然有与《警号》同样的原因普通话欠佳，但由于导演和演员的努力，演出效果有所提高。①

到民间去：1938 年怒潮剧社举行了两次"到民间去"的活动。

重庆南开中学 1938 年江北演出照

第一次是在春节期间，首次实现了"到民间去"的演出活动。这次活动有徐培光、陈祖谦、李才睿（李群林）、雷学时（雷树人）、王良等 14 人，全部是励进学术研究会的会员，在地下学联的领导下，组成小型下乡宣传队到农村江北县沙坪场镇去演出街头剧《放下你的鞭子》等，开展抗日救亡演出，并到贫雇农家进行了访问。①

① 徐淡庐：《回忆我在南开中学和沙坪坝区从事地下活动的情况》，《中共沙坪坝区党史资料》第 1 期，1985 年 1 月 15 日。

第二次是在 4 月 10 日至 13 日，怒潮剧社与战时工作委员会戏剧组联合组织春假演出队，20 几个队员"到民间去"演出，在严仁颖、华静珊两位导师的带领下，带着简单的行李、道具，10 日搭乘小火轮到达北碚，11 日就到金刚碑小学演出街头剧《当壮丁去》，当天下着小雨，但是演出的操场上还是挤满了两万多老乡观看。当天下午又到黄桷镇去为几百名保安队官兵演出了李庆华的街头剧《觉悟》。《觉悟》是描写一个逃避兵役的人觉悟后又归队的故事。演出时，所有演员都夹在群众中次第出现，观众不以为是演戏而引起共鸣：当剧中伤兵大呼"中国军人是不怕死的"时，看剧的保安队士兵们，他们是不久就要上前线的，都大叫："对！对！对！"。12 日到北川铁路的白庙子矿区演出街头剧《觉悟》，运煤工人放下煤挑子围起来看剧，达二百多人，看完戏，工人们不走，还跟演员们交谈。13 日在北碚镇上，还作了一次街头剧改编为舞台剧，用四川方言的演出。观众更感到亲切有味，一千多观众拍手叫好！当演到王老太爷让儿子去当兵时，更博得老年观众的掌声！①

1938 年，在重庆农村演出合影

① 《怒潮季刊》创刊号；符家钦：《嘉陵江上的文艺轻骑——回忆南开中学怒潮剧社》，《南开校友通讯》复 9 期，1987 年 8 月。

1938 年 6 月 4 日怒潮剧社举行了第二次公演。这次共演出了三个剧，均由严仁颖、华静珊导演：一是《最后的答案》，主要登场人物有：陈秉隆饰篷子，魏炳坤饰梅竹松，马学礼饰梅天；二是初中部学生的《爸爸的看护者》；最末是于伶编剧的《汉奸的子孙》，演职员有：王万钧饰吴继祖，石坚白饰李新元，牛泽泉饰华淑贞，陈恩沛饰杨毓芳，萧庆莆饰吴鸣时；白莹等负责布景设计；陶慰祖负责灯光。白莹在谈到自己的体会时说："这次布景灯光，是我同陶慰祖君联合设计……布景都是自己制的，画布景，设计布景，在以前未做过这些事情的我们，当然感觉很苦，可是在苦的情况中，我们仍有无穷的希望和兴趣。"①这次演出"无论在置景、照明、效果、道具、服装……各方面，许多观众都在说着：'一切都进步！'再，在演剧的一方面看，由于他们努力地严肃地紧张地工作所表现在舞台上的形象，又怎么不使得观众们受了感动呢！"②观众除本校师生，还有永利公司、中大、重大，以及张校长邀请的女师校长、教职员参观指导。并将几次演出活动的照片送与世界学联代表。

张伯苓校长在第二次公演时，开幕前发表演说。他说："到学校来念书，不单是要从书本上得学问，并且还要有课外的活动。从这里面得来的知识学问，比书本上好得多。……从戏剧里面可以得做人的经验。会演戏的人，将来在社会上，必能做事。"③

同年 8 月 6 日，怒潮剧社还演出了《死里求生》。④

参加全国第一届戏剧节演出：1938 年 10 月 10 日国庆期间，在重庆举办的中国第一届戏剧节，在 25 个演剧队中，南渝中学有三个：

第 14 队，南渝中学演剧队 在化龙桥；

第 15 队，南渝中学演剧队 在小龙坎；

第 16 队，南渝中学演剧队 在红庙。⑤

全国第一届戏剧节于 10 月 14 至 21 日还在重庆举办"五分公演"。参加的各话剧团体假座社交会堂举行。

第一天 10 月 14 日，是南开中学怒潮剧社演出，由导演严仁颖率领参加。

① 白莹：《演员经验谈》，《怒潮季刊》创刊号,1938 年 10 月 1 日。
② 杜博民：《祝"怒潮"》，《怒潮季刊》创刊号,1938 年 10 月 1 日。
③ 周昌胤：《第二次公演特写》，《怒潮季刊》创刊号,1938 年 10 月 1 日。
④ 重庆《南开中学校刊》,1938 年。
⑤ 重庆《戏剧新闻》第 1 卷第 8-9 期合刊,1938 年 11 月。

演出的剧目有：《我们的国旗》和《重整战袍》。《戏剧新闻》高度评价了这次演出，写道："第一夜下着雨，场内又未准备得十分充分，谁也不会想到有人冒着雨来看这既无宣传，又无准备的学生剧团的戏。但这夜未到七时，场内已经挤满了，负责演出的南开中学的严仁颖先生率领几十个健儿，从南渝乘大汽车几十里地以外赶到演戏，演完了戏，还要赶回去如时就寝。这种精神首先令人佩服……完场，观众满意而归。"

世所罕见的《怒潮》季刊

南开学校一向重视总结编演经验和理论以及出版工作。在南开学校 34周年校庆前夕，《怒潮季刊》于 1938 年 10 月 1 日出版了创刊号。是南开话剧专门性戏剧专刊。《怒潮季刊》从实践到理论的两个角度总结了怒潮剧社一年来演剧的历史经验，发表了郑玲才的《怒潮剧社的过去和未来》、符家钦的《一年来的怒潮剧社》、严仁颖的《励〈怒潮〉》、华静珊的《祝〈怒潮〉》等；创作剧本有陶维大的《牛鼻子为国牺牲》和严仁颖的双簧剧《王先生欢迎张校长》。还发表了张伯苓在怒潮剧社第二次公演时的演说《演剧与做人》一文；此外，还发表了万家宝的讲演录《关于话剧的写作问题》。他在讲演中告诫剧作者：要深刻认识生活，树立严肃的写作态度；下功夫养成收集创作材料的习惯，并进行"材料的孵化作用"，才能有"精心结构"；创作的言语要注意土语方言，使"观众看起来才能感亲切而称心满意"；他还就当时的"抗战戏剧"的创作，提出不要"太离奇"，"选材上应该力求平凡，再在平凡里找出新意义"，总之，"不要走别人走过的路……各人去找出一条路"。

怒潮剧社社员陈秉隆在谈到演员的基本功的训练时，有深刻的体会，他提出演剧要研究"人"和"个性"的精道的见地，总结道："凡是一个演员就应该研究到人类生活的各方面，要懂得人类的本性即是要懂得生活，凡是日常所见到的一切生活情形都可以供给以后上演时的需要。"他进一步指出："一个演员要得到他对于他自己的角色的正确的理解的时候，他必须得到他整个具体的正确解释，然后可以把握着它的个性。认清了角色的个性，在排演以前就应该深加思索，计划着你自己在哪一句话的时候，应该怎样的动作才能表达出他的情感和意志。并且把握着全剧的特定的空气。在排演时你可以将你的预想随时加以修改。台词应当熟读并且要表达出它真正的意思，如果配合着正确的动作，更可以增加具体的形容和描写。动作配合得恰当，可以增

南开《怒潮》季刊发表曹禺讲演《关于话剧的写作问题》
及张伯苓《演剧与作人》文章的首页

加演出的成绩。可是他有一定的限定，决不可与剧情和个性相离，否则是可以破坏整个的理想的。"

这是一个怒潮剧社普通演员的切肤的心得。

关于布景，白莹在谈到布景与剧情的关系时说："在戏剧里，布景占了一个很重要的地位，它能表达剧的地方和时间。……有好的剧本、演员、灯光，更有好的布景，那么，演出一定是成功的。布景是增加剧情的发展，而灯光是调和布景。……景物的配置都经过绵密的研究，这是我们最为欣慰的。"①

《怒潮季刊》的创刊，显示了张伯苓校长对于话剧在教育方面作用的重视程度。《怒潮》在重庆出版，在抗战初期专业戏剧刊物稀少的情况下，无疑对我国话剧的发展，是一个很大的推动。而一所普通中学出版一本戏剧专业刊物《怒潮季刊》，这在我国乃至世界都是罕见的。

导演华静珊在总结一年来怒潮剧社的活动时，认为怒潮剧社有"肯干、合作和服从领导"三个优点，于是她写道：比起她组织的天津十一个人演出过繁重的多幕剧的孤松剧团"要敏捷完善得多"。

① 杜博民：《祝"怒潮"》，《怒潮季刊》创刊号，1938 年 10 月 1 日。

蜀光中学的话剧演出活动

　　蜀光中学1938年10月3日，在蜀光中学新校开学典礼上，演出独幕剧《望江南》《吹泡泡》和独幕歌剧《炸药》等。

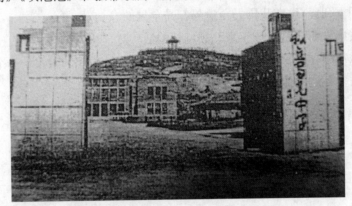

早年"私立蜀光中学"校门（于右任题）

蜀光中学北斗剧社合影（1942）

据徐文钰回忆：蜀光中学也沿袭了南开"公能"校训及演剧传统。蜀光中学"先后演出过《雷雨》《前夜》《风雪夜归人》《家》《扬州恨》《荆轲刺秦王》《棠棣之花》《花木兰》《离离草》《面子问题》《警察局长》《残月》等等；解放初期又演出了《丁佑君》，还与工专合演了《思想问题》。""通过这些演出，揭露了国民党反动派官场的虚伪和吃人的封建礼教，宣扬了爱国主义精神。"

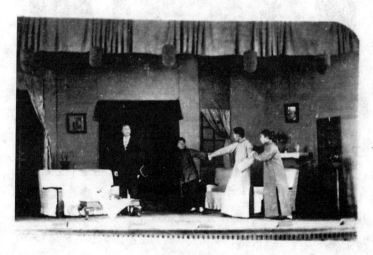

《前夜》之一幕

到了1947年，在黎明前黑暗的日子里，"三九"剧社和"喃喃"剧社为清寒同学筹募助学金联合演出了曹禺改编巴金的《家》。"这次演出，不论其意义，演出水平，服装、布景上。均获得了好评。"① 《家》剧的演员有：徐文钰饰高克明，范国骏饰高克文，李积忠饰高克定，马侠夫饰觉新，朱理彰饰觉民，刘泰生饰觉群，吴织饰淑英，方俅饰淑华，康继馨饰淑贞，董瑛饰四婶，黄俊聪饰五婶，胡绍华饰翠环，龙学极饰袁成，于延瑾饰琴表姐，王淑瑶饰陈姨太，马择智饰钱妈，康继纯饰蕙表妹，李道一饰芸表妹，陈德昶饰周贵。

这次演出《家》，全剧共分四幕，保留下来的剧情及剧照如下：

①徐文钰：2003年3月6日《致卢从义》所附《解放前后蜀光中学演剧情况介绍》。（蜀光中学校友会办公室主任张洁提供）

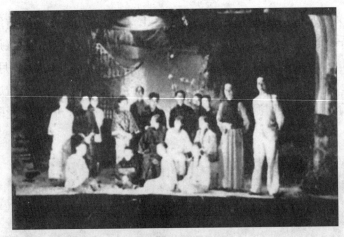

《家》全体演员剧照

　　这是笼罩在封建制度下面的一群人，他们有的已经被染上了封建的毒，成了封建的信徒，有的在这下面昏昏庸庸，花天酒地地过着他们慢性自杀的日子，有的在这下面垂头丧气的屈服了，牺牲了……可是有的不愿在这封建的恶魔下面屈服，牺牲……他们要作人！要做一个自由自在的人！他们站了起来，向封建反抗，挣扎！不断地！不断地！不断地！……直到今天还是继续着。

《家》第一幕

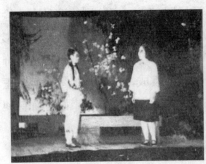

图1 琴：哟！不许我来是怎么着？
　　翠环：不许？欢迎还来不及哪！

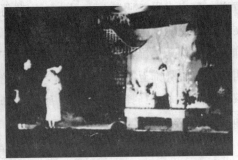

图2 沈氏：……你呀！十四啦！叫你
　　看个大人都看不住！

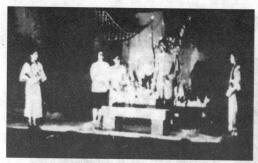

图3 觉民：你听见了没有？催她快点也是我不
对。

淑华：你对，你对，你有什么不对的。

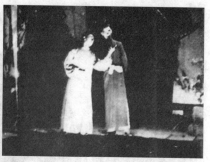

图4 克定：……这是老太爷生前最心爱
的东西，真正古月轩的山水瓶，你
懂什么啊！

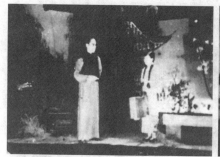

图5 觉新：好像这里有人说话？
翠环：是五老爷。

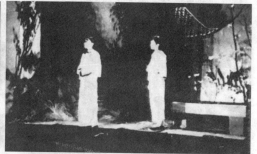

图6 周慧：噢！我呀！我是不要紧的；再说我
也来不及了，我是个掉下水的人；看见别
人得救，我就是沉到水底，也是甘心的……

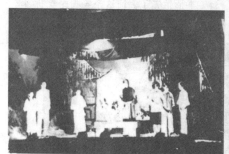

图7 觉民：怎么了，还不是闹小
姐脾气。

淑华：你多好哇！

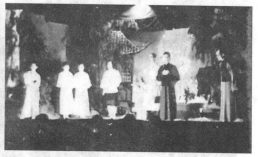

图8 克明：……是高家的子弟就该管。人性
本来同流水一样，决之东方则东流，决
之西方则西流……

《家》第二幕

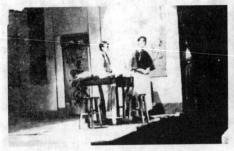

图 9　翠环：……为甚么有话不对我说呢？
　　　　难道我不是你亲近的人吗……

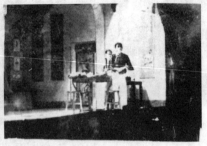

图 10　淑英：你以为我要学鸣凤？
　　　　翠环！我才十七岁，我这一辈子
　　　　才刚开个头，我怎么就肯死呢？

图 11　淑英：我这个梦做的多好啊！我
　　　　是个迷了路的人，居然痴心盼望
　　　　有一两个好心肠的人来救我……

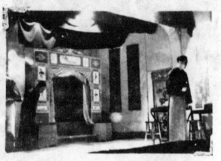

图 12　周贵：是！还有喜庆堂管事的说，
　　　　事情忙完了，问这个喜棚是就拆
　　　　呀？还是……？觉新：拆！

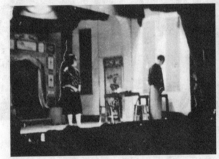

图 13　琴：这不是出嫁，这是上杀场！……

图 14　觉新：怪了，亲戚朋友我都
　　　　见过，哪儿有这么个人？……

《家》第三幕

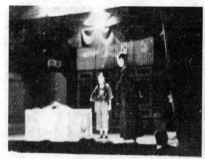

图 15　觉新：……我不迷信，不过尽我一点意思罢了……

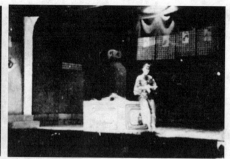

图 16　淑英：……S-p-r-i-n-g, Spring, 对了！……

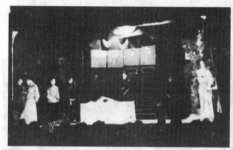

图 17　克明：……可是你们也得想想，上代创下这份基业，是容易吗？……

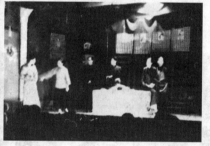

图 18　王氏：……还不给我滚进去！……

克文：进去？

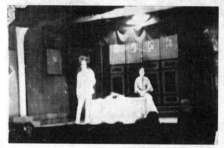

图 19　觉民：也许我这个比方不太对……可是咱们这个家，你想想从里到外，除了烂泥还有什么！

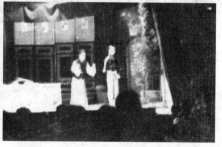

图 20　克定：……这哪儿是我的老婆，这是我爹娶的儿媳妇呀！……

《家》第四幕

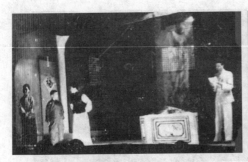

图 21　觉群：我要吃糖！克定：好！
　　　　明儿给你买！

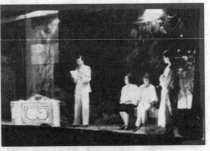

图 22 觉民：……母与兄不时为蕙姐调药，
　　　　正十一时服药，甫毕，声息即落，虚
　　　　脱而死，呜呼痛哉！

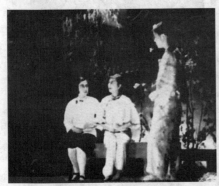

图 23　淑英：……你们说可怜不！
　　　　就是梦里都看不见她有个快活的。

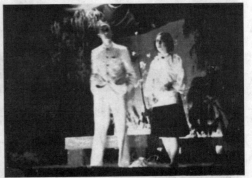

图 24　觉民：……这样就是折磨再多，
　　　　我也能朝着理想高飞了！

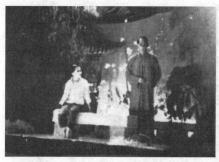

图 25　觉新：……要不是那天我亲自
　　　　送她的终，我真会以为这是人
　　　　家骗我。

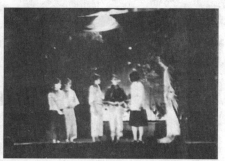

图 26　翠环：……大少爷一听这话，马上就
　　　　跟我说："……跟二小姐说请她放心，
　　　　事情全有我呢！这回我说什么也得争
　　　　一争，说什么我也让五老爷回心转意。"
　　　　你听听，二小姐这不是很好了吗！

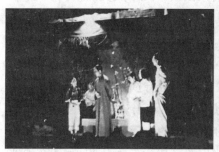

图 27　觉新：我也知道这个风浪迟早
　　　　要来的，可没想到来得这么快。

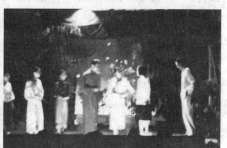

图 28　淑英：我前前后后全想到了，我非
　　　　走不可！只有走，才是我的活路！

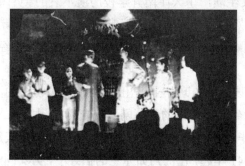

图 29　觉新：我几时说不赞成她走？我是怕
　　　　她在外面混得不好，反而失败。

重庆南开中学历届学生毕业公演

重庆南开中学每届毕业生在毕业前必演出一场大型话剧，这既是检阅在校学习六年能力的成果展示，也是向母校师生的汇报。这已经形成了一个不成文的惯例，而且演出都是举行公演，售票演出。此不成文的惯例从 1939 年开始实行，而且得到了社会的好评，其中有些演出，被认为"与专业剧团演出不相上下"。

1939 年起，重庆南开中学开始有毕业生，1939 届毕业班男生上半年演出了上海救亡演剧一队编剧的《旧关之战》。华静珊导演；杜博民饰团长，武宝琛饰农妇。剧中表现出"箪食壶浆，慰问战士。演出是，炮声隆隆，硝烟滚滚，效果很好"。落幕前，一轮小小的红日从台的左后方冉冉升起，幕徐徐落下，观众不由得热烈鼓掌，激人奋进。《旧关之战》在暑假期间，还在沙坪坝的"国民月会"上再次演出，改由陈斌主演。①

1939 年毕业女生演出了天津南开学校历演不衰的、英国著名戏剧家王尔德的四幕剧《少奶奶的扇子》，主角鲁巧珍，平日穿着制服清丽飘逸，在戏里却举手投足尽是成熟风韵，令大家惊叹；还有陶维大、魏经淑等人的表演精彩，令人难忘。②

1940 年上学期末，1940 班毕业演出，男生演出吴祖光的四幕剧《凤凰城》，由华静珊导演；女生演出于伶的五幕剧《夜光杯》，由严仁颖导演。③

1941 班举行毕业公演宋之的新创作的五幕剧《雾重庆》（又名《鞭》），伉乃如导演。从 1941 年起，在伉乃如先生的倡导下，男女同学可以同台演出。这一届首次实行男女同学联合演出。不过，在遇到有情侣关系时，其中一方

① 王铨：《从南开的话剧传统说起》，《重庆南开校友通讯》，第 18 期，2002 年 12 月。
② 齐邦媛：《巨流河》，三联书店，2010 年版。
③ 王铨：《抗战时期的南开话剧》，《南开话剧运动史料（1923—1949）》，南开大学出版社，1993 年版。

必须由老师出演。这次演出，就是由杨聚涌老师主演，严仁颖也演了一个配角，其余由男女同学杨月升、王铨、田鹏、杨郁文、梁淑敏、刘佩兰等饰任。导演伉乃如讲表演"要合情理"。[①]

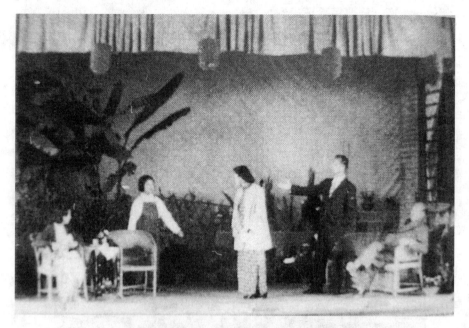

重庆南开中学 1941 届学生毕业公演《雾重庆》

1942 年 5 月 1942 届毕业同学公演，由于严仁颖、华静珊先后离校，拟请曹禺执导。曹禺无暇，先让他们到市里去观看白杨、康泰主演沈浮的三幕喜剧《重庆二十四小时》。该剧是描写抗战中冲击黑暗，争取光明的故事。同学们就选定《重庆二十四小时》排演，并进行角色对口学习；再转请演出该剧的青年演员耿震、沈扬执导。从这一届起始，同学们为了克服学校没有专职教师做导演的不足，就走出去观摩，请兼职导演，并且全部演员都由男女同学分别扮演。主要演员有刘光华、鲁巧珍、吴光锐、张晋云、丛硕文等。演出在沙磁区深受好评。[②]

1943 年 5 月 24 日 重庆南开中学 1943 届毕业班公演了陈白尘的五幕剧《大地回春》。由伉乃如导演。这一年他是抱病执导，但仍然是一丝不苟，还

①王铨：《抗战时期的南开话剧》，《南开话剧运动史料（1923-1949)》，南开大学出版社，1993 年版。未刊本《伉乃如日记》。
②王铨：《抗战时期的南开话剧》，《南开话剧运动史料（1923—1949)》，南开大学出版社，1993 年版。

是那么风趣。他要求演员进行基本功训练，演员要练习发声，他说："话剧最重要的手段是说话。演员……重要的是要把台词送到观众的耳朵里，让观众能听清楚。"王铨在回忆这段演出体会时说："那时演剧绝对不用扩音器，我们都像唱京剧一样要吊嗓子，到防空洞、山崖水边去背台词，大声朗读，指手画脚，连讲带做。因此，每一个演员的台词都能灌满整个剧场。"主要演员由校友杜博民饰老民族资本家，王铨、田鹏，教师张亚丽、陈湘燕扮演，其余各角色均由1943级毕业班同学王世铎等扮演。①

重庆南开中学导演王铨与本书作者崔国良摄于王铨寓

1944年5月6至8日，重庆南开中学1944届毕业公演，寒假后，初始排演的是沈浮编剧的《金玉满堂》；由于吴祖光编剧的三幕剧《少年游》更适合学生的口味。两个月后才决定改排反映大学生生活记的《少年游》。他们组成演职员的强大阵容：聘请沈剡担任导演；尤乃如担任舞台监督；除从高三两个班组挑选同学外，还邀请老师参加演出和组织工作，演员有：李家玉饰姚舜英，马骊平饰洪蕾，邢淑洁饰顾丽君，茅以华饰陈允咸，祖容饰董若仪，

①王铨：《抗战时期的南开话剧》，《南开话剧运动史料（1923—1949）》，南开大学出版社，1993年版。《尤乃如日记》；杜博民：《重庆南开话剧史话》，《南开话剧史料丛编·编演记事卷》，南开大学出版社，2009年版。

254

常正文饰周栩，陈湘燕先生饰白玉华，张章民饰小帘儿爸爸，张海威饰章子寰，宋演达饰警察，张茂林、陈尧光饰特务，孙增坤饰李妈，魏其德饰小魏，管珑、孙如等饰大学生，后台主任为伉铁健先生；灯光为王继少等；效果为王君杰、高志洁等；口技（鸟叫）为刘文圻；饰景为祁延爽、梅庆奎、倪志琦、胡树杰、李汉浩；服装为潘其德、涂翰芬；道具为申洁如、孙素钏；化妆为沈刹、谢迎娟等；提词为郭日静。彩排时，化妆俏似，布景逼真，各色灯光柔和，音响效果雨声，树枝摇曳，凄凄惨惨的情景，如身临其境。导演感情入戏，演员表情真挚，台上哭笑；台下一如台上。整场演出获得极大成功，连演三天。

这次演出的职员负责灯光的王继少同学在演出所记载的从 1-9 日每天忙碌日记中，可窥见整个排演过程中演职员们的忙碌情况。他"与剧务同学万传骏、程书绅要拿着剧务潘其德的函件到豫丰纱厂潘公馆找其大姐潘其容借取灯泡和电线；可是，还不够，还要找校内事务处借，事务处又不肯借，还得到外面去买，电插头不够还得分头去借。材料备齐了，还得安装，中间解决不了 380 伏电压问题……还有中间停电，还得解决停电问题……剧演完了，还得拆还灯具……"从中可以看到学生得到的锻炼。①

1945 年 5 月 25-27 日晚　重庆"南开中学 1945 班毕业游艺会"公演了冼群编剧的 5 幕 8 场悲喜剧《飞花曲》；导演为沈刹；舞台监督为伉铁健；演出顾问为丁辅仁；前台主任为孙元福；后台主任为史学曾；音响为苏其圣；演员为王恳饰曾敏，雷仲眉饰郭俊海，陈群饰陈枫，张二瑜饰徐婉珍，徐应潮饰殷继业（兼饰"送信的人"），汪兆悌饰胡明志（兼剧务），卞釜年饰张伦，瞿宁武饰小童，刘基培饰叶华，钟安度饰周洁，胡小吉饰赵容，陈美鉴饰甘文，王铨饰宋斌。（该剧布景，在擅长灯光布景的沈刹导演的策划下格外出彩，特别是第三幕是个外景，用灯光在天幕上打出的云彩和在平面纸板上用彩色绘出的立体大鼎，那山，那树，大幕拉开，台下的观众就热烈鼓掌。

①祖容：《忆〈少年游〉演出前后片断》《和导演沈刹先生在一起》，《四四萍踪》第 83 期，1997 年 3 月；王继少：《毕业游艺会演舞台灯光工作日记》，《南开话剧史料丛编·编演记事卷》，南开大学出版社，2009 年版。

《飞花曲》曲词 《飞花曲》入场券

　　主演陈美鉴在倚窗吟唱的一曲《忆江南》："江南啊，我爱你明媚的湖水，我爱你秀丽的山冈，我爱你莺飞草长的时节，我更爱你杏花春雨的时光……"歌曲由音乐老师阮北英谱曲，由孟奠华代唱。那优美的歌声传满校园。①

　　1945年上半年，初中毕业班联欢会演出了同学谭立志创作的独幕剧《花手绢》。该剧写的是一个大学生投笔从戎的故事。临行前，他的未婚妻恋恋不舍地把一方花手绢赠送给他，手绢上绣着"英勇杀敌，收复失地"。两人在欢送的锣鼓声中，互相安慰鼓励，洒泪而别。女角由马平饰，演得十分出色。②

　　抗日战争的胜利结束，全国都出现了新的情况：蒋介石政府撕毁《双十协定》挑起内战；部分职教员复员天津，恢复天津南开中学。重庆和天津的南开中学都分别开展话剧活动。

　　这一年，重庆南开中学首开话剧演出的是5月举行的1946届毕业公演。这次演出是由马平、朱景羲和赵威侯发起成立的南开剧社负责组织演出。徐世骥极力推荐吴祖光的《风雪夜归人》，并亲自聘请重庆著名演员张逸生出任导演。梁文茜饰女主角玉春；41级校友田鹏饰男主角魏莲生；47级陈群饰魏

　　①王铨：《回忆参加〈飞花曲〉的演出》《南开话剧史料丛编·编演记事卷》，南开大学出版社，2009年版。王达津先生提供：《飞花曲》入场券。
　　②《重庆南开校友通讯》第23期，2005年6月。

莲生的师兄，徐应潮饰坏蛋王新贵，徐世骥饰玉春的丈夫，王文煜饰孙大人，47级的张二瑜饰玉春的丫鬟和小兰，吴慧君和45级的瞿宁武分饰男女戏迷，48级的瞿宁康饰小乞丐。外号人称"坛子"的徐世骥在剧中，戏份不多，却把这个封建官僚的面貌和神态勾画得丝丝入扣；两位男女主角的真情表演，十分感人。徐应潮和田鹏自序幕一直演到尾声，仅剩下两人卸妆时，田鹏却望着窗外的茫茫黑夜，号啕大哭起来，徐应潮却茫然……，或许他预感到命运的多舛？可见南开学子在戏剧演出中的感受良多。[①]

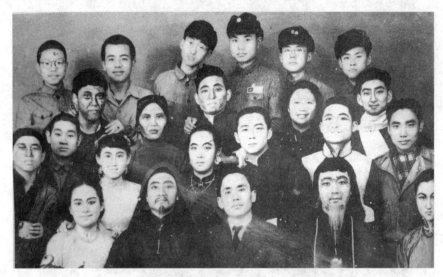

《风雪夜归人》全体演职员合影

　　重庆南开中学1946届毕业公演完毕后，毕业班学生要集中精力准备应付毕业考试。而47级的剧迷却在欢送会前，决定男女生同台演出改编自果戈理《钦差大臣》的多幕剧《狂欢之夜》，请校友王铨、田鹏和刘光华三位担任导演，并请应届毕业的徐应潮饰贪婪昏聩的县官，其余的男女演员都由47级或48级同学扮演：陈群饰骗子手，朱景羲、王永泉分饰二局长，县长夫人和女儿分由女生饰演，男女演员还有瞿宁康、吴慧君、王文煜、张忆生、徐世骥、方露茜、张二瑜、梁文茜、田鹏、刘光华、何瑞源、王志新、邱景华、瞿宁武、朱景尧、马平、谭家华、赵威侯、严欣荣等。演出当中观众一直笑声不断，演完后全体演职员到沙坪坝合影留念。[②]

　　①徐应潮：《回忆一缕》，《重庆南开校友通讯》第17期，2002年6月。
　　②徐应潮：《回忆一缕》，《重庆南开校友通讯》第17期，2002年6月。

《狂欢之夜》全体演职员留影（坐右1田鹏2徐应潮4王铨）

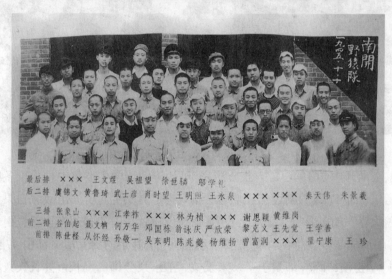

最后排　×××　王文煜　吴祖望　徐世骐　邵学礼
后二排　虞锦文　黄鲁琦　武士彦　肖时望　王明熙　王永泉　×××××　秦天伟　朱景羲
三排　张泉山　×××　江孝祚　×××　林为桢　×××　谢思颖　黄维岗
前二排　谷伯起　聂文㭎　何万华　邓国栋　翁咏庆　严欣荣　黎克文　王先觉　王学善
前排　陈世柽　从怀经　孙敬一　吴东明　陈兆夔　杨维扬　曾富润　×××　瞿宁康　王珍

南开野猿队全体（1946年）

　　1946年，重庆南开中学演出了柯灵改编的《乱世佳人》（《飘》）；于伶的《杏花春雨江南》。①

① 根据尹凌对本书作者口述。

1947 年 9 月 26 日，在午晴堂举行迎新大会演出了话剧《此恨绵绵》[①]

1947 年 10 月 17 日，校庆纪念公演陈白尘讽刺国民党腐败黑暗的新作三幕喜剧《升官图》[②]，在沙坪坝引起轰动。

1947 年下半年，体育教师刘世藩、万美恩主持排演了三幕剧《小人物狂想曲》，演出人员以 1949 级为主，兼及 1948 级的同学。[③]

1947 年，女初三班毕业纪念演出反映旧社会的悲剧《沉渊》，陈宝英饰大户人家小姐，羿雅琴饰"老爷"，敖敬兰饰"弟弟"，李毽饰反面人物，她演得神态自如，神形兼备，活脱脱的一个坏蛋形象。[④]

1947 年，女高一联合演出《四千金》；高一一组班会演出《金指环》（《陈宝辰信》）和郭沫若的《屈原》曹禺的《镀金》；高三二组演《月光曲》《白刀子进去 红刀子出来》。[⑤]

1948 年 5 月 4 日，中共地下外围组织"六一社"以"壁联"的名义组织：在南开纪念五四大会主办文艺晚会上演出了歌剧《茶馆万象》《查户口》；诗歌朗诵《火把》《向太阳》；独幕剧《一只马蜂》《驿站》（阎肃参演）、谐剧《开会》、讽刺剧《八根火柴》。5、6 日，重庆南开纪念五四大会主办文艺晚会，继续演出朱彤根据《红楼梦》改编的话剧《郁雷》。何瑞恒饰林黛玉，陈宝辰饰贾宝玉，李冬生饰宝钗，郭嘉珍饰晴雯，郭绛饰紫娟……舞台装置由"野猿队"的秦天信、苏先基等负责，连演两天，演出轰动一时。[⑥]

纪念五四大会文艺晚会海报

① 顾学荣：《在重庆南开中学学习时的记事》，引自宋璞主编《重庆南开中学（1935-1952 年）大事记》，重庆出版社 2011 年版。
② 见《阎肃与〈升官图〉》。
③ 瞿宁康：《我在南开演话剧》，《四八通讯》第 16 期。
④ 陈宝英：《〈郁雷〉〈沉渊〉及其他》，《五〇信息》第 7 期 1998 年 10 月。
⑤ 《重庆南开校史资料（一）》；《1949 同学录》。
⑥ 练荣梁摄：《南开纪念五四大会主办文艺晚会海报》照片；陈宝英：《〈郁雷〉〈沉渊〉及其他》；阎肃：《学艺在南开》，引自崔国良主编《南开话剧史料丛编·编演记事卷》南开大学出版社，2009 年版。

1948 年 12 月再次演出了《郁雷》。①

1948 年 5 月，重庆南开中学演出《郁雷》全体演员合影

1948 级还演出了英语剧《娜拉》，阎肃参加了演出。②

1948 年年中，在联欢会上演出《新婚夫妻》等一组独幕剧，陆宽饰第三者某科长，特意剃了一个小平头，穿一身中山装，脸上画出横七竖八的皱纹。演出时，挺胸凸肚，右手插在上衣第二、三纽扣之间，活像喻主任，全场哄堂大笑；而喻主任却毫不在意地微笑着观看。③

1949 年 3 月 29 日晚举行第一次营火晚会演出话剧，丑化蒋介石。④

1949 年 4 月，重庆南开中学以高三同学为主体的"沉默"社，其主编王宗祥（黎元）编写的剧本四幕话剧《教授之家》。该剧反映了教师的贫困生活，控诉了反动政府的罪行。该剧在尊师晚会上演出，以追悼病逝的陈敏修老师。

① 《重庆南开纪念五四大会主办文艺晚会海报》；姚澍等：《1948 年重庆南开中学学生运动纪实》、《重庆南开中学建校 50 年纪念专辑》；刘思明：《记南开中学壁报联合会在 1948 年夏的三次大型活动》，《重庆南开中学 1948 级同学录》（第 2 集）。

② 蒙挺：《我与英语活动》，《48 通讯》第 3 期，1993 年 3 月；阎肃：《学艺在南开》《南开话剧史料丛编，编演记事卷》，南开大学出版社，2009 年版。

③ 陆宽：《纪念喻传鉴老师》，《喻公今犹在》《随波逐流忆平生—旧稿回稿回顾兼忆旧交》，2011 年版。

④ 谢儒弟：《重庆南开中学发展沿革》，《重庆南开七十周年华诞专辑》，2006 年版。

演出激起了广大师生的同情和义愤，纷纷捐献尊师基金。1949 年 10 月 17 日南开校庆大会。韩叔信主持，喻传鉴致辞，在游艺会上再次公演了四幕话剧《沉默》和短剧《求婚》，后者也是由学生自编自演，滑稽取笑。①

 1949 暑期，演出《三江好》。②

　　① 《重庆南开校史资料（一）》；宋璞：《张伯苓在重庆》重庆出版社，2004 年版。
　　② 《南开校友通讯》第 1 期。

临大剧团及其演出活动

　　南开大学师生最初到达长沙后，与北大、清华开始联合组成了"长沙临时大学"。临时大学的校学生会于 1937 年 11 月为迅速投入社会上的抗日救亡宣传活动中去，立即组织了"长沙临时大学话剧团"（简称"临大剧团"），成员有邵曾扬、高小文、简辈坡、王乃梁、吴惟先（吴若）、叶宗宪、李象森，还有姜桂侬……当时随时有学生报名参加"保卫大河北""保卫大山东""保卫大河南"的投笔从戎运动，人员流动性很大，剧团经常只有十几个人。

临大剧团成员之一
高小文（右）老年与夫人留影

剧团在学生会领导下，开展过多次慰问伤兵、募捐义演和各种集会的演出活动，演出了《放下你的鞭子》《最末一计》等短剧。当时的表演活动，全靠一张嘴，两条腿，借衣借物；有台无台，都可以演出。在一次慰问伤兵时，演出了《放下你的鞭子》。当演到流浪老汉鞭打女儿，预备在观众中的演员，跳上台去加以制止时，也带动了伤兵和观众纷纷一起喊："不许打人！""放下你的鞭子！"有的伤兵一边高喊"把老东西拉下来揍一顿！"一边撑拐挂杖地想爬上台，幸而带队军官吹哨制止。当戏演到老汉与女儿抱头痛哭时，台下哭泣声与"打倒日本帝国主义！"之声，喊成一片。接着台上台下一起高唱：《义勇军进行曲》《打回老家去》等抗日救国歌曲，场面异常动人。

临大剧团应邀参加长沙各界为慰问伤兵，与十几个单位联合举行为期一周的义演活动。临大剧团排演多幕剧《前夜》。当日与长沙的"白雪剧团"同台公演。"白雪剧团"先演出一个短剧，此时却引出一场误会：临大剧团管理服装与小道具的李象森同学管理的一件日本军装不见了。他急着搜寻，看到军装穿在白雪剧团的演员身上（对方演员因为自己穿的军衣不合身，见到墙上挂着一件，就顺手牵羊地换穿在自己身上了）。李象森在要回衣服时，与对方发生了争吵。而《前夜》演出的布景，都是借白雪剧团的，于是对方因此拒绝借用布景。临大学生会主席陶家淦出面协调。结果答应先办好在长沙报纸上刊登"鸣谢白雪剧团借给《前夜》布景"的《鸣谢启事》的手续后，临大剧团的话剧《前夜》才得以照常演出了。演出后，1938年2月长沙临时大学西迁昆明，改称"西南联合大学"。临大剧团自动解散。团员后来加入了西南联合大学话剧团。①

① 邵曾扬、高小文：《临大话剧团在长沙》，《天津南开学校男女中1937班特刊·双庆集（1937—1997）》，1997年内部版。

曹禺在联大导演《原野》

西南联合大学话剧团（简称"联大剧团"），是在西南联大开学前，由长沙临大迁来的戏剧骨干高小文等及由平津来联大的爱好戏剧的同学张定华等发起排演话剧《祖国》的过程中成立的。①

张定华等经过争取进行补考入学后，与地下党员和民先队员分别和长沙临大剧团团员及平津来的爱好戏剧的同学联系、酝酿演出宣传抗日救国的话剧。当时他们得到闻一多、孙毓棠和陈铨等教授的指导和帮助。12 月起就准备排练马彦祥根据陈绵教授改编自法国剧作家沙都的多幕话剧《古城的怒吼》。这次演出，又经陈铨教授改编，更名《祖国》。2 月 18 日起共演出 8 天。

西南联合大学校门

①张定华：《回忆联大剧团》，《笳吹弦诵在春城》，云南人民出版社、北京大学出版社，1986 年版。

联大剧团还排演了张平群改译的《最末一计》，高小文饰包师长、劳元干饰施营长、霍来刚饰马百计。该剧曾参加昆明益世剧社的公演。

1939年初，寒假期间，联大剧团在地下党的建议下，下乡到昆明近郊杨林进行宣传、演出。同学们排演了《放下你的鞭子》《三江好》和《最后一计》以及一个方言话剧。

联大剧团成就最大的演出活动是 1939 年邀请曹禺返校指导演出的《原野》和《黑字二十八》。

《原野》中凤子饰金子的盛装照

暑假前，为了得到昆明市里的支持并扩大影响，联大剧团请闻一多教授以昆明市属国防剧社的名义，写信邀请曹禺到"沉闷的昆明"排戏。信中写道："现在是应该演《原野》的时候了！"曹禺接到信后，很高兴地就接受了双重意义上（南开和清华）的母校邀请，回到母校参加戏剧活动。这次演出，是由联大剧团发起，与金马剧社、艺专、云南省剧教队等联合在昆明新滇剧院举行公演曹禺的名剧《原野》和曹禺、宋之的等集体创作的四幕抗战剧《黑字二十八》（又名：《全民总动员》）。时间几近一个月。这次大规模的演出，也是曹禺剧作演出史上一次时间、剧目都是空前的演出。[1]

① 张定华：《回忆联大剧团》，《笳吹弦诵在春城》，云南人民出版社、北京大学出版社，1986年版。

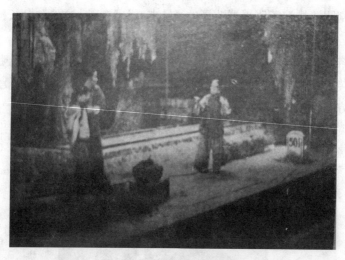

《原野》之一幕

 《原野》，在 8 月 14 日至 24 日和 9 月 4 日至 7 日先后两次在昆明新滇剧院演出。由曹禺亲自导演；演员主要由联大剧团成员担任，由汪雨饰仇虎，凤子饰金子，孙毓棠饰常五，樊筠（业余演员）饰焦大妈，黄辉实饰白傻子，李文伟（省剧教队演员）饰焦大星；舞美设计为闻一多、雷圭元；效果（学狗叫）为劳元干。闻一多极具艺术审美意识，他带领同学制备服装和舞台布景。他亲自带领同学选购衣料，为仇虎选做一件黑缎子面儿、红缎子里儿的大袍子；为金子在估衣铺里挑选了一件紧身棉袄；闻一多"紧紧地掌握舞台布景不能离开表演而独立表现的原则，将布景设计得有实有虚。他用许多黑色木板，在舞台后半部一排排大大小小地排列起来。这样侦缉队提着小灯笼穿来穿去，在台下看起来就显得这片森林分外的幽黑、深远。他还运用一些抽象手法，在变化的灯光下形成焦点透视。这样就强化烘托了黑森林阴森、恐怖、神秘的气氛，又增强了剧本的内在意蕴；将仇虎杀死大星后产生的恐怖和自责，以及在痛苦和矛盾中产生的幻觉渲染得淋漓尽致，既烘托了表演环境，又能激起观众的情绪。"①

 ① 曹树钧：《曹禺剧作演出史》，中国戏剧出版社，2006 年版。

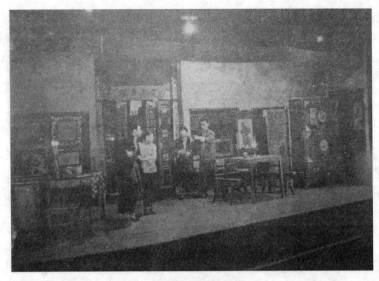

《原野》之又一幕

曹禺在导排中不但诱导、启发演员进入角色，还以身示范，使得演出获得极大的成功，整个演出轰动了昆明。剧票被抢购一空，根据观众要求又加演了四场。演出后评论众多。著名学者余冠英教授著文说："我以为曹禺君的三部名著中《雷雨》是雅俗共赏的戏，《日出》稍不同，惟《原野》最为不俗……《原野》最值得称赞处是人物的创造。本剧重要人物的性格都很强，以焦大妈为最，其次金子，其次仇虎。这三个人物在中国文学里都是崭新的。"《云南日报》发表长篇文章，赞誉《原野》的演出与《孔雀胆》及《清宫外史》之演出"可谓昆明话剧史上三大里程碑"。①

在演出《原野》之后，紧接着由曹禺执导的《黑字二十八》从 8 月 26 日起至 9 月 3 日又在昆明新滇剧院举行公演，由曹禺、陈豫源（云南艺专校长）、凤子、孙毓棠、王旦东（金马剧社）组成的导演团，曹禺任执行导演，由联大剧团、艺师和金马剧团等共同参加演出。演员有凤子饰玛莉、孙毓棠饰邓疯子，曹禺、关媚如饰杨兴福，陈豫源饰夏晓仓，马金良（金马剧社）饰沈树仁，谢熙湘饰电灯匠，王旦东饰孙将军，张定华饰芳姑、郝诏纯饰女学生，陈福英饰社会名媛。在紧张地排演过程中，曹禺虽然在这个戏中仅仅扮演了一个小职员；但是，他的精湛的表演却感动了大家。在剧中，他感到

① 龙显球：《1939 年曹禺在昆明》，《春城戏剧》，1983 年第 3 期。

扮演汉奸沈树仁的马金良不肯下手打他扮演的杨兴福时，曹禺烦躁地要求马金良：一定要体现人物的真情实感，不要做戏！当马金良重重地一巴掌打得曹禺的牙都出血时，马金良一再道歉：对不起！而曹禺却说：你的感情体验对头了。再有，曹禺扮演的杨兴福在受大汉奸的指使下要用炸弹炸毁慰问将士义卖会会场，此时他的女儿芳姑也到会场去卖花捐献，炸弹若爆炸，杨兴福不但是中华民族的罪人，而且也成了杀害自己女儿的元凶。曹禺的表情惊惧、焦急、惶惑和惭愧那种无地自容的复杂心境，使扮演他的女儿的张定华，由衷地忐忑不安而潸然泪下！每演到此，同学莫不受到深深地感动，钦佩地说："万先生是名剧作家，也是好演员。""家宝，家宝，真是一宝；会编会演还会导。"

凤子在总结这次盛大演出时写道："国防剧社颇有意在这方面努力，趁暑假的机会委托联合大学的朋友们促国立剧校的万家宝来滇主持一两个戏的公演……得到当地剧界领袖陈豫源、王旦东两人的协助，获得空前未有的精神上的合作。以一个月排两个大戏——《原野》及《黑字二十八》——不仅万家宝本人瘦损了二十磅，舞台工作人员没有一个不改样。可是病到发烧发冷，累得不能吃饭，哑了喉咙，也没有一个人喊一声辛苦，吐一句抱怨的话。"[①]

这次公演，盛况空前，是昆明戏剧界的一次大联合，把抗日救国的戏剧运动推向了一个高潮。朱自清认为"在这种物质条件下能有这样的成绩，真是不容易！从演员的选择与分配，对话的节奏，表情的效果，舞台的设计等等，可以看出导演以及各位演员、各位职员都已尽了他们最善的努力。这是值得感谢的！有几个在东北住过很久的朋友说起，拿出北平演出的话剧来比这一回，这一回是更进步了。……云南国防剧社请曹禺先生来昆明来导演《原野》和《黑字二十八》两个戏。两个戏先后在新滇大戏院演出，每晚满座，看这两个戏差不多成为昆明社会的时尚，不去看好像短着什么似的……这两个戏的演出确是昆明一件大事，怕也是中国话剧界一件大事罢"。[②]

① 凤子：《中华全国第二届戏剧节在昆明》，《剧场艺术·昆明剧运报道》第1期，1940年1月20日。
②《云南现代话剧运动史论稿》；龙显球：《1939年曹禺在昆明》，《春城戏剧》，1983年第3期。

《原野》中凤子饰金子与汪雨饰仇虎

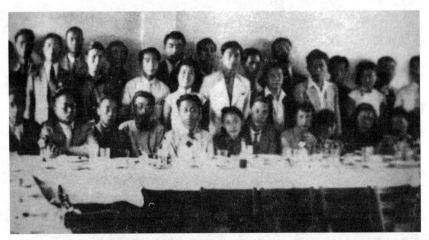

1939年，曹禺与《原野》演职员合影（前左三曹禺，左四闻一多）

联大戏剧研究社与《阿 Q 正传》的演出

联大剧团被三青团篡夺了领导权后，除保留地下党和民先成员继续在联大剧团坚持演出进步剧目外，地下党酝酿另组剧团，便于与三青团争夺宣传阵地。1940 年上半年，由靠近党的、社会科学研究会的学生黄辉实出面，在昆华南院门口的文林街上，贴出揭露三青团抢夺联大剧团领导权，不再是真心爱好戏剧的组织，另组织新的剧团的启事，在同学中引起极大反响。而三青团也在昆华北院的一个角落挂出了"青年剧社"的牌子以示对抗。

联大戏剧研究社在中共地下党领导的群社与基督教男女青年会学生部联合举办的西山夏令营后，举行了成立大会。领导成员有黄辉实、张定华等。戏剧研究社的宗旨与联大剧团的区别是，根据当时抗战后方话剧运动与抗战结合不紧密的情况，定为除演出话剧外，还对剧本写作、舞台装置和布景、化妆进行研究。

戏剧研究社成立后，于 8 月 21 日至 24 日与群社等组成联大兵役宣传队赴昆明郊区大板桥举行营火会演出活报剧，又赴乡民大会演出话剧多场。

此时，抗战进入艰苦时期，国民党官吏却在"前方吃紧，后方紧吃"，大发国难财，而学生生活却更为窘困。昆明学生救济委员会负责人中共地下党员龚普生，通过刚刚成立的联大戏剧研究社向社会举行公演捐款救济清寒学生。当时，戏剧研究社一无演出大型剧目经验，二无布景、道具。这时"学救会"表示给予经济支持。戏剧研究会随即表示将克服一切困难，举行公演。

首先，戏剧研究会选定排演田汉改编的四幕话剧《阿 Q 正传》，继之，又邀请郑婴教授任导演，陈嘉教授任指导，林伦元、李典、李白引负责舞台设计。还请郑婴、吴晓铃、闻一多等教授为演出提意见；再由潘申庆、

施载宣制作景片；施载宣为演出精心设计了可以拼凑成各种布景的"七巧板"，由金连庆等自制油彩，林伦元、李典绘制；演出之用的服装、道具，由冯家楷到"晓市"上搜罗，或到当地人家去借贵重服装、家具、摆饰品等；演员方面则由黄辉实扮演阿Q，施载宣扮演"小D"，还有李芳、孙冠华等参与演出。演出地点是由学救会请当地几位有名绅士出面接洽，于 1940 年 9 月 25 日起在国民党省党部礼堂举行公演。戏剧研究会为演出专门印制了《〈阿Q正传〉公演特刊》，引起社会的关注。连演 15 场，场场都满。演出获得极大成功，受到社会和舆论界的一致好评。学救会使用募来的款，开办了一个学生消费服务社，供应学生便宜的早餐，还开设了阅览室、文娱室等，后来更扩展为"学生服务处"。

联大戏剧研究社演出《阿Q正传》之海报

《阿Q正传》的演出，前后动员了二百多名学生参加，是一次动员和团结学生的过程，培养了学生艰苦朴素、任劳任怨的精神。扮演阿Q的黄辉实在演出中，得挨赵秀才一竹杠，假洋鬼子一手杖，而最吃力的翻墙动作，常常从墙上摔在台上，再加上连续熬夜，竟吐了血，第二天恢复后，照常演出，使他受到锻炼。扮演小D的施载宣更是通过这次演出进一步明确了人生道路，也因此他径直将自己的名字改叫"小D"的谐音"萧荻"了。

《阿Q正传》之一幕

1941年初，戏剧研究会利用寒假的机会和群社一起组织宣传队到龙潭街等地进行抗日救亡宣传活动，演出了《汉奸的子孙》等独幕剧。

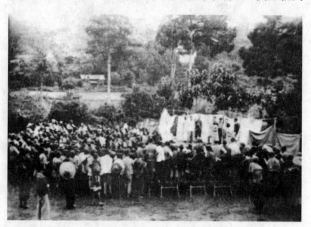

《汉奸的子孙》演出留影

此后由于国民党反动派发动制造了"皖南事变"，1941年春，中共地下党员、民先成员和许多的进步学生都被迫撤出学校，戏剧研究社也不得不停止活动。联大的话剧活动也一度冷落下来。

王松声和他的街头剧《凯旋》

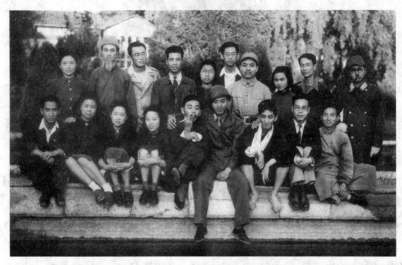

1946年4月，联大剧艺社在昆明龙云公馆举行的联大校友聚会上演出《凯旋》后，剧作者王松声、《凯旋》全体演员和到会的其他剧艺社社员在公馆花园里拍摄的合影。照片自左至右，前排：王松声（已故）、王恳、汪兆悌、胡小吉、丛硕文（饰魏参谋，已故）、聂运华（饰团长）、汪仁霖（饰小福子）、郭良夫（已故）、李贤能；后排：李志的（后改名李之，已故）、温功智（后改名闻功，饰张爷爷，已故）、程远洛（已故）、童璞、吴学淑（已故）、刘海梁（后改名沙金，已故）、杨凤仪（后改名杨犁，饰张班长，已故）、伍骅（饰小凤）、张天珉（后改名章添，已故）、江景彬（饰冈田大佐，已故）。

王松声（1917—2002），笔名王时颖，南开中学、南开大学学生，抗战期间赴延安参加革命，先后入抗日军政大学、鲁迅艺术学院戏剧系学习，后去陕西关中地区从事民运工作，1939年入党。皖南事变后，他接受党的指派，回到西南联大复学，参加学生运动，曾任西南联大学生自治会常委（不设主席），组织"联大剧艺社"，参加联大的"一二·一"运动。抗战胜利后，到

清华附中任教。解放后，他参加组建北京市文委，任秘书长，后任北京市文化局副局长，北京市文联党组副书记，北京市曲协主席等职[①]。

西南联大剧艺社社徽

在南开中学学习期间，他参加了《五奎桥》等剧的演出，在编《南开高中学生》时，他作为评论员曾撰写了一组评论文章：其中的《寄演员》，有评黄宗江在《国民公敌》演出中扮演的司托克夫人，其"背影有如希腊女神像"之论。[②]

在联大中文系二年级时，他曾撰有文艺评论多篇。其中《从两个人看中国戏剧创作的道路（曹禺、夏衍）》，发表在楚图南主编的《新地文丛》上。闻一多认为此文写得不错，可以作为毕业论文，评价较高[③]。抗战期间，他出演过《放下你的鞭子》《塞上风云》《雾重庆》等剧，创作有《告地状》《凯旋》《佩剑》等剧[④]，其中独幕广场剧《凯旋》，在解放战争中产生过重大作用。[⑤]

《凯旋》写"中央军"某班长张德福，抗战胜利后凯旋，其所在部队，在河南黄泛区中，向少年自卫队发起攻击，打伤了队长张小福。后来到河南某县的一个乡镇上，国军团长要"宣慰"百姓，参加的有改编为"剿共志愿军"的日军大佐冈田和改编为"国民先遣军"的日伪县长魏参谋，在"宣慰"的群众中挂彩的少年自卫队长张小福被发现。团长在冈田的威逼和魏参谋的引诱下，命令张德福当场打死了张小福。当张德福认出自己的父亲和女儿时，

① 王松声：《汇报（参阅材料三种）》之一，汪仁霖：《〈凯旋〉的创作和演出》之三：《编者的话》。
② 《南开高中学生》，1937 年 4 月。
③ 王松声：《汇报（参阅材料三种）》之一，汪仁霖：《〈凯旋〉的创作和演出》之三：《编者的话》。
④ 《告地状》《凯旋》，西南联大新河文艺社：《匕首》第 2 期，1946 年 1 月 27 日；《剧艺社——告地状》，西南联大学生自治会：《编委会通讯》第 13 期，1945 年 12 月 16 日。
⑤ 同上。

才知道被他打死的竟是自己的儿子。张德福想不到抗战胜利了，反而使其亲骨肉相残，于是他举枪自杀。故事深刻地揭示了，抗战胜利后，国民党利用日伪势力打内战的反动本质。闻一多认为这出剧"把民族矛盾和阶级矛盾如此集中地纠结在一个农民家庭里，很有一点希腊悲剧的味道"。

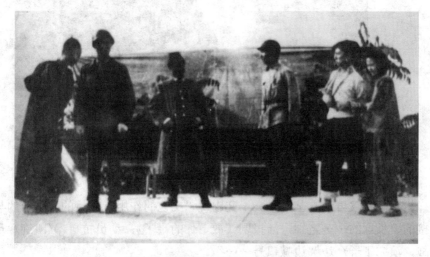

西南联大剧艺社《凯旋》演出剧照

《凯旋》是在昆明"一二·一"惨案前草创，惨案发生当夜修改定稿，第二天就演出了。演出时，台上台下都声泪俱下，群情激愤，高喊"反对内战"的口号，震撼心灵。①解放战争期间，昆明、重庆、武汉、南京、北京、天津等许多大城市都纷纷演出此剧。仅昆明和北京就演出了40多场。②该剧还流传到东南亚一带，在越南和新加坡演出。武汉大学在演出时，国民党搜捕进步学生，用乱枪打死学生四人，酿成了"珞珈山惨案"。③天津南开大学虹光剧艺社演出《凯旋》时，国民党特务伪装成"伤兵"，捣毁舞台，打伤演出同学，制造了闻名全国的"五·二〇事件"。④

① 王松声：《汇报（参阅材料三种）》之一，汪仁霖：《〈凯旋〉的创作和演出》之三《编者的话》，《南开话剧史料丛编·剧本卷》，南开大学出版社，2009年版。

② 同上。

③ 同上。

④ 谷书堂、简正芳：《"五.二〇"追忆》，南开大学《南开新闻》第6期，1950年6月1日。

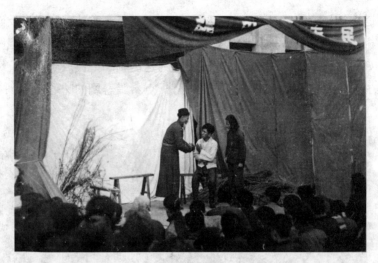

南开大学虹光话剧社《凯旋》在天津演出剧照

　　王蒙在《再论文艺效果》一文中说"文艺的作用有直接的、眼前的与间接的、长远的……之别，活报剧《放下你的鞭子》，动员抗日，《凯旋》反内战，演完了群众边哭边喊口号……"

　　《凯旋》在中国话剧史上，同抗日战争中《放下你的鞭子》一样，在动员人民反对内战中，发挥了重大作用。

忆首届曹禺戏剧学术研讨会

"我这是少小离家老大回啊呀！"这是曹禺 1985 年在他 75 周岁寿辰，从事戏剧活动 60 周年，在南开大学举行的中国首届曹禺戏剧学术研讨会上所发出的心声！笔者作为这次会议的秘书长，就记忆所及回忆这次难忘的会议。

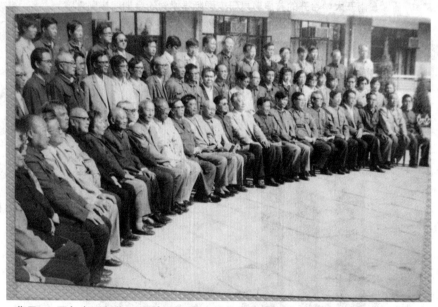

曹禺 75 周年寿诞创作 60 周年研讨会全体代表合影（前左十曹禺，右一崔国良）

为了庆祝南开学校建校 80 周年，南开大学建校 65 周年，1984 年我们编纂出版了《南开话剧运动史料（1909—1922）》一书（1993 年又出版了《南开话剧运动史料（1923—1949）》一书，2009 年南开话剧百年纪念时又出版了《南开话剧史料丛编》三卷本）。就中我们发现，不但南开话剧活动在我国话剧的创始期作出过重要贡献，而且也孕育、培养了代表我国话剧成熟期的

在南开大学召开的首届曹禺研究国际学术讨论会期间崔国良赠
《南开话剧运动史料（1923-1949）》一书给曹禺夫人李玉茹

《南开话剧史料丛编》书影（三卷本 2009 年）

巅峰人物——曹禺。这是值得我们庆幸和骄傲的。因此，我们打算请曹禺为
我们的书写一篇序言，以表对他的敬重之情。同时，就议论到翌年就是曹禺

诞生 75 周年，从事戏剧活动 60 周年应该纪念一下。特别是由于左的影响，多年来对曹禺多有微词，对其作品也有不公正的评价，通过学术讨论来进一步正确评价其人其作。不久，中国话剧文学学术讨论会暨中国话剧文学研究会筹备会召开，经过协商议定召开这次会议。筹备会决定由南开大学负责筹备工作，后来又有天津剧协和天津人艺的加入。经过半年的筹备工作，会议终于在曹禺 75 周岁寿辰前夕的 1985 年 10 月 4 日至 6 日在南开大学举行了。

1985 年 10 月 12 日，中国话剧文学研究会成立会在中戏举行 这是全体合影
（前左八曹禺，左七夏衍，左三刘厚生，左一吴祖光，左十黄宗江）

出席会议的有中国和天津剧协、京津人艺的表、导演艺术家和评论家刘厚生、于是之、夏淳、孔祥玉、丁小平等，有北京大学、南开大学、北京师大等院校的专家学者等近 60 人。在开幕式上，南开大学校长滕维藻教授、北京人艺副院长于是之等都发表讲话祝贺曹禺寿辰。滕维藻欢迎曹禺先生回母校看望。他说，这次会议"是新中国成立以来第一次全国规模的专门研究曹禺戏剧艺术的会议；我们期望通过这次会议，交流研究成果和心得体会，促进曹禺戏剧艺术研究的深入开展，并推动我国戏剧事业的繁荣"。曹禺先生也深情激切地说："我今天回来，是长期的愿望，是少小离家老大回。我深深感激开导我、教育我，使我走上戏剧道路的南开的老师。""是南开母校给我认识祖国在世界上的地位，教我知识，更教我做人，使我懂得活着的道理。""回想起南开创办者张伯苓校长经常教诲我们的 '公' '能' 两个字，（笔者按：

公能是南开校训，即"允公允能，日新月异"）'公'用今天的话来说就是大公无私，为人民服务；'能'就是要培养建设现代化的才能和实际工作的能力"，他表示"一定要在沸腾的新时代再出一把力"，并勉励校友们"创造有中国特色的社会主义精神文明"。天津剧作家王血波代表天津剧协向曹禺先生赠送了天津泥塑以表祝贺之情。

这次大会的报告和收到的论文，是以前学术界涉猎较少的内容和作品。田本相教授在大会报告中，首先提出了曹禺戏剧研究中的民族风格问题，他说要研究曹禺"是怎样融化外来戏剧从而进行民族独创的。这样就可以整体上探讨他在中外戏剧交流中积累有民族特色的美学经验，揭示他的戏剧中所体现的中国话剧的民族的美学传统。"曹禺"吸收和融化外来戏剧并形成民族的审美特色的过程，也就是中国话剧现代化的过程。"这个问题成为这次会议的一个主题。大会上发表的论文关于民族风格方面的有：陈瘦竹教授的《世界声誉和民族风格——谈曹禺剧作》、焦尚志教授的《植根于民族生活的土壤之中——话剧〈北京人〉论析》等；过去较少论及的作品如沈渝丽的《一朵金黄耀眼的花——谈谈〈原野〉中花金子的形象》，而抗战时期曾为曹禺先生的学生并参演过《蜕变》的沈蔚德，她的《难以忘却的纪念——再论曹禺的〈蜕变〉》，又从作品的艺术性方面进行深入地分析，而论述曹禺作品的美学意义和艺术分析，又成为曹禺研究的一个热点。这方面的论文有黄会林教授的《论曹禺剧作的人物塑造和语言艺术》、陈坚教授的《〈日出〉的结构艺术》和洪忠煌的《曹禺剧作中的超自然力量》等；比较戏剧和借鉴外国戏剧方面也是学者关注的，论文有刘珏的《论曹禺剧作所受奥尼尔的影响》和柯可的《曹禺剧作中心人物的美学意义》等；会议还收到了评析曹禺早期文学和戏剧活动的文章，田本相教授《在南开大学时期的曹禺》，殷子纯、夏家善的《曹禺青年时期在天津的文学创作活动》和李丽中的《曹禺与南开话剧运动》等等，所有这些论著都给人们一种预示，曹禺研究会出现一个更广泛范围的、新的突破。后来将论文结集出版了《曹禺戏剧研究集刊》一书。

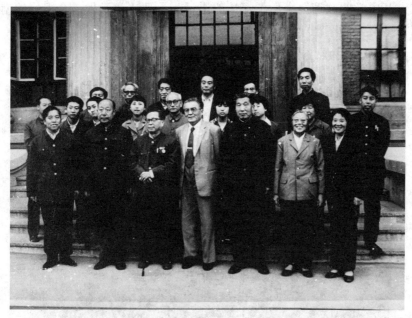

1985 年 9 月 5 日，首届曹禺研讨会访问南开中学合影
（前左三曹禺，左四来新夏，左二纪文郁，左一崔国良）

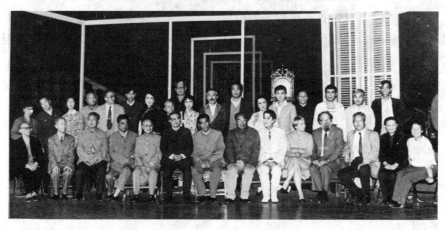

曹禺（前左六）与《雷雨》演员合影

　　南开大学图书馆还举办了《曹禺戏剧作品展》，展出了曹禺任南开大学出版社编辑，并发表他的改译剧《冬夜》和《太太》两个剧本的《南开大学周刊》等书刊。在天津人艺还演出了丁小平执导的《雷雨》。

　　会议为了回顾曹禺在天津所走过的历程，还参观、访问了南开中学。曹

禺在南开中学的欢迎会上做了深情的讲话表示要"永远做一个很好的南开人"。大家还参观了当年曹禺在南开演剧的舞台——南开中学瑞廷大礼堂，这个培育曹禺成长为剧作家的摇篮。

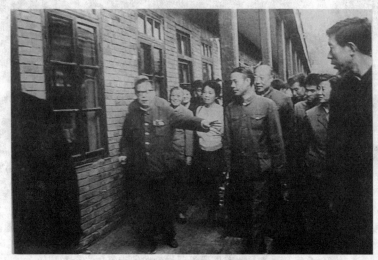

曹禺回访在南开中学居住过的宿舍

同一天，会议代表们在曹禺的陪同下还参观了曹禺故居，位于海河岸边的天津意租界二马路 28 号（今河北区民主道 23 号和 25 号），这是他获取创作生活泉源之地。在这里他和同学一起创办了文学杂志《玄背》，改译了剧本《争强》《太太》和《冬夜》，并且构思了《日出》……可惜他这次返校，参观访问生他育他的地方，竟然是最后的一次。

附　录

附录一　拟提案:《建立天津曹禺纪念馆》

享誉世界的戏剧大师曹禺(万家宝,1910—1996,中国文联主席、中国戏剧家协会主席、中央戏剧学院名誉院长、北京人民艺术剧院终身院长)出生、成长在天津。是天津培育了他,并从天津走向全国和世界剧坛的。据此我们建议将其故居河北区民主道23、25号(原意租界28号)建为天津曹禺纪念馆。理由如下:

(一)天津是我国戏剧之乡,应该有其标志性纪念物。中国现代戏剧——话剧,天津是重要的发祥地之一,并把中国话剧由文明新戏时代推向现代戏剧时代(南开新剧团首任副团长兼导演张彭春主稿、后曹禺参与修订的《新村正》被话剧史认定为中国戏剧现代化的标志)。

(二)曹禺把中国话剧推向成熟阶段,并且第一个走向世界。他的《雷雨》《日出》《原野》和《北京人》不仅在中国,而且在世界剧坛产生了重大影响。曹禺堪称中国现代戏剧的一代宗师。

(三)曹禺在中国文学史和现代戏剧史上,将永垂青史。中国现代文学馆有13尊塑像,曹禺位在第六,是天津的荣誉。而曹禺的剧作入选大中学教材,哺育着中华子孙并将永世流传。这是中国少有的,也是天津人的骄傲。

(四)曹禺故居位于意式风情区的中心,与已建成的"梁启超纪念馆"相距不足200米,与曹锟故居相邻,建成纪念馆,可以立即形成规模效应。若人们旅游,如果不参观莎士比亚故居,就好像没有到过英国一样,如果有了

曹禺纪念馆没有参观就如同没有到过天津一样地遗憾。

若让曹禺故居自生自灭，将对子孙、对天津文化资源是一大憾事。

（五）曹禺先生的家属极希望天津建立曹禺纪念馆。如能建成，曹禺夫人李玉茹表示全力支持并愿意尽最大可能捐献曹禺的纪念物供展出。其家属珍藏的"曹禺面膜"可以捐赠。

建立天津曹禺纪念馆，将极大地弘扬这位属于中国享誉世界的戏剧大师的艺术成就，从而提升天津这座国际港口大都市的文化品位。

（本提案由崔国良创议（焦尚志、夏家善附议）并草拟，提供给天津教育界市政协委员。签名本提案的天津市政协委员有南开大学的孙昌武（主要提案人）、钟守真、陈天伦、黄澜秋；天津大学的夏兰生和天津理工学院的魏荣宝教授；经市批准，并于2010年建成，于曹禺诞辰100周年时开放。）

2002 年 12 月，李玉茹致崔国良信

284

曹禺故居纪念馆在建场景

曹禺故居纪念馆"五一"免费开放

曹禺故居纪念馆效果图

张立 王海冰 摄

本报讯（记者雷风雨 见习记者麻欣）从市海河办获悉，为纪念我国著名戏剧家曹禺诞辰100周年，市海河办、海河公司今起对曹禺故居进行纪念性恢复，建立"曹禺故居纪念馆"，将于5月1日起免费对外开放。

曹禺是中国新文化运动的开拓者和中国话剧奠基人之一。曹禺故居坐落于天津意大利风情区（河北区民主道23号），建筑面积为912平方米，前后两楼均为砖木结构。曹禺在这座度过了幼年、童年和青少年的时光，这时期的生活对他完成《雷雨》《日出》《原野》等代表剧作提供了坚实的生活和思想基础。据了解，曹禺故居外檐早已整修完毕，这次纪念性恢复将主抓在整个曹禺故居里通过摆放曹禺塑像、照片、手稿、书籍等，摆设曹禺用过的圆座、桌椅、怀表、餐具、煤火炉等物品。根据曹禺童年和青少年所处的家庭环境、社交氛围、文化熏陶、社会背景等各种因素，恢复客厅、书房以往模样，同参观者深入展现曹禺不同时期的生活场景。整个故居布置将于4月底完毕。据介绍，曹禺故居纪念馆建设还将结合目前意大利风情区二期商贸旅游文化业态的开发，充分挖掘利用坐落于意大利风情区的曹禺故居的文化历史旅游资源。

曹禺故居纪念馆开放报道

　　在修建"曹禺故居纪念馆"同时，天津市决定扩展纪念馆规模，在纪念馆东侧新建一座大型多功能"曹禺剧院"与"曹禺故居纪念馆"同时建成，并在此剧院内举行"纪念曹禺先生百年诞辰系列启动仪式暨曹禺故居纪念馆正式开放、曹禺剧院揭牌仪式"。图为2010年，提案创议人崔国良与曹禺后人万昭合影。

2010年崔国良持曹禺故居提案与万方、万欢合影

2010 年，崔国良与《雷雨首演在济南》的合作者任丁安合影

附录二　潜江人纪念曹禺

　　2000 年金秋时节，我参加潜江召开的纪念曹禺诞辰 90 周年学术研讨会，访问了曹禺的祖籍潜江市。

　　潜江市是一座年轻而又古老的城市。说它年轻是因为它位于湖北金三角的中心，由于发现了石油，建了江汉油田而迅速使潜江成了一个现代化的园林城市；说它古老，是因为新发现楚灵王行宫——放鹰台等十几个东周时的楚国王宫遗址。就在潜江的龙湾镇。曹禺的祖辈，自明朝武官万邦为躲避扰攘从江西南昌府的九龙街迁徙到这里，居住在城厢。

　　我是在灯火阑珊的夜晚才到达这个园林水乡的。第二天趁着会前的空隙，踏着晨曦，浏览城区。这里的老妪、孩童都知道这里产生了一位大剧作家曹禺。他们告诉我沿着老城的北门向东走就是万家祖居。我按着他们指点的路径，顺着老城北门东行不远就看到一条不长的街道。这里还标着街牌："曹禺路"。这里的人们为了纪念这位未曾谋面过的老乡，竟将老城墙根的这一条街命了这个名字。可见这里人们对曹禺的感情是多么的深切！走到东头，人们指给我的那座五层楼房的位置便是原来万家的祖居处，如今已成为潜江市园林办事处的老"粮油管理局"了。

曹禺陵前石牌楼

会议的第三天是瞻仰曹禺墓。清早起来恰好是细雨绵绵、情丝依依的天气。非常不巧的是我竟然将集合时间记错了，人们已经走了。会议的工作人员陪伴我追赶队伍。车子边行，陪伴我的朋友边向我介绍。出了市区南行就见到了一条以市区为中心连接南北的全长为16千米、宽62米的大道。这就是以周楚王古章华台命名的"章华大道"。我们来到"潜江森林公园"，进入公园后约走100米甬道，便见汉白玉石牌坊上镌刻着"曹禺陵"三个青色的大字。牌坊两旁矗立着高高的水杉，据说这种水杉是濒临灭绝的珍稀植物。它挺拔、坚韧、高纵，道路两侧满是苍松翠柏，如同战士在守卫着。穿过石牌坊，前行便是一座带有汉白玉石雕栏杆的石桥。踏过石桥见到一尊石雕像，青色的大理石基座上，镶嵌着汉白玉的半身曹禺石雕像。曹禺身着风衣，右手持着眼镜凝视着前方，在索思着；后面是汉白玉镶嵌的"曹禺之墓"碑，墓穴中安放着曹禺的骨灰。这时的曹禺好像凝视着江汉大地，怀念着故乡。他曾经为潜江题诗一首："明月故乡晓钟，远离千里心同。今日不知何处，犹在相思梦中"。在他去世前不久，潜江人民邀约他回故乡省亲，然而因病大夫不准许远行，未能如愿。

本书作者在曹禺之墓前留影

在返回时，我们又参观了位于市中心东风路中段、闹市区的曹禺著作陈列馆。这是一座四层楼的潜江市图书馆。门前矗立着一尊曹禺半身铜像，是由中央美术学院雕塑系主任苏晖创作的。楼身正中上端嵌着"曹禺著作

陈列馆"的馆名。走进馆内三层楼的东侧是陈列着曹禺生平介绍的展室，陈列着曹禺生前的书房，有曹禺使用过的书桌和藤椅，四层楼东侧是曹禺著作和曹禺研究著作展柜，据介绍这里收藏着近千件曹禺著作及其研究著作的展品。

附录三 南开话剧演出剧目汇览（1909-1949）

序号	剧名	首次演出时间	资料来源
1	用非所学	光绪三十四年冬（1909）	《南开校友》第 4 卷第 3 期
2	箴膏起废	1910 年 10 月 17 日	《益世报》1935 年 12 月 8 日
3	影	1911 年 10 月 17 日	同上
4	华娥传	1912 年 10 月 17 日	同上
5	新少年	1913 年 10 月 17 日	同上
6	五更钟	1914 年 3 月 14 日	《敬业》第 1 期
7	不平鸣	1914 年 3 月 21 日	同上
8	里里波的跳舞	1914 年 3 月 21 日	同上
9	特国结婚	1914 年 3 月 21 日	同上
10	父子泪	1914 年 3 月 21 日	同上
11	恩怨缘	1914 年 10 月 17 日	《敬业》第 2 期
12	无理取闹	1914 年 12 月 23 日	《南开星期报》第 29 期
13	早婚鉴	1915 年 1 月 25 日	《南开星期报》第 31 期
14	橄榄案	1915 年 4 月 1 日	《马千里先生年谱》
15	天作之合	1915 年 4 月 3 日	《南开星期报》第 40 期
16	仇大娘（《因祸得福》）	1915 年 5 月 24 日	《南开星期报》第 46 期
17	小神仙	1915 年 6 月 26 日	《校风》第 1 期
18	鬼面	1915 年 8 月 10 日	同上
19	再世缘	1915 年 9 月 4 日	《校风》第 2 期
20	一圆钱（《炎凉镜》）	1915 年 10 月 9 日	《校风》第 6 期
21	一圆钱（英文）	1916 年 5 月	《励学》第 2 期
22	千金全德	1916 年 1 月 30 日	《校风》第 19 期
23	改良影	1916 年 3 月 18 日	《敬业》第 4 期
24	乡愚旅行	1916 年 4 月 8 日	《校风》第 26 期
25	恩仇记	1916 年 5 月 27 日	《校风》第 32 期
26	青年鉴	1916 年 8 月底	《校风》第 36 期
27	千金鉴	1916 年 9 月 2 日	《校风》第 37 期
28	一念差（《叶中诚》）	1916 年 10 月 9 日	《校风》第 42 期
29	醒	1916 年 10 月 9 日	《校风》第 42 期

序号	剧名	首次演出时间	资料来源
30	反哺泪	1917 年 3 月 24 日	《校风》第 60 期
31	新与旧	1917 年 12 月中旬	《校风》第 83 期
32	平民钟	1917 年 12 月 31 日	《校风》第 86 期
33	新村正	1918 年 10 月 10 日	《校风》第 103 期
34	破扇重合	1918 年 10 月 26 日	《校风》第 105 期
35	戏中戏	1918 年 12 月 7 日	《校风》第 111 期
36	恩义姻缘	1918 年 12 月 14 日	《校风》第 112 期
37	孝友泪	1918 年 12 月 24 日	《校风》第 114 期
38	棒打无情郎	1919 年 1 月 31 日	《校风》第 115 期
39	鸿銮禧	1919 年 3 月 8 日	《校风》第 116 期
40	败子回头	1919 年 3 月 15 日	《校风》第 117 期
41	恶仆报	1919 年 5 月 10 日	《校风》第 125 期
42	忍辱报仇	1919 年 5 月 17 日	《校风》第 126 期
43	找地缝	1920 年 5 月 19 日	《检厅目录》
44	理想中的女子	1920 年 10 月 15 日	《校风》第 144 期
45	巡按（《庸人自扰》）	1921 年 10 月 17 日	《南开周刊》第 17 期
46	好哥哥	1922 年 3 月 19 日	《南开周刊》第 32 期
47	一日之旅行	1922 年 4 月 19 日	《南开周刊》第 34 期
48	晨光	1922 年 10 月 16 日	《南开周刊》第 43 期
49	新官上任	1922 年 12 月 23 日	《南开周刊》第 53 期
50	圣延故事（英文）	1923 年 1 月 10 日	《南开周刊》第 55 期
51	好儿子	1923 年 4 月 21 日	《南开周刊》第 62 期
52	车夫之婚姻	1924 年 1 月 1 日	南开学校庶务课报告
53	悭吝人（L'Avare）	1924 年 3 月 22 日	《南开周刊》第 87 期
54	乡媪进府	1924 年 4 月 25 日 1924 年 5 月 9 日	《南开周刊》第 91 期 《南开周刊》第 93 期
55	热心之果	1924 年 5 月 10 日-11 日	《南开周刊》第 93 期
56	威尼斯商人（英文）	1924 年 6 月 3 日	《南开周刊》第 97 期
57	误	1924 年 10 月 17 日	《南开周刊》第 101 期
58	梦	1924 年 12 月 19 日	《南开周刊》第 110 期
59	梦里回头	1924 年 12 月 24 日	《南开周刊》第 111 期
60	玻璃鞋	1924 年 12 月 24 日	同上
61	情医（A Doctor in Speti of Himself）	1925 年春	《丙寅级刊》（1926 年）

序号	剧名	首次演出时间	资料来源
62	此事古难全	1925 年 5 月	《南开周刊》1925 年 5 月纪念专号
63	少奶奶的扇子	1925 年 5 月 2-3 日（大学 1925）	《南开周刊》第 121 期
		1926 年 5 月 3 日（男中）	《南中周刊》第 5 期
		1927 年 12 月 22 日（大学女同学会）	《南开周刊》第 49 期
		1937 年 4 月 24 日（女中）	《南开校友》第 2 卷第 4 期
64	卞昆冈	约 1925 年 5 月	《南开双周》第 3 卷第 5 期
65	孔雀东南飞	1925 年 5 月 23 日	《南开周刊》第 124 期
66	酒后	1925 年 5 月 23 日	同上
		1930 年 3 月 4 日	《南大周刊》第 80 期
67	理想曲（英文）	1925 年 5 月 23 日	《南开周刊》第 124 期
68	织工	1925 年	《人民戏剧》1977 年年第 3 期
69	相鼠有皮	1926 年 3 月 29 日	《丙寅级刊》（1926 年）
70	剧后	1926 年 4 月 30 日	《南开周刊》第 32 期
71	压迫	1926 年 4 月 30 日	《南大周刊》第 32 期
		1927 年暑假	《南大周刊》第 26 期
		1927 年 9 月 9 日	《南中周刊》第 28 期
72	教育之光	1926 年 10 月 17 日	《南中周刊》第 11 期
73	Oppresion（英文剧）	1927 年 5 月 24 日	《南大周刊》第 29 期
74	哥伦布	1927 年 5 月 24 日	《南大周刊》第 29 期
75	爱国贼	1927 年 9 月 2 日	《南中周刊》第 26 期
76	获虎之夜	1927 年暑假	《南中周刊》第 26 期
		1927 年 9 月 9 日	《南中周刊》第 28 期
77	可怜的斐迦（醉鬼）	1927 年 8 月 19 日	《大公报》
		1927 年 9 月 9 日	《南中周刊》第 28 期
		1929 年 5 月 4、10 日	《南开双周》第 3 卷第 3、4 期
		1938 年 4 月	重庆《南开中学校刊》
78	夜哭	1927 年 10 月 7 日	《南中周刊》第 29 期
79	骨皮（日本狂言戏）	1927 年 12 月 2 日	《南开大学周刊》第 47 期
		1927 年 12 月 22 日	《南大周刊》第 49 期
80	天作之合	1928 年 3 月 7 日	《南开双周》第 1 卷第 1 期
81	大闹学堂	1928 年 3 月 9 日	《南开双周》第 1 卷第 3 期
82	小麻雀	1928 年 3 月 19 日	《南开双周》第 1 卷第 1 期

序号	剧名	首次演出时间	资料来源
		1928 年 3 月 30 日	《南开双周》第 2 卷第 5 期
		1928 年 12 月 29 日	《南开双周》第 2 卷第 6、7 期
83	The Bracelet（《手镯》）	1928 年 3 月 21 日	《南开大学周刊》第 56 期
		1928 年 5 月 18 日	《南开周刊》第 61 期
84	刚愎的医生（《国民公敌》）	1928 年 3 月 23 日	《南开双周》第 1 卷第 2 期
		1937 年 4 月 11 日	《南开剧话拾遗》
		1938 年 6 月 3 日	《重庆南开中学校刊》（1938 年）
85	午饭之前	1928 年 3 月 30 日	《南开大学周刊》第 67 期
		1928 年 12 月 8 日	
86	换个丈夫吧	1928 年 4 月 27 日	《南开双周》第 1 卷第 4 期
87	多计的仆人	1928 年 4 月 28 日	《南开双周》第 1 卷第 4 期
88	咖啡店之夜	1928 年 4 月 28 日	《南开双周》第 1 卷第 4 期
89	囊里挣扎	1928 年 4 月 30 日	《南开双周》第 1 卷第 4 期
90	回家以后	1928 年 5 月	《南大周刊》第 61 期
		1937 年 5 月 9 日	《南开女中》第 7 卷第 5 期
91	财迷的结果（趣剧）	1928 年 10 月 3 日	《南开双周》第 2 卷第 6、7 期合刊
92	大烟鬼（趣剧）	同上	同上
93	逃亡之夜	1928 年 10 月 9 日	《南开双周》第 2 卷第 3 期
94	艺术家	1928 年 10 月 9 日	同上
95	一只马蜂	1928 年 10 月 14 日	《南开双周》第 2 卷第 5 期
		1948 年 5 月 4 日	重庆《南开中学文艺晚会海报》
96	千方百计	1928 年 3 月 2 日	《南开双周》第 2 卷第 3 期
		1928 年 10 月 17 日	《南大周刊》第 54 期
97	娜拉	1928 年 10 月 17 日	《南开双周》第 2 卷第 3 期
		1945 年 10 月 17 日	《南开学报》1988 年第 3 期
98	一片爱国心	1928 年 10 月 17 日	《南开双周》第 2 卷第 3 期
99	亲爱的丈夫	1928 年 12 月 8 日	《南开大学周刊》第 67 期
100	瞎了一只眼睛	1928 年 11 月 17 日	《南开大学周刊》第 70 期
101	亲爱的丈夫	1930 年 1 月 25 日	《南大周刊》第 89 期
102	盲肠炎	1928 年 12 月 23 日	同上
103	伯格森	1928 年 12 月 29 日	《南开大学周刊》第 70 期
104	新年里	1929 年 1 月 25 日	《南开双周》第 2 卷第 6、7 期合刊
105	终身大事	1929 年 4 月 22 日	《南开双周》第 3 卷第 3 期
106	父归	1929 年 4 月 22 日	同上

序号	剧名	首次演出时间	资料来源
107	十二磅钱的神气	1935 年 3 月 23 日 1935 年 6 月 15 日	《南开高中学生》第 1 期 《北洋画报》第 332 期
108	洒了雨的蓓蕾	1929 年 10 月 17 日	《南开双周》第 4 卷第 4 期
109	争强	1929 年 10 月 17 日 1937 年 1 月	同上 南京戏剧学校演出目录
110	死的胜利	1929 年 9 月 28 日	《北洋画报》第 559 期
111	梅萝香	1929 年 12 月 3 日	《南大周刊》第 73 期
112	盗船中	1929 年 12 月 7 日	《南开双周》第 4 卷第 7 期
113	青春的悲哀	1928 年 3 月 2 日 1929 年 12 月 7 日	《南开大学周刊》第 57 期 《南开双周》第 4 卷第 7 期
114	遗产	1929 年 12 月 7 日	同上
115	肚子痛	1929 年 12 月 7 日	《南开双周》第 4 卷第 7 期
116	蜜蜂	1929 年 12 月 7 日	同上
117	闹朋友	1929 年 12 月 10 日	《南开大学周刊》第 75 期
118	寄生草	1929 年 12 月 20 日 1930 年 11 月 15 日 1940 年 1945 年 10 月 9 日	《南开大学周刊》第 75 期 同上，第 96 期 《抗战时期的南开话剧》 《重庆南开中学校务会议记录》
119	临别纪念	1930 年 3 月 20 日	《南大周刊》第 80 期
120	打是喜欢骂是爱	1930 年 3 月 28 日	《南开双周》第 5 卷第 3 期
121	月下	1930 年 3 月 28 日	同上
122	新闻记者	1930 年 4 月 19 日 1934 年 12 月 30 日	同上 《南开高中学生》第 3 期
123	一幕无结果的喜剧	1930 年 4 月 19 日	同上
124	博弈	1930 年 5 月 23 日 1936 年 10 月 17 日	《南大周刊》第 87 期 《南开中学第 6 次事务会议记录》
125	一对	1930 年 9 月 24 日 1930 年 11 月 15 日	《南大周刊》第 91 期 《南大周刊》第 92 期
126	庆祝双十佳节	1930 年 10 月 10 日	《南开双周》第 6 卷第 3 期
127	蠢人蠢事	1930 年 10 月 10 日	同上
128	时间的天使	1930 年 10 月 10 日	同上
129	错	1930 年 10 月 17 日	同上
130	好事多磨	1930 年 10 月 17 日	同上
131	虚伪	1930 年 10 月 17 日	《南开双周》第 6 卷第 3 期

序号	剧名	首次演出时间	资料来源
		1938 年 11 月 15 日	重庆《南开中学校刊》1938 年
132	谈心处	1930 年 11 月 21 日	《南开大学周刊》第 97 期
		1938 年 6 月 3 日	重庆《南开中学校刊》1938 年
133	十五号病房	1930 年 11 月 28 日	《北洋画报》第 559 期
134	最末一计	1930 年 11 月 21 日	《南开大学周刊》第 97 期
		1933 年 12 月 15 日	《南开初中》第 2 卷第 3、4 期合刊
		1937 年 10 月 17 日	重庆《南开中学校刊》（1938 年）
		1939 年 3 月	《回忆联大剧团》
135	前后	1930 年 12 月 18 日	《北洋画报》第 566 期
136	天长地久	1930 年 12 月 18 日	同上
137	谁的罪恶	1931 年 3 月 1 日	《南开双周》第 7 卷第 1 期
138	求婚	1930 年 3 月 3 日	《南大周刊》第 80 期
		1931 年 3 月 26 日	《南开双周》第 7 卷第 2 期
		1934 年 10 月 18 日	《南开高中学生·30 周年纪念特刊》
		1938 年 11 月 5 日	重庆《南开中学校刊》（1938 年）
		1938 年 11 月 19 日	同上
		1945 年 11 月 1 日	《笳吹弦诵在春城》
139	伪君子	1931 年 3 月 26 日	《南开双周》第 7 卷第 2 期
140	巾帼奇谋	1932 年春	《南开校友通讯丛书》2009 年
141	兰芝与仲卿	1931 年 4 月 18 日	《南开双周》第 7 卷第 3 期
142	北京的空气	1931 年 4 月 25 日	《北洋画报》第 617 期，1931 年 4 月 28 日
143	爱与根	1931 年 4 月 25 日	《北洋画报》第 617 期，1931 年 4 月 28 日
144	一束情书	1931 年 5 月 26 日	《南大周刊》第 111 期
145	工场夜景	1932 年 3 月 10 日	《南开大学周刊·副刊》第 2 期
146	死网	1931 年 5 月 26 日	《南大周刊》第 111 期
		1934 年 11 月 10 日	同上
		1938 年 4 月 3 日	重庆《南开中学校刊》（1938 年）
147	黄莺	1932 年 3 月 10 日	《南大半月刊·副刊》第 2 期
148	最后的呼声	1932 年 4 月 23 日	同上，第 3 期
149	红酒	1932 年 4 月 30 日	同上，第 6 期
150	爱国商人	1932 年 4 月 30 日	《南大半月刊副刊》第 6 期
151	北国之夜	1932 年 4 月 30 日	《南大半月刊·副刊》第 6 期

序号	剧名	首次演出时间	资料来源
152	牺牲	1932 年 6 月	《南开高中学生》第 1 卷第 6 期
153	哑妻	1932 年 11 月 25 日 1940 年	《南大半月刊·副刊》第 16 期 《抗战时期的南开话剧》
154	分数报告员	1933 年 5 月	《南大周刊·副刊》第 26 期
155	翻译欧根	1933 年 6 月 9 日	同上
156	无名小卒	1933 年 12 月 15 日	《南开初中》第 2 卷第 3-4 期合刊
157	西方健儿（英文剧）	1934 年春	《南开校友通讯丛书》第 9 期
158	Play boy Western World	1934 年 4 月初	《南大半月刊·副刊》第 42 期
159	大华俱乐部	1934 年 5 月 15 日	《南开女中校刊》第 2 卷第 6 期
160	太太	1934 年 5 月 19 日	《北洋画报》第 1089 期
161	宣誓就职	1934 年 5 月 28 日	《南大副刊》第 46 期
162	Bear	1934 年 5 月 28 日	《南大副刊》第 46 期
163	五奎桥	1934 年 6 月 15 日	《南开高中学生》第 3 期（春季）
164	小小画家	1934 年 11 月 10 日	《南开高中学生》第 2 期（秋季）
165	一女三配（英文）	1934 年 11 月 10 日	《南开初中》第 3 卷第 2 期
166	结婚典礼	1934 年 12 月 30 日	《南开高中学生》第 3 期（春季）
167	安日乐	1935 年 1 月 4 日	《南开校友》第 1 卷第 4-5 期
168	大人大闹小人国	1935 年 3 月 23 日	《南开高中学生》第 1 期
169	The Best Policy（英文剧）	1935 年 3 月 23 日	《南开高中学生》第 1 期
170	母归	1935 年 6 月 1 日 1940 年	《南开女中校刊》第 4 卷第 3 期 《重庆南开舞台拾英》
171	归来之夜	1935 年 6 月 1 日	《南开初中》第 4 卷第 3 期
172	谁先发的信（《艺术家》）	1935 年 6 月 23 日	《南开校友》第 1 卷第 1 期
173	还乡	1935 年 3 月 30 日	《南开女中 1935 年毕业纪念册》
174	还我和珊	1935 年夏	同上
175	四乞丐	1935 年 10 月 17 日	《南开校友》第 1 卷第 2 期
176	上寿	1935 年 10 月 17 日	同上
177	财狂（《悭吝人》）	1935 年 12 月 7、8、15 日 1940 年	1935 年 12 月 7 日天津《益世报》 《抗战时期的南开话剧》
178	人之道	1936 年 4 月 19 日	《大公报》1936 年 4 月 16 日
179	逃犯的祸福	1936 年 4 月 19 日	《南开高中》第 7 期
180	枉费心机	1936 年 5 月 2 日	同上

序号	剧名	首次演出时间	资料来源
181	他们没有来	1936 年 10 月 17 日	《南开中学第六次事务会议记录》
182	我俩	1936 年 10 月 17 日 1937 年 3 月 31 日	《南开高中》第 11 期 《南开校友》第 2 卷第 1 期
183	追来的主角	1937 年 5 月 2 日	《南开校友》第 2 卷第 9 期
184	还我河山	1937 年 5 月 2 日	同上
185	卢沟桥之战	1937 年 11 月 28 日	重庆《南开中学校刊》1939 年
186	王先生上前线	1937 年 11 月 28 日	同上
187	死亡线上	1937 年 12 月 4 日	同上
188	烙痕	1937 年 12 月 4 日	同上
189	警号	1937 年 12 月 11 日	《怒潮季刊》创刊号 1938 年 10 月
190	炸药	1937 年 12 月 11 日 1938 年 11 月 5 日 1938 年 11 月 19 日	同上 重庆《南开中学校刊》1938 年 同上
191	没有牌子的人	1938 年 1 月	重庆《南开中学校刊》1938 年
192	保卫卢沟桥	1938 年 1 月	重庆《南开中学校刊》1938 年
193	王先生脱险记	1938 年 1 月	重庆《南开中学校刊》1938 年
194	当壮丁去（街头剧）	1938 年 1 月 1938 年 4 月 11 日	重庆《南开中学校刊）1938 年 《怒潮季刊》创刊号
195	觉悟	1938 年 1 月 1938 年 4 月 11 日	重庆《南开中学校刊》1938 年 《怒潮季刊》创刊号
196	放下你的鞭子	1938 年春节	《中共沙坪坝区党史资料》第 1 期
197	王先生活捉汉奸	1938 年 4 月 1938 年 12 月 25 日	《重庆南开中学校刊》1938 年 同上
198	八百壮士	1938 年 4 月	同上
199	为国牺牲	1938 年 4 月 3 日	同上
200	东北之家	1938 年 4 月 3 日	同上
201	爸爸的看护者	1938 年 6 月 4 日	《怒潮季刊》创刊号
202	汉奸的子孙	1938 年 6 月 4 日	同上
203	最后的答案	1938 年 6 月 4 日	同上
204	迷眼的沙子	1938 年 8 月 6 日 1938 年 12 月 11 日	重庆《南开中学校刊》1938 年 同上
205	死里求生	1938 年 8 月 6 日	重庆《南开中学校刊》1938 年
206	曙芒	1938 年 9 月 24 日	同上
207	恩爱夫妻	1938 年 9 月 24 日	同上

序号	剧名	首次演出时间	资料来源
208	我们的国旗	1938 年 9 月 24 日 1938 年 10 月 14 日	同上 重庆《南开中学校刊》1938 年
209	望江南	1938 年 10 月 3 日	《新自贡晚报》
210	重整战袍（街头剧）	1938 年 10 月 10 日 1938 年 10 月 14 日	《戏剧新闻》第 1 卷第 8-9 期 重庆《南开中学校刊》1938 年
211	月夜（抗战剧）	1938 年 10 月 17 日	重庆《南开中学校刊》1938 年
212	暴风雨前的一夜	1938 年 11 月 5 日	《西南联合大学大事记》
213	亲兄弟	1938 年 12 月 11 日	重庆《南开中学校刊》1939 年
214	复兴车	1938 年 12 月 25 日	同上
215	黑地狱	1938 年 12 月	《笳吹弦诵在春城》
216	祖国	1939 年 1 月	《笳吹弦诵在春城》
217	三江好	1939 年 3 月 1948 年暑期	同上 《南开校友通讯》第 15 期
218	原野	1939 年 8 月 9 日	《笳吹弦诵在春城》
219	黑字二十八 （《全民总动员》）	1939 年 8 月 14-24 日	《曹禺年普》
220	日出	1939 年 10 月 17 日	《南开校友通讯》复刊第 3 期
221	旧关之战	1939 年毕业班纪念会	《重庆南开舞台拾英》
222	夜未央	1939 年 10 月	《西南联合大学大事记》
223	地牢	1940 年 6 月 12 日	《回忆群社》
224	前夜	1940 年夏	《西南联合大学大事记》
225	雷雨	1940 年夏 1947 年秋 1949 年 6 月 14 日	同上 南开中学欢迎校长演出 重庆《南开校史资料》（1）
226	阿 Q 正传	1940 年 9 月 25 日	《笳吹弦诵在春城》
227	凤凰城	1940 年夏	《抗战时期的南开话剧》
228	夜光杯	1940 年夏	《抗战时期的南开话剧》
229	梁上君子	1940 年	《抗战时期的南开话剧》
230	战斗	1940 年	《抗战时期的南开话剧》
231	黄鹤楼	1941 年春	《青年戏剧通讯》第 16-17 期
232	野玫瑰	1941 年 3 月 1941 年 8 月 2-8 日	《西南联合大学大事记》 同上
233	雾重庆	1941 年 5 月 1941 年 10 月	《伉乃如日记》未刊本 《西南联合大学大事记》

序号	剧名	首次演出时间	资料来源
		1942 年	同上
234	北京人	1941 年 1942 年 10 月	《抗战时期的南开话剧》 《优乃如日记》未刊本
235	刑	1941 年	《笳吹弦诵在春城》
236	重庆二十四小时	1942 年毕业纪念	《抗战时期的南开话剧》
237	大地回春	1942 年 5 月 1943 年	《优乃如日记》未刊本 《抗战时期的南开话剧》
238	塞上风云	1942 年 8 月	《西南联合大学大事记》
239	当兵去	1942 年	《重庆南开中学摄影汇集》
240	婚后	1942 年	《重庆南开舞台拾英》
241	镀金	1944 年春	《笳吹弦诵在春城》
242	桃李春风	1944 年 4 月 5 日	天津市南开中学 85 周年纪念册
243	少年游	1944 年初夏 1948 年暑期	重庆南开中学 44 萍踪集 《南开校友通讯丛书》1995 年
244	上海屋檐下	1944 年 10 月 16 日	《重庆南开中学事务会议记录》
245	草木皆兵	1944 年暑假前	《笳吹弦诵在春城》
246	禁止小便	1944 年下半年 1947 年-1948 年	同上 《南开校庆通讯丛书》1995 年
247	人约黄昏后	1944 年下半年	《笳吹弦诵在春城》
248	一个女人和一条狗	1944 年下半年	同上
249	风雪夜归人	1944 年 11 月 1 日	《联大八年》
250	这不过是春天	1945 年 4 月 5 日	重庆南开《公能报》《南开女中》创刊号
251	候车室	1945 年 4 月 5 日	重庆南开《公能报》《南开女中》创刊号
252	飞花曲	1945 年 5 月 25-27 日	《抗战时期的南开话剧》
253	花手绢	1945 年上半年	《重庆南开校友通讯》第 23 期
254	王三	1945 年 10 月 17 日	《四二校庆复校周年》
255	离离草	1945 年 11 月 12 日	重庆《南开女中》第 2 号
256	复活	1945 年 11 月 12 日	同上
257	红叶	1945 年 11 月 12 日	同上
258	堕落性瓦斯	1945 年 11 月 12 日	同上
259	向祖国	1945 年 11 月 12 日	同上
260	女人女人	1945 年 11 月 12 日	同上

序号	剧名	首次演出时间	资料来源
261	入学问题	1945 年 11 月 12 日	同上
262	亡故一人	1945 年 11 月 12 日	重庆《南开女中》第 2 号
263	凯旋	1945 年 12 月 2 日 1947 年 5 月 17-23 日 1948 年 7 月	《笳吹弦诵在春城》 《南开周刊》复刊第 2 期 重庆《南开校史资料》（1）
264	告地状	1945 年 12 月 12 日	《笳吹弦诵在春城》
265	芳草天涯	1946 年 5 月 4 日	《联大八年》
266	狂欢之夜 （《钦差大臣》）	1946 年初夏	《狂欢之夜》剧照
267	约法三章（喜剧）	1946 年 10 月 17 日	《南钟》第 4 期
268	四千金（抗战刷）	1946 年 10 月 17 日 1947 年	《南钟》第 4 期 陈宝辰的信
269	乱世佳人（《飘》）	1946 年	尹凌口述
270	杏花春雨江南	1946 年	同上
271	野玫瑰	1946 年	《剧艺社社友通讯》2004 年
272	潘琰传（《民主使徒》）	1947 年 5 月 17 日	《南开大学》1950 年毕业年刊
273	挣扎在饥饿线上的故事	1947 年 5 月 23 日	《南开周刊》复 2 期
274	万元大钞	1947 年 5 月 25 日	《离开周刊》复 2 期
275	升官图	1947 年	《重庆沙坪坝区党史资料》第 7 期
276	屈原 （第五幕《雷电颂》）	1947 年 1948 年	《重庆南开校史资料》（1） 《南开校友通讯丛书》1995 年
277	金银世界 （《人之初》）	1947 年 10 月 16 日	《大公报》1947 年 10 月 13 日 《天津民国日报》1947 年 10 月 18 日
278	黄昏曲	1947 年 4 月-1948 年	同上
279	于子三惨案	1947 年 4 月-1948 年	同上
280	正在想	1947 年 4 月-1948 年	同上
281	审判前夕	1947 年冬	《南开校友通讯丛书》1990 年第 1 期
282	心花朵朵开	1948 年 1 月 1 日	同上
283	县官坐堂	同上	《南开校友通讯丛书》第 5 期
284	乡女恨（《白毛女》）	1948 年 1 月 1 日	同上
285	猪猡会议	1948 年 5 月 1 日	同上
286	爱因斯坦的悲哀	1948 年 5 月 2 日	《南开大学校史·大事记》

序号	剧名	首次演出时间	资料来源
287	一袋米	1948 年 5 月 4 日	《南开中学建校 85 周年纪念专刊》
288	群丑图	同上	同上
289	驿站（独幕剧）	1948 年 5 月 4 日	《重庆南开中学文艺晚会海报》
290	开会（诗剧）	1948 年 5 月 4 日	同上
291	八根火柴（讽刺剧）	1948 年 5 月 4 日	同上
292	郁雷 （《红楼梦》改编）	1948 年 5 月 5-6 日	同上
293	夜店	1948 年 10 月 17 日	《南开校友通讯丛书》第 1 期
294	茶馆小调	1947-1948 年	《南开校友通讯丛书》1995 年 第 1 期
295	野心的人们	1948 年 10 月 17 日	《南开大学校史》第 372 页
296	美国佬滚回去 （街头剧）	1949 年 1 月	《南开校友通讯丛书》1995 年
297	教授之家	1949 年 3 月初	《重庆南开校史资料》（1）
298	沉默	1949 年 10 月 17 日	《张伯苓在重庆·大事年纪》

附录四　光辉的共产党员形象

——读《万水千山》李有国给我的教育

党的生日前夕，我又一口气读了两遍《万水千山》剧本，剧本中营教导员李有国的形象激动着我。我联想起，是李有国式的千千万万的共产党员，时刻铭记着党的教导，在同人民一起进行艰苦卓绝的斗争中，形成和发扬了我们党的优良的艰苦奋斗传统。

《万水千山》记录了我们党领导下中国工农红军进行的、震惊世界的二万五千里长征。长征是革命历史上遇到的极端艰难的时期，但又是最光辉的一个历史时期。无数个共产党员和革命战士，在这难以想象的困难面前，表现了惊人的革命毅力和乐观精神，发扬了高度的阶级友爱和革命英雄主义，把革命推向前进。李有国的形象，就是这样一个优秀的共产党员形象。他在强渡大渡河中受了伤，当时在敌人追击下已经行军十个月了，医疗条件又极端困难，他为了不牵扯战友而隐瞒了伤口，当行军到毛儿盖准备过草地的时候，他又患了重感冒，伤口化了脓，使他几乎无法前进了。但是他没有停止前进，而是在泥泞难跋、人烟稀少的草地中，和战友们在一起，用自己的行动来鼓舞全营的同志们。当时全营粮无一粒，连野菜也找不到好的了，而他把自己最后的一口炒面送给了别的病号。当通讯员小周埋怨地问他："现在怎么办咧"，李有国回答说："唉！小周，我怎么能够不给同志吃咧！咬咬牙吧，小周，过了今天，明天就好了，明天到班佑，那地方可好着咧！"他就这样用美好的未来鼓舞战友们。他和大家把皮带和野菜煮煮当饭吃，当个别人思想上产生忧虑时，他说："坚强的人不是在困难的时候想到死的可怕，而是要向困难做斗争!我们要像战胜敌人一样战胜困难。"直到停止生命前的一分钟，他始终都在战斗岗位上。是什么力量，使共产党员李有国和他的战友们产生这种精神呢？是共同的阶级命运，是共同的革命理想，正如李有国在生前的最后一句话："让革命骑着马前进！"

我们的革命先辈们在那样艰苦的斗争环境里，发挥了大无畏的革命精神，换来了胜利的今天。在我们进行社会主义建设中，是不是需要继承这种精神

呢？需要，更加需要。迅速地改变祖国的"一穷二白"面貌，把我国建设成为社会主义强国，就要靠每一个革命者进行艰苦奋斗；要完成这个历史使命，革命者就必须对自己提出更高的要求，迅速提高自己的革命水准，因为只有这样，继承革命先烈的遗志，革命才能快马加鞭地前进。